COSMOS

AKISHI UEDA ART WORKS

植 田 明 志 造 形 作 品 集

INTRODUCTION 前 言

決定提筆寫下這篇前言，竟然過了2個小時。
刪刪改改，不論如何下筆自己都不滿意，最後乾脆重新寫過。
明明內心有千言萬語。
偏偏作品在這個時候總是袖手旁觀。
我偷偷瞄向擺放在工作台的作品。
壓克力製的眼睛刻意望向他處，但若不小心和我視線交會，
盯著我的眼神肯定在說：「難道我還在展示中？」

仔細想想，創作時我似乎並不在現場。
很多人都曾問我：「你是如何創作出這些作品？」，但我卻想不起來。
或許花些時間回想就能具體說明，但在我思索的期間，大家應該早已回家。
的確這些作品都是由我親手創作，然而感覺上它們早已存在，只是隱而不現，然後才倏地現身。
我從一開始就一直有這種感覺。
自己親手創作，自己卻沒有創作的感覺，沒有屬於我的深切感受。
或許這是因為作品好比音樂，我希望它屬於大眾，而非專屬一人。
展覽時心情更為強烈，作品站上展台的瞬間，那神情比平常認真又莫名自信。
不敢相信這是自己一手形塑的孩子，內心既開心又有些落寞。

不過這些作品帶給我許多禮物。
好比這次的大禮，讓我有幸能夠出版作品集。

我至今依舊深深記得學生時期第一次購買的作品集。
書本的重量似乎藏有未知的祕密，每翻一頁就有讓人期待和驚奇的發現。
就像小小的碎片填補了內心的缺口。
如今這本書早已變得破舊不堪，但是一旦遇到瓶頸，我總是會拿來翻閱。

沒錯，當我翻閱這本書時，肯定是遇到瓶頸。
這本書，或許會給出一些提示。
這本書，或許會帶來一些重要靈感。
我簡直要將書看穿了，倘若它擁有魔法或魔力等法力，想必已被我消耗殆盡。
即便如此，我每次仍滿懷期待地翻閱。

我出版的書，或許難以擁有同等重量。
但是我依舊誠摯地希望，這本書對你或對任何人而言，都能成為一股助力。

這本書刊登了2013年末到2021年10月，大約7個年頭的作品。
內容依照個展編排各個章節，其中的主題風格都不相同，
我想大家可以從中感受到作品隨著歲月產生的風格變化。
另外，也希望大家配合書中的故事一起欣賞，由於內容有點多，
大家可以挑選自己喜歡的作品故事開始閱讀。

對我而言，這本書為我的作品做了一次彙整。
如果大家喜歡這本書，希望大家在閱讀後能告訴我自己的感想。

最後對購買這本書的讀者，
持續留意喜愛作品的各位，
全力給予協助的工作人員，
還有至今不吝支持與鼓勵我的人，
在此表達我深切的感謝，謝謝大家。

願這本書能成為填補大家內心的小小碎片。

contents

introduction

GALLERY

description

COSMOS
AKISHI UEDA ART WORKS
植 田 明 志 　 造 形 作 品 集

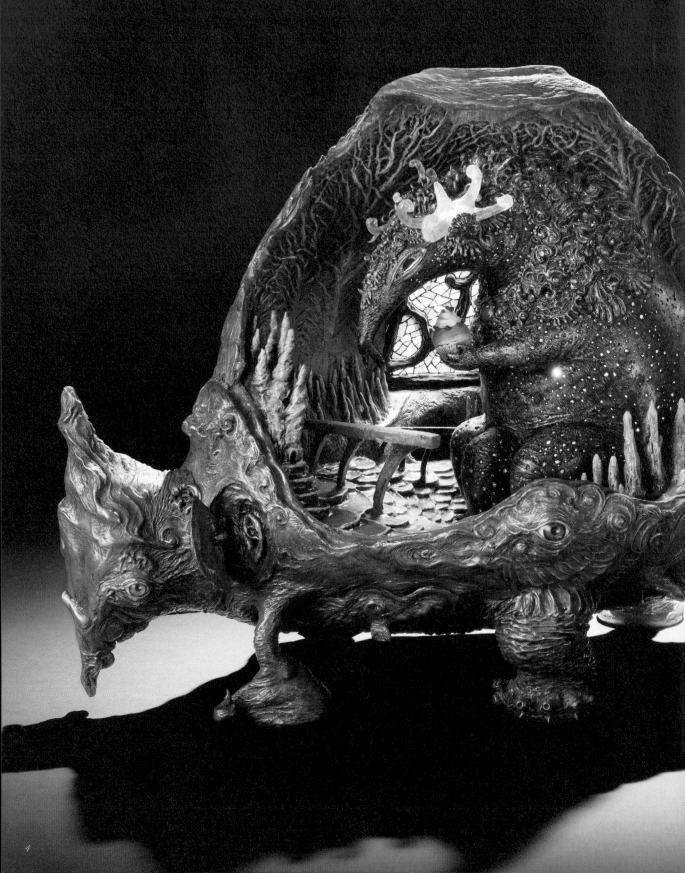

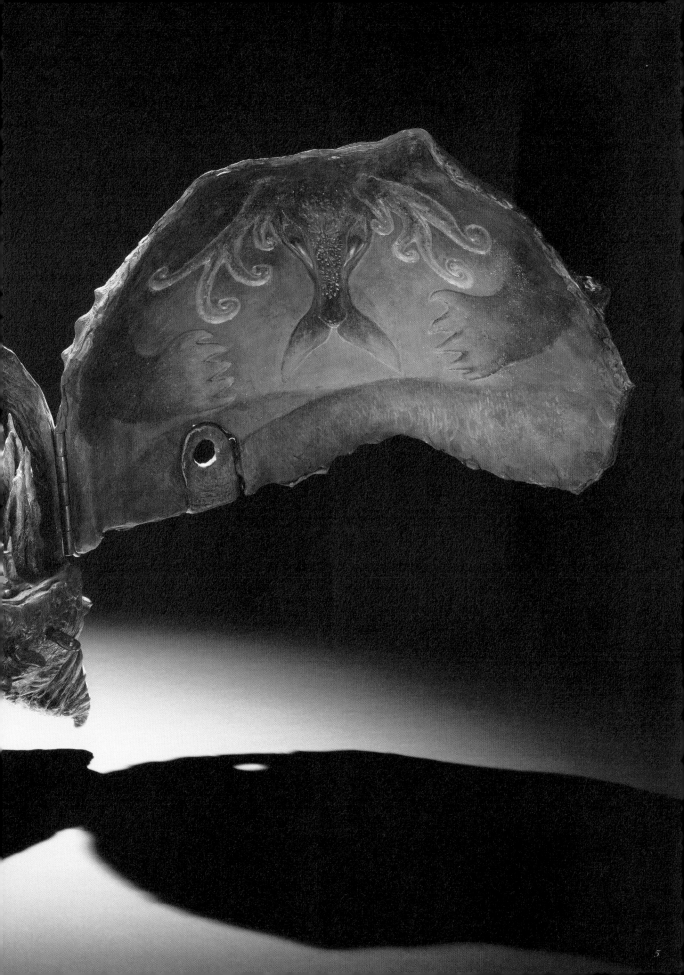

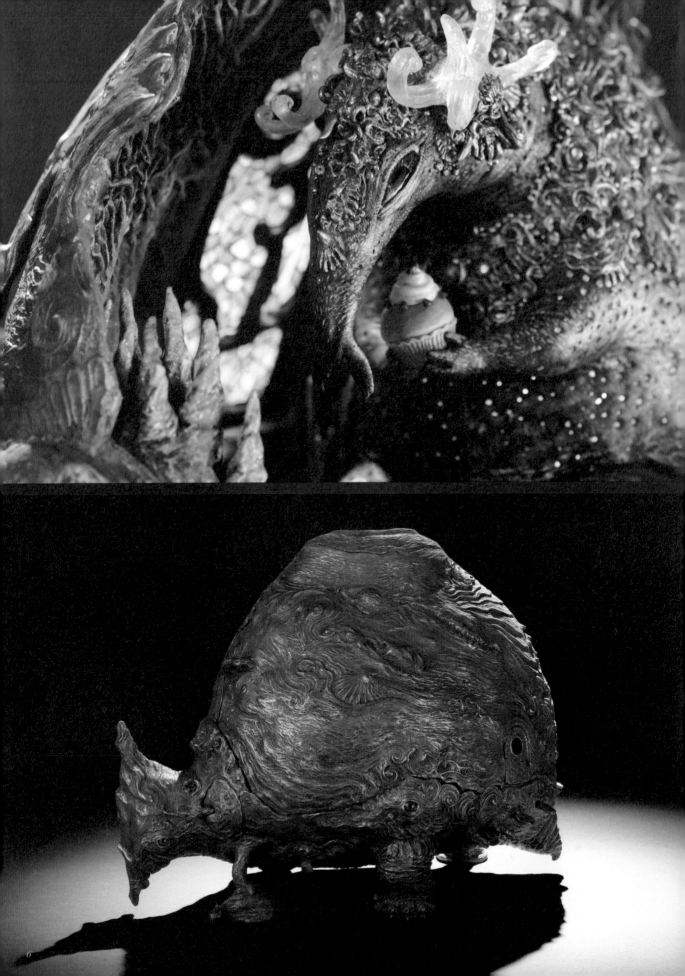

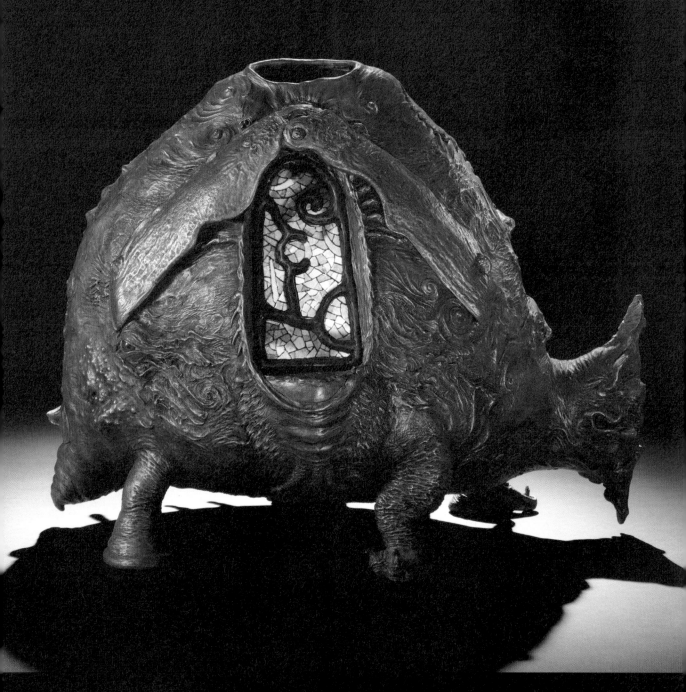

眼前的夜猶如一雙偌大的手，
像包裝花束般裹住淡淡橘光。
已到了此時此刻。

這時一定會飄起淡淡氣味，
又瞬間沒入至夜晚深處。
朵朵橘色花瓣紛紛飄落，
絕對被當成糖果吃掉了。

想必如同融化砂糖般香甜，
他的角透著微光，宛若糖塑工藝包裹的光，
星星們閃耀光芒，宛若四處散落的金平糖，
捧著黃昏色調的杯子蛋糕，
我想像夜晚猶如這一雙手，

這些光告訴我們黑夜帶著些許藍色。
已化為一片漆黑的大海，
應該很懷念這一片藍吧！

待大海細細泣訴的聲音消退，
萬籟俱寂之時，
終於，夜晚默默地，大口吃下蛋糕。

THE DEMON KING OF PAIN
痛苦的魔王

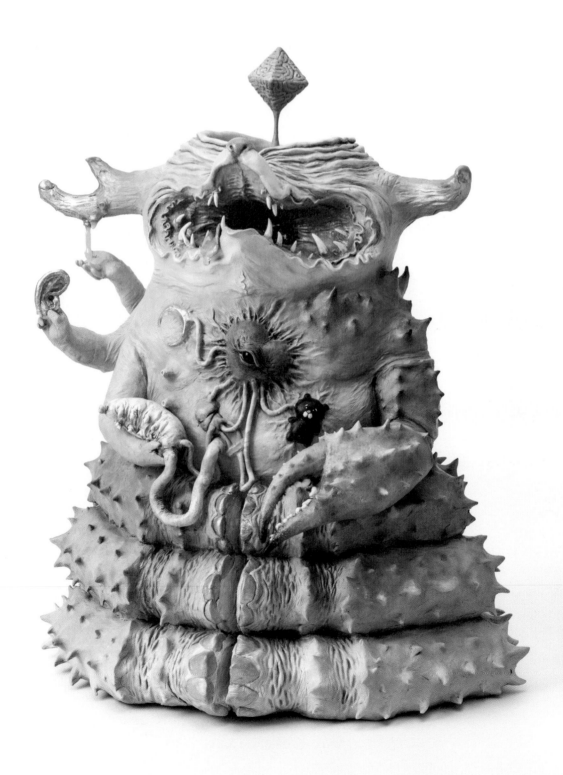

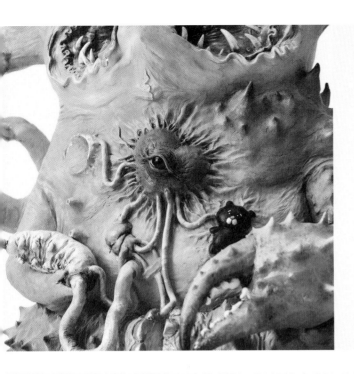
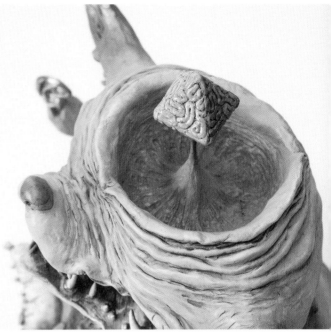

頭痛欲裂。
約莫是半夜3點，久久無法入眠。
身旁的機械像漂浮宇宙的巨型戰艦，發出無數交錯的光線。

裂成閃電形狀的頭，如大地裂開般岩漿噴發，灼燒我的腦。
無止境的疼痛將我帶往另一個次元。
灼熱的腦變得像一塊桃紅色的蛋糕，
有三隻眼睛的貓吃了它。

誰的聲音？體溫好像還是39℃。
身體連接的管線末端有渾圓肥大的毛毛蟲，
像嬰兒般蜷縮。
蟲身彷彿半透明的軟糖，
裡面看起來加了草莓醬。
草莓醬透過管線不斷來回進出我的身體。

又是誰的聲音？體溫如何？
誰貼在深處的玻璃大門看著我。
我滾燙的體溫焦化了草莓體液。
過於焦化的焦糖氣味湧向病房。

我發現許多人圍繞在我身邊。
他們窺探著我的臉，張大了嘴巴。
在那深處我看到，銀河初生乍現。

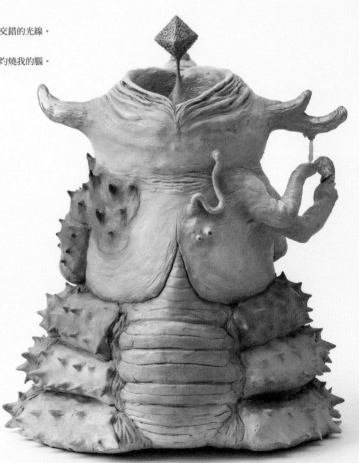

遠到天邊的遊行

2014

已到了最後一夜。

只要今夜結束，你我都會消失。

星星在朦朧霧氣中，害羞地閃爍發光，

星星就要落在我們頭上，感覺有話要說。

心情如此低落，想必是早上的一聲「早安」，

就像橡皮擦的一角擦去了夜晚的痕跡，

完全抹得一乾二淨。

如此思索，時間竟已至此。

再不走遠，將錯過下次遊行。

我必須和你道別了，再見。

為何明明就該說出口的話，

竟只是張著嘴而無法言說。

兩頰像沾了蘋果糖般通紅，

淚水撲簌簌滑落將其融化。

遠處音樂傳來，寧靜悠揚。

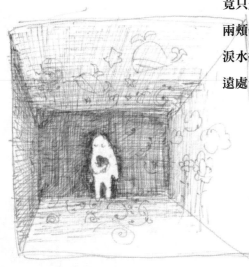

家的痕跡

不知不覺中，

變得空蕩蕩。

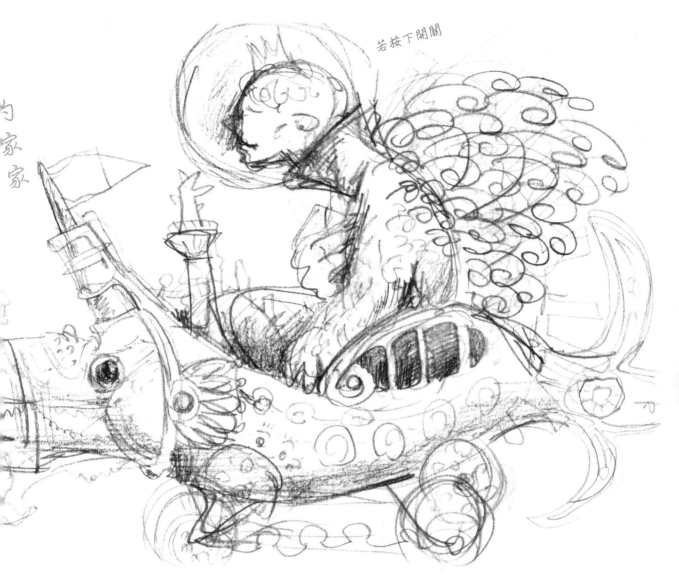

若按下開關

的家家

　　這是我大學畢業獨立後的第一個展覽。我對「遊行」有很多嚮往。遊行時的燦爛、大家歡樂的模樣，還有結束後的空虛。我希望遊行能直到永遠，卻在瞬間結束。這讓我聯想到了「時間流逝」。透過單一的造型作品很難表現出動畫般的「時間軸」，但我想若以個展來籌劃，為每個造型作品定義時間，整體來看就能表現出時間軸。我在個展會場Sipka中，將作品具體規劃成一長串的隊伍，配置方式為第一個作品呼應了開場，中間的作品主題為黃昏，最後則安排了以夜晚為主題的作品。大家只要發現這點，就會對逝去的時間感到恐懼、焦躁，對無法挽回的時間感到哀傷。在個展會場中創造「時間軸」的手法，每每悄悄呼應我的主題。音樂也暗藏了時間軸的概念。有開始，也有結束。每次個展的背景音樂都是請音樂製作人4msec.製作，若在會場播放音樂更能加深時間的概念。

　　這時期的個展還帶有明顯的特質，也許是年輕時的爆發力，也許是一種純粹的展現。這是一場讓我留下深刻印象的個展。這時的工作室在合租公寓，4張半榻榻米的空間放了棉被和桌子，連冷氣都沒有，我就在這裡每天生活和創作。

　　另外，從這時起我已深深體悟到，為了創作奇幻作品，就要好好觀察每一天。恰如光影之間的關係，想營造奇幻，就得好好生活。忽略日常生活，作品的奇幻色彩也顯得黯淡無光。這時，我發現自己想好好創造日常生活。

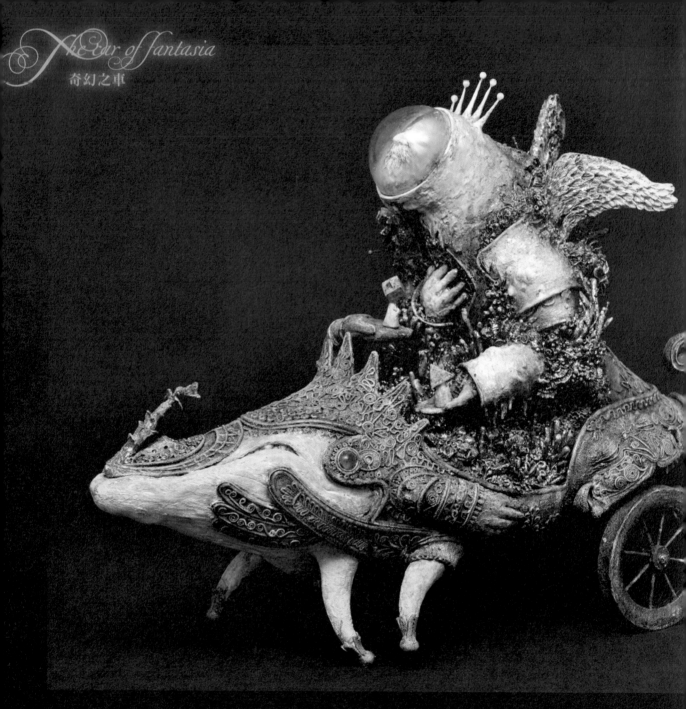

走在我身後的他們，
　一開始走在我的身旁和我說話，
　接著稍微往前走又回過頭，
　對著我微笑。
不知不覺，我們開始討論要吃甚麼，
　在夏末時分一起看星星，
　在公園建一個秘密基地，
　將我們的寶物藏在那裡，
　我很喜歡這樣談天說地。
但是他們似乎漸漸放慢腳步，
我和他們之間慢慢拉開微小又明顯的距離，
過了一陣子，他們終於止步不動。
喂！快來啊！

我大聲喊叫。
　他們只是望了我一眼，就將雙手放在胸前，
　朝我悲傷地笑了一下，
　閉上雙眼，宣告放棄。

黃昏時分的橘光從旁灑落，
映照在後方雪白的風景，
只抹去他們的身體，仍留下長長的影子。
這是黃昏電影放映機投放的影像，
就像過去舊時的膠卷電影，
我覺得為故事留下美好的結局，
但我卻止不住地悲傷，
　臉頰、鼻子、臉龐，

都像夕陽餘暉，染成一片赤紅。
不過這條路似乎不顧我的意願，
　自顧自地動了起來。

我想起了他們。
　他們最後究竟在想甚麼？
我決定和他們一樣。

不知為何僅僅如此，已熱淚盈眶。
彷彿世界沉入深藍海底。
　海底輕輕搖曳，那是城市燈火。
　那裡傳來人們的笑聲，
　我發現他們就在那裡。

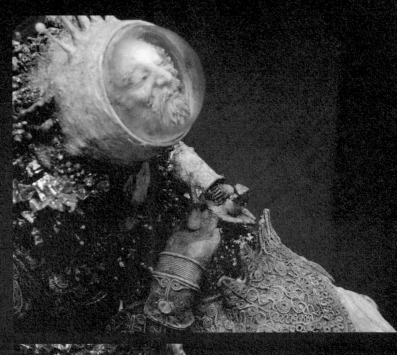

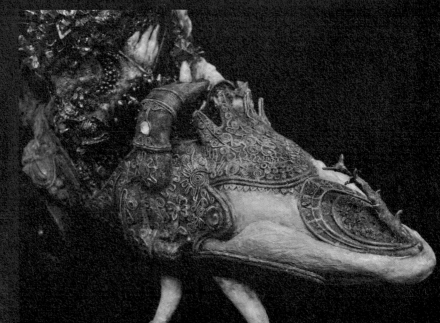

想到這兒，不知為何，
胸口一緊，一陣心痛。
但還不至於讓我哭泣。
我用盡全力強忍淚水。
似乎一眨眼，淚水就會奪眶而出。

然後我就像他們一樣，
用皺巴巴的臉，
擠出一絲笑意。

那時。
我發現眼睛深處閃爍著湛藍寶石。
光輝燦爛，像在眺望遙遠的宇宙。

它不斷擴散，將我包圍。
每個罐子都裝滿許多稀有彈珠，
發出用力搖動的聲響，
同時，輕輕搖了我。

眼前一片湛藍，湛藍光輝彷彿能永遠燦爛。
我似乎在那之中找到他們。
一如往常，
他們看起來正對我溫柔微笑。

「啊～原來如此呀！」

我在湛藍寶石中與他們對視。

他們一點也沒變，雙頰如黃昏般通紅，
看起來有點害羞，忸忸怩怩地低著頭。
我悄悄牽起他們的手。
他們仍舊靦腆地淺淺一笑。
真誠緊握住我的手。

然後我成了他們的一份子。
我不再哀傷，即便無法完全想起。

我已經永遠和他們一起，
手牽手，向前走。

我在搖晃晃。
但是無可奈何。
因為你像翹翹板一樣挪動身體，
不發一語地，
不讓我前進。

喂！再幫我決定吧！
因為雖然我想前進，
但是前進與否，
總是由你決定。
但是我一轉頭，
你一定在搖頭。

如今，
你消失得無影無蹤，
像玻璃珠掉落在盛夏的藍色泳池。
你墜落在這無垠宇宙。

我總是一點一點前進，
搖搖擺擺，搖搖晃晃，
看向星星，又回望後方，
因為，獨說可能，
因為，有一絲絲感覺，
因為，背後會感受到你的溫柔。

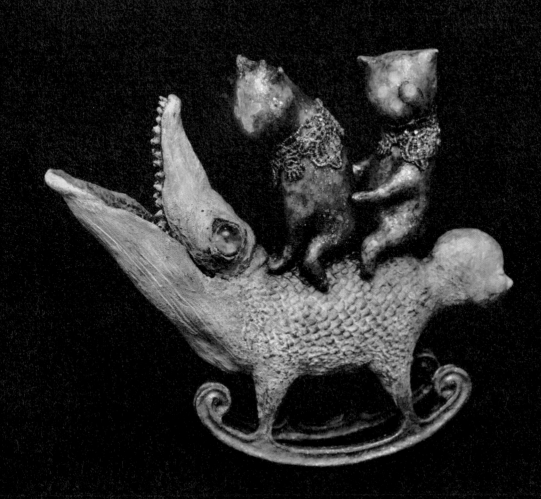

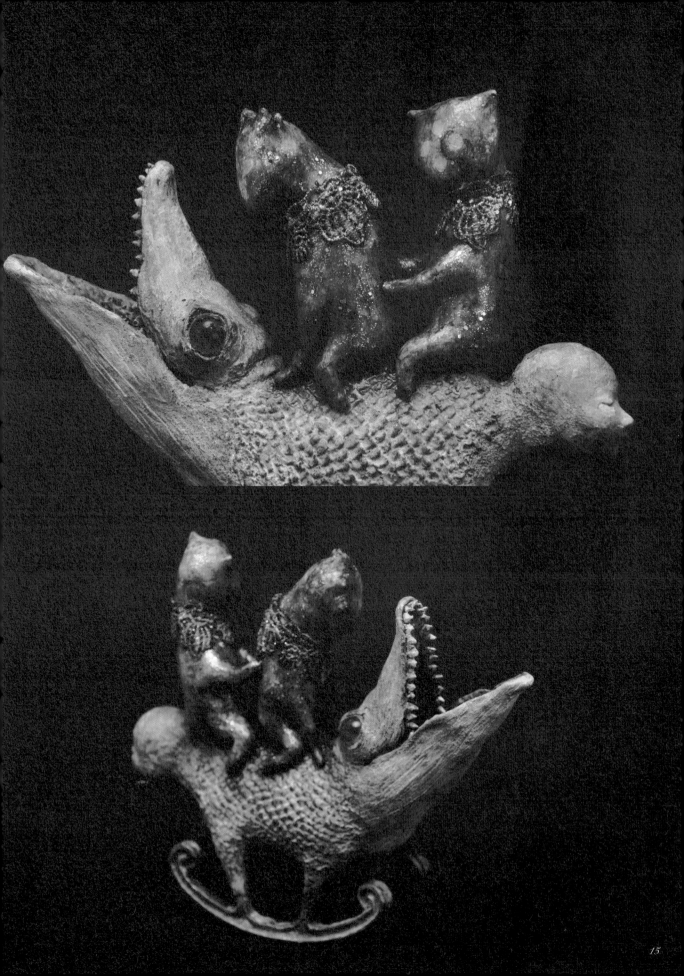

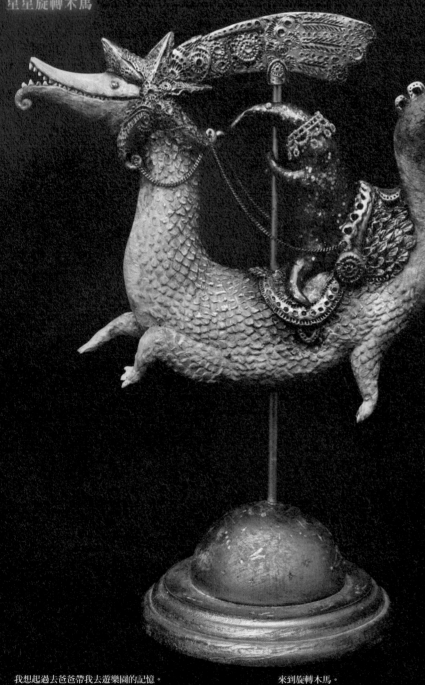

我想起過去爸爸帶我去遊樂園的記憶。
我想我一定很快樂。
不過，唯獨旋轉木馬，
莫名感到害怕而無法乘坐。

旋轉、旋轉，
沉睡的馬匹上下移動，不斷繞圈旋轉。
我覺得這一定是時光機。

我想若盯著看，絕對會急速旋轉，
還會突然發光，沒想到無人搭乘。
正想得出神，爸爸已牽著我的手，

來到旋轉木馬。

我心不甘情不願地坐上木馬，
裝飾華麗的木馬似乎有微微的心跳。
當這些木馬睜開眼時，我一定在宇宙。
我將沿著銀河消失在某處。

我還沒和大家說「再見」。
快要哭的我閉起雙眼。

眼睛瞇起一看，馬匹依舊沉睡。
看到爸爸正微笑看著我。

我已經變得不同以往。

但是我依舊擁有，萬物聚集時的城市。

看看窗內，小孩正玩著玩具。

你看，這邊的窗戶是橘色。看不太清楚。

裡面有甚麼呢？

看向扇窗，你看，是過去的寶物。

你瞧，還看得到眼睛閉起的鯨魚。在閃閃發光。

對了！

你看看這裡，有沒有看到我和你？

看，我們在笑。

所以，可以的，也別無他法。

你的翅膀很巨大，所以一定沒問題。

雖然我即將消失，但是不會去太遠的地方。

若那一刻到來，想必會一下子靠近，

因為將會再次和你合而為一。

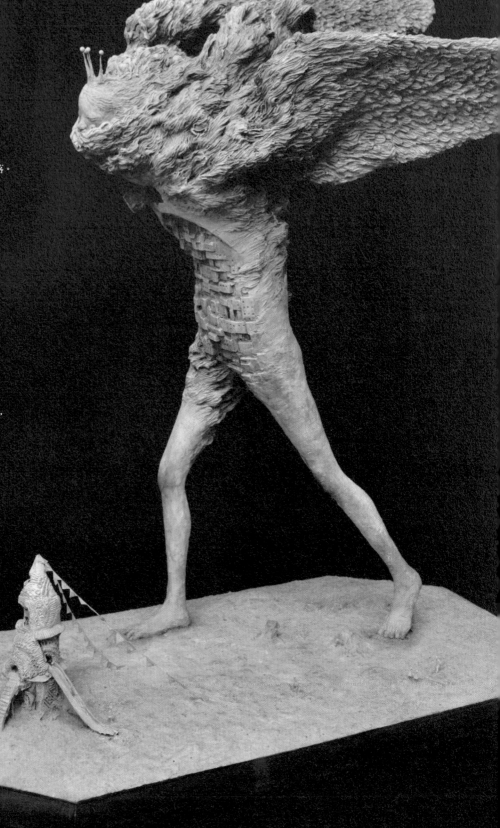

那孩子看起來莫名悲傷。
在純白公園濫鞦韆的孩子說道。

啊！

靜靜踱步的他，身上有座城市脫落。
悄無聲息地沒入地面。
城市往下沉沒。

那時我們的心情變得有些悲傷。
想著，
在那座城市燈火熄滅時，
或許也會遺忘那個孩子。

我們等待他經過。
在心中默默祈禱。

那孩子很溫柔。
那孩子展開豐厚的羽翼飛走時，
是多麼美麗。
在他知道那件事的真意時，
他也會消失不見吧。

所以，祈求，
能夠與那個孩子在一起。

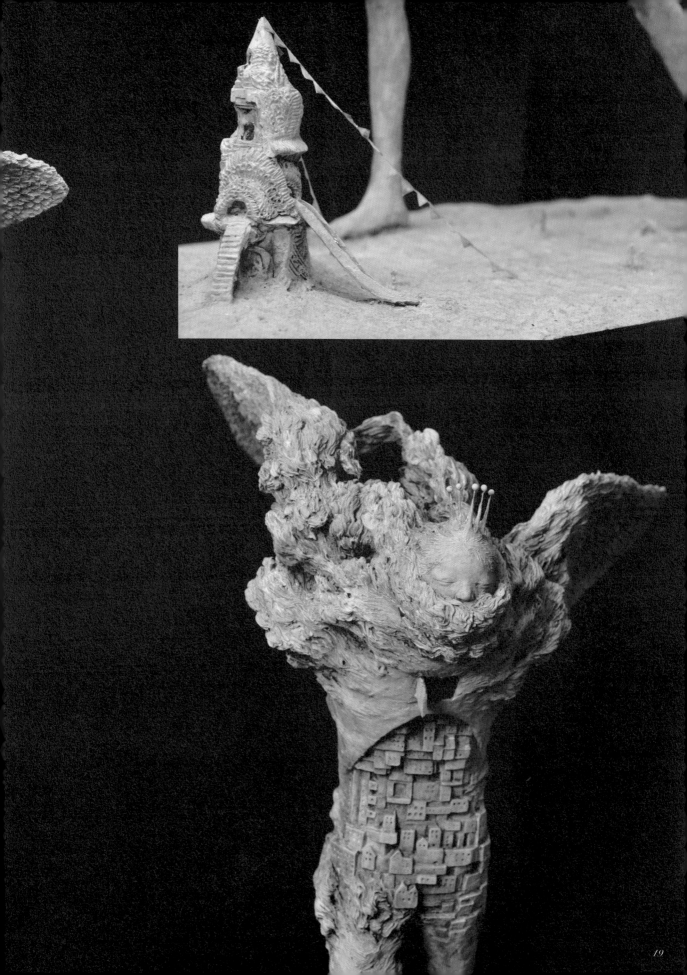

偶爾在某些夜晚，
我知道夢就是夢，
就如同今天也是。

我在宇宙咻咻地
飛過來飛過去，
星星似乎比平時靠近，
還可以看到銀河們
一圈又一圈地旋轉，
遠去死亡的星星一邊哭泣，
一邊吞食東西。

結果遠處同樣有人，
咻咻地發出聲響，
往我這兒飛來。

他瞬間貼近我的身邊，
眼睛像哈密瓜汽水的氣泡
閃爍發光。

我和他開始踏上旅程，
他和我說了許多故事。

他告訴我許許多多諸如此類的故事。

許多巨大花朵根部，
在巨大花朵根部，
夢想是變成怪獸的童言童語。

在遠方靜靜孤單優游，
像月亮一樣大的魚，

然後，他還想帶我去他最愛的地方。

路途似乎非常遙遠，
所以我依他所言行動。

我們有點投機取巧，
瞬間穿越四個宇宙，

最初映入眼簾的，
是閃爍的藍色寶石。

說起他，比我高一些，
又比我厲害。

他只告訴我一顆極為珍貴的寶石。
你看！想不到，
眼睛如看萬花筒貼近一看，
似乎有個小孩沉睡其中。

倘若碰觸，
每塊寶石的各種情緒似乎會紛紛崩落，
宇宙最初誕生的星星如火紅的黃昏，
就一直如此，持續沉睡。

而我突然有種感覺，
若有一陣顫抖，眼淚紛落，
藍色寶石將由此不斷冒出，
然後將我淹沒。

往上一看，
他也冒出眼淚，
和我一起哭泣，
我和他的宇宙之眼已盡是寶石。
接著我們就此
慢慢閉起雙眼。

待我們回神，已經天亮，
外面烏雲密布，
現在似乎連雲都在哭泣。

我突然想起，
從昨晚右手，一直緊握的東西。

今天去學校要向朋友炫耀，
昨天撿到一顆少見的彈珠，
顏色就像哈密瓜汽水一樣。

若將至今的寂寞過往，
封印在玻璃珠中，
直接沉入大海，
我覺得似乎就可形成藍色寶石。

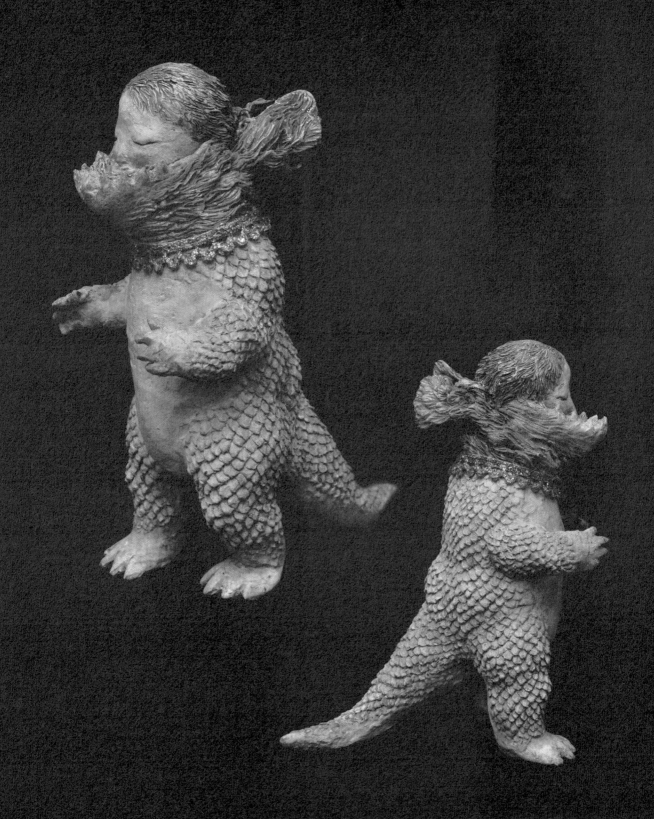

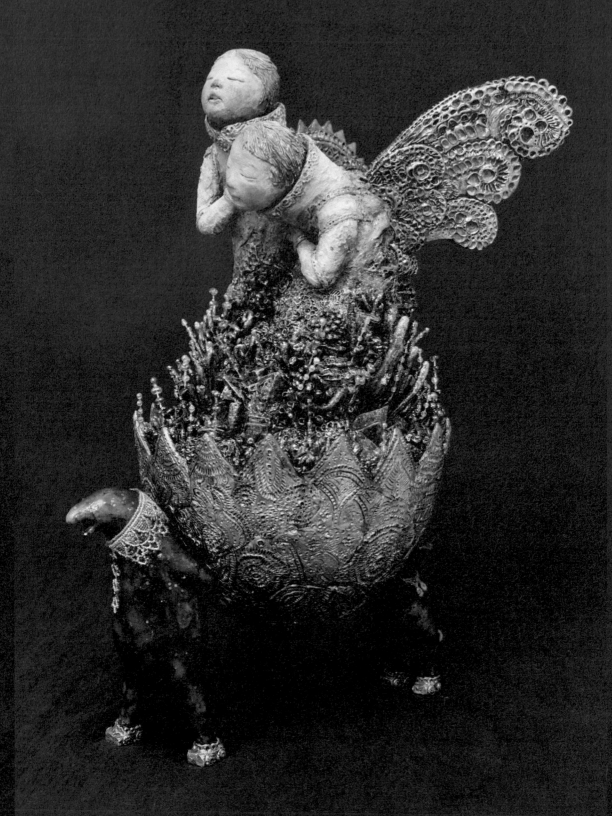

我和你的歌，你和我的歌，

　會傳到何處？

　我想當這顆蛋孵化時，一定會有人得救。

　所以我們必須搬走。

　天涯海角、直到永遠，想著總有一天。

我們無法理解描繪在蛋上的宇宙法則。

但是，一定是雙胞胎。

就是知道。

　因為，在遠處就隱約聽到兩個人的聲音。

　真的是很遠很遠，我想在聯星都聽得到。

　這個聲音漸漸變大，可聽出是在唱歌。

得起快搬了。

當有人緊緊握住某人的手，這顆蛋一定會孵化。

　如今，你們的歌不知會傳到何處，

　但是我們聽得到。

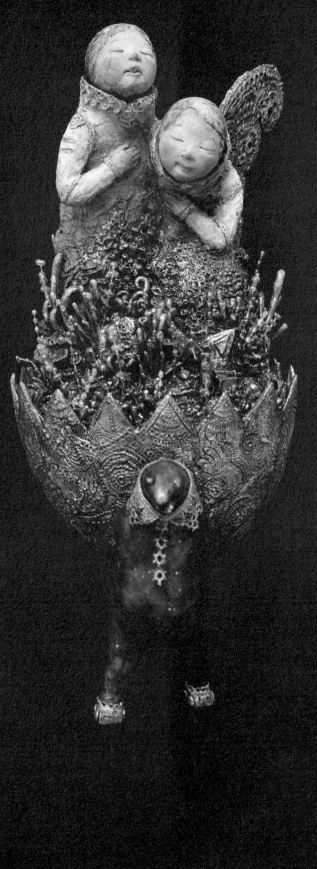

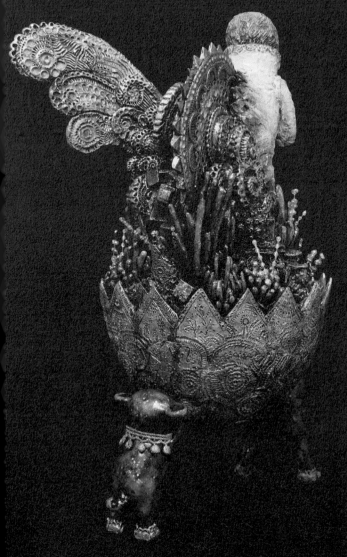

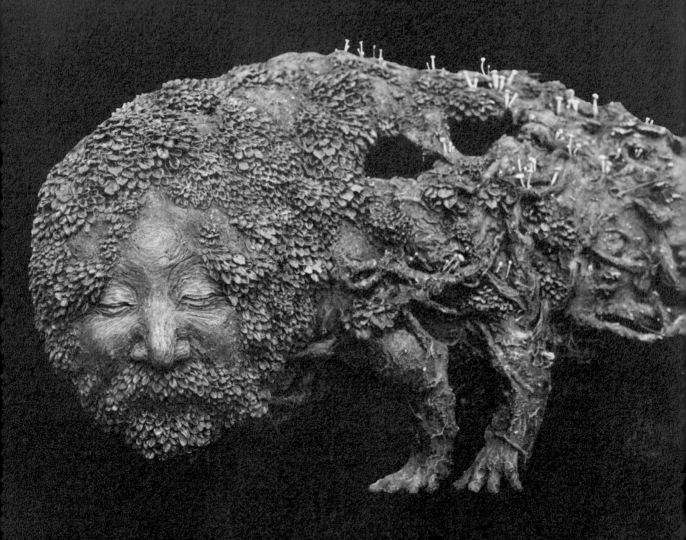

小型月之車

喀隆、喀隆

以為遊行要結束時，
有一人姍姍來遲。

在我和你的面前唱歌，
有點寂寞的樣子，
然後經過。
我和你不出聲，只是微微一笑。

喀隆、喀隆

唱歌有點走音，
又搖搖晃晃地前進。
以為在往前進時，
又稍微有點後退。

窗外可看到
有些視睞的宇宙。
我和你依然微笑
小聲哼唱。
因為似乎是曾在某處聽過的歌。

我和你即將消失。
一定是夕陽將我們燃燒，
又讓我們隨風散去。

接著，溫柔的夜一定會將我們吞噬。
最後，希望我們一定會，
在那月亮之上，再次一起歡笑。

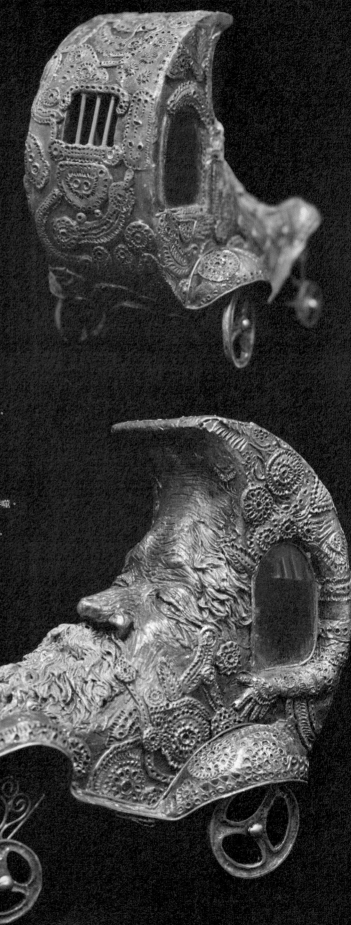

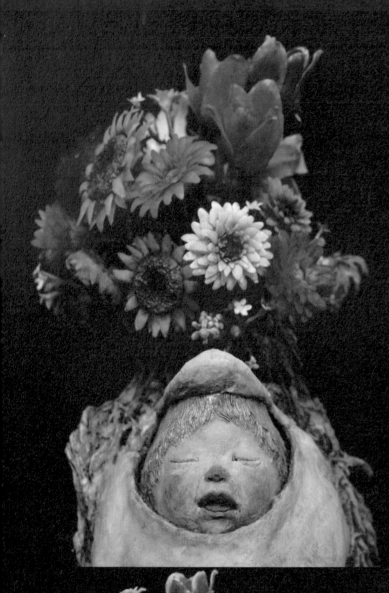

好大的花。
花朵盛開，好像已經知道了一切。
所有的花朵就像喇叭一樣齊聲高唱。
我和你在花朵下方遊玩。

繞了一圈又一圈，玩著捉迷藏。
玩累了，雙雙睡去。
夢裡星光點點閃爍，
銀河不斷旋轉。
有兩顆流星，
我們一邊祈禱一邊看到流星劃過天際。
啊！還有一顆超大流星。

在遙遠的星星看到了某天的黃昏。
黃昏眼睛一閉，那顆星就融化於宇宙之中。
若某天我知道那個事實，
會不會變得溫柔一點。
我相信當眼睛睜開，誰也不在身邊。

因為你瞧，太陽再次升起。
花朵已經枯萎。

我的臉頰只有淚水滑過，
就像天晴之時，落在葉片的水珠。
濕漉漉的地面飄散著熟悉的氣味。
我想地面想起，
不知何時開始消失的彩虹。

眼睛一睜開，你化為花朵歌唱。
眼見此景，我試著露出一抹微笑。

你是否也一樣，有一天會枯萎？
那麼，那時，
我一定會化為一陣風帶走種子。
某天，當我知道那個事實，
希望我多了一絲溫柔。

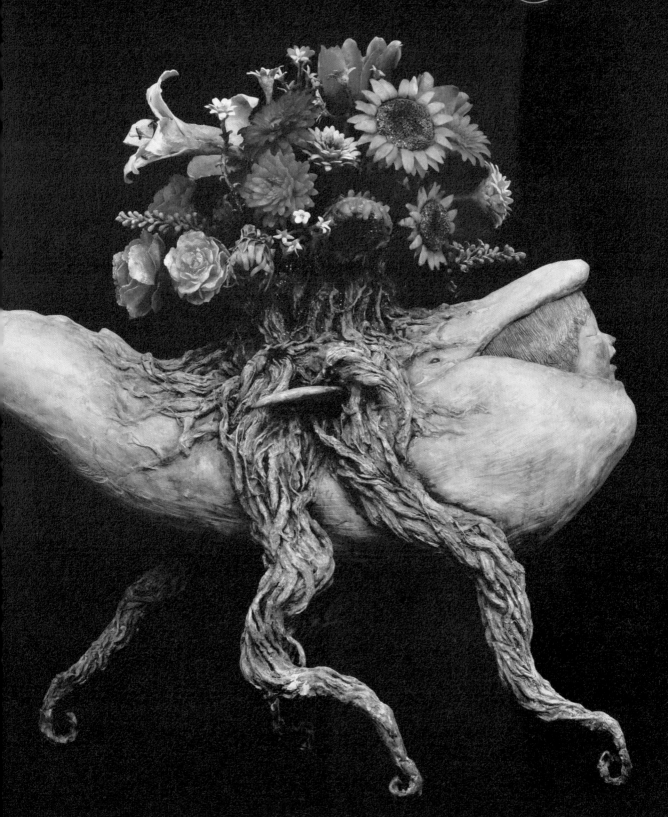

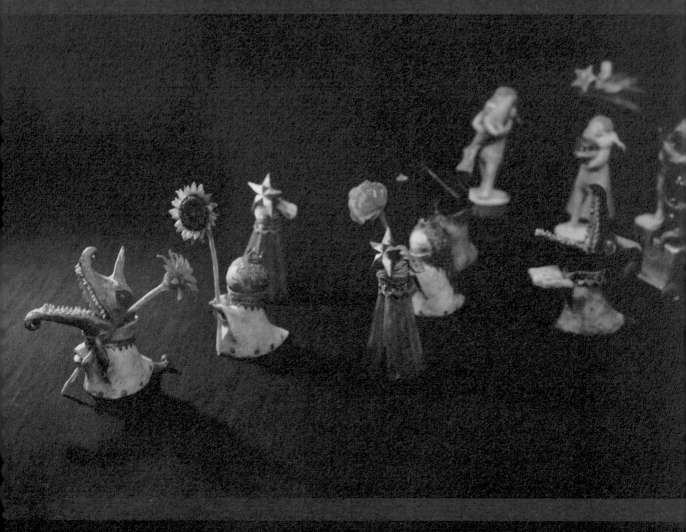

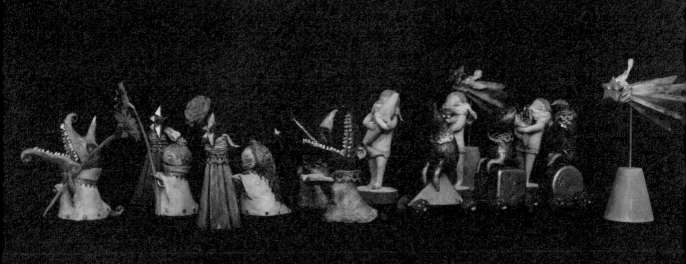

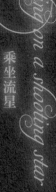

乘坐流星

等回過神來已經坐上星星。

說不定，
我在更久以前就曾搭過。

說不定，
我出生之時，這顆星星也同時誕生。

我的周圍總是有銀河的光芒，
時而閃爍發光，時而暗淡消失。

它們宛如齒輪，一圈又一圈轉動，
讓宇宙得以運行。

若偶然發現齒輪之間產生碰撞，
無法咬合，
就會陷入莫名傷感的情緒。

對我來說，這顆流星的前端有點不穩定
卻又覺得有點厲害，我想多虧它照亮前方，
我才能飄飄蕩蕩地來到這裡。

當我消失在這片宇宙之時，
這顆帶點鏽斑的星星，
應該也就能重獲自由吧！

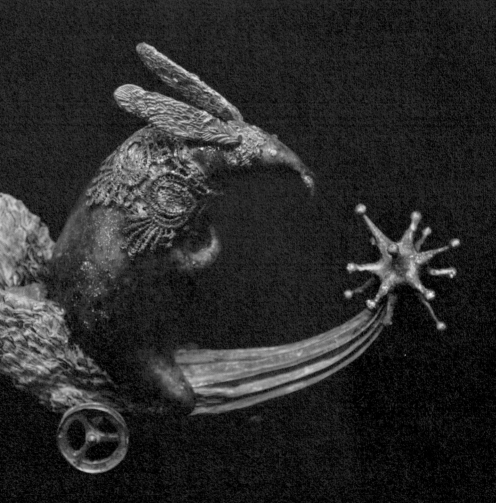

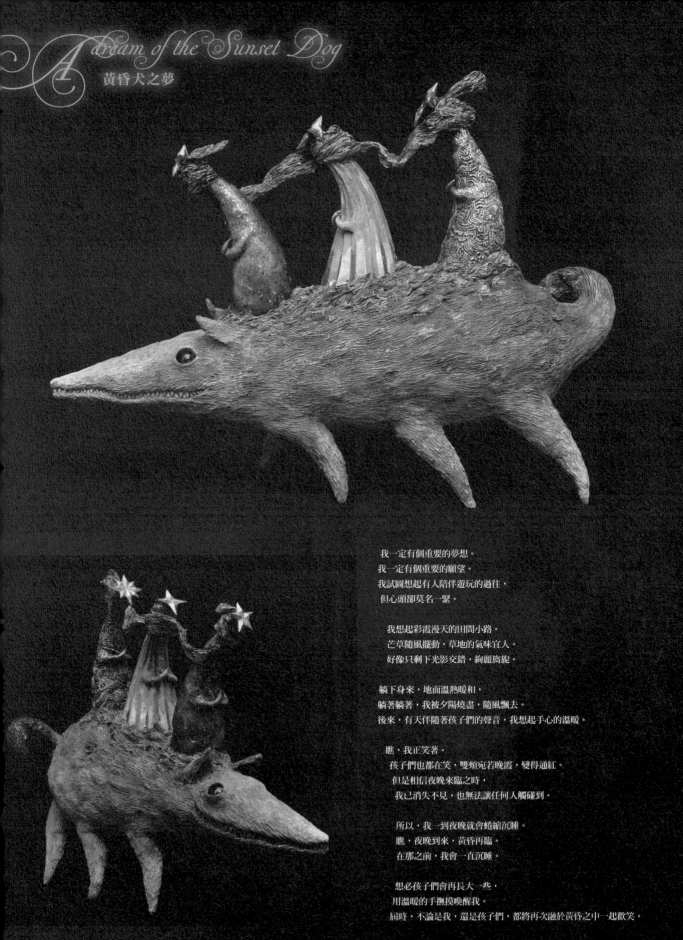

我一定有個重要的夢想。
我一定有個重要的願望。
我試圖想起有人陪伴遊玩的過往，
但心頭卻莫名一緊。

我想起彩霞漫天的田間小路。
芒草隨風擺動，草地的氣味宜人。
好像只剩下光影交錯，絢麗旖旎。

躺下身來，地面溫熱暖和，
躺著躺著，我被夕陽燒盡，隨風飄去。
後來，有天伴隨著孩子們的聲音，我想起手心的溫暖。

瞧，我正笑著。
孩子們也都在笑，雙頰宛若晚霞，變得通紅。
但是相信夜晚來臨之時，
我已消失不見，也無法讓任何人觸碰到。

所以，我一到夜晚就會蜷縮沉睡。
瞧，夜晚到來，黃昏再臨。
在那之前，我會一直沉睡。

想必孩子們會再長大一些，
用溫暖的手撫摸喚醒我。
屆時，不論是我，還是孩子們，都將再次融於黃昏之中一起歡笑。

花朵變成種子時，
有人緊握住手時，
少男少女真正合而為一時，
這一夜一定會有滿天星斗，
星光灑滿天際。

因為他看起來那麼悲傷。
這樣一來，那個孩子又變成孤身一人。

明明感情甚篤。

黃昏像火焰般罩罩城市，
好像世界末日。
飛機雲像隕石般大量落下。
孩子們的笑語聲，好像斷斷續續的廣播聲。

下午5點一到，孩子們都停止遊玩，
手放在胸前，
回想今天一整天。
接下來大家將被黃昏燃燒殆盡，
隨風消散。

那個孩子一臉悲傷地吃掉黃昏。
只有那個孩子無法聽到孩子們的笑語聲。
可看到大把的淚水，如宇宙般的顏色，
沿著臉頰落入口中。

即便如此，黃昏也只是閉著眼睛笑著。
即便如此，那個孩子只是一味地哭泣。

拉開描繪怪獸和英雄的序幕，

夜晚已然降臨。
然後你瞧，已滿是星星。
一閃一閃，忽明忽滅，大家害羞地發光。

讓人想著，
是否在照亮前往某處的遊行隊伍。
我已經完全停止哭泣，
已經和你好好說聲「再見」。

想必今夜結束之時，
我大概已經忘了你，
然後說著「早安」。

那些思緒占據腦中之時，
溫柔的歌已誕生在遙遠的某處。

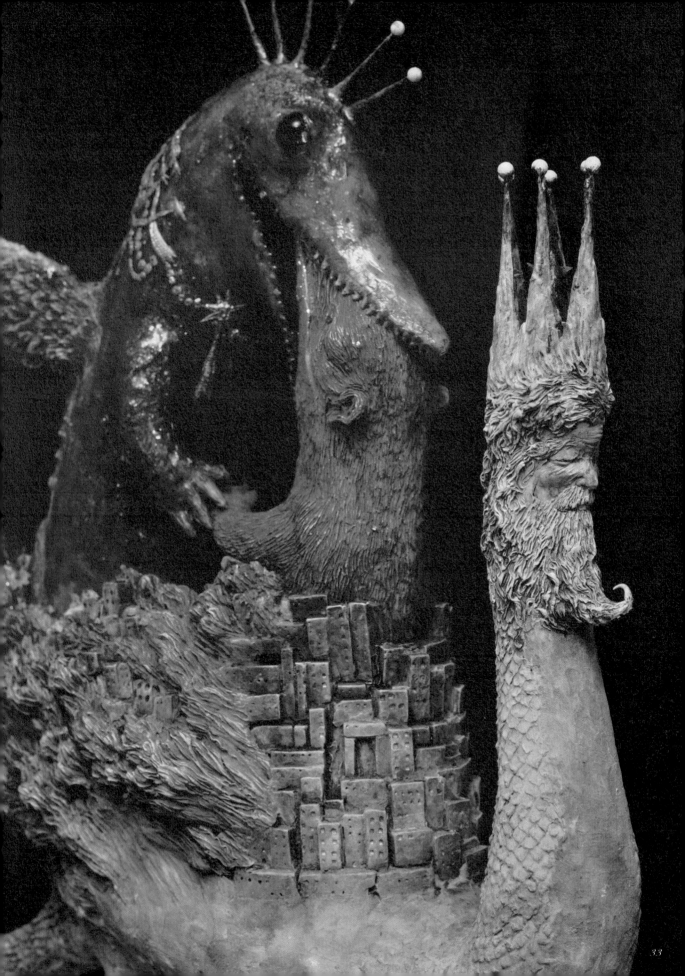

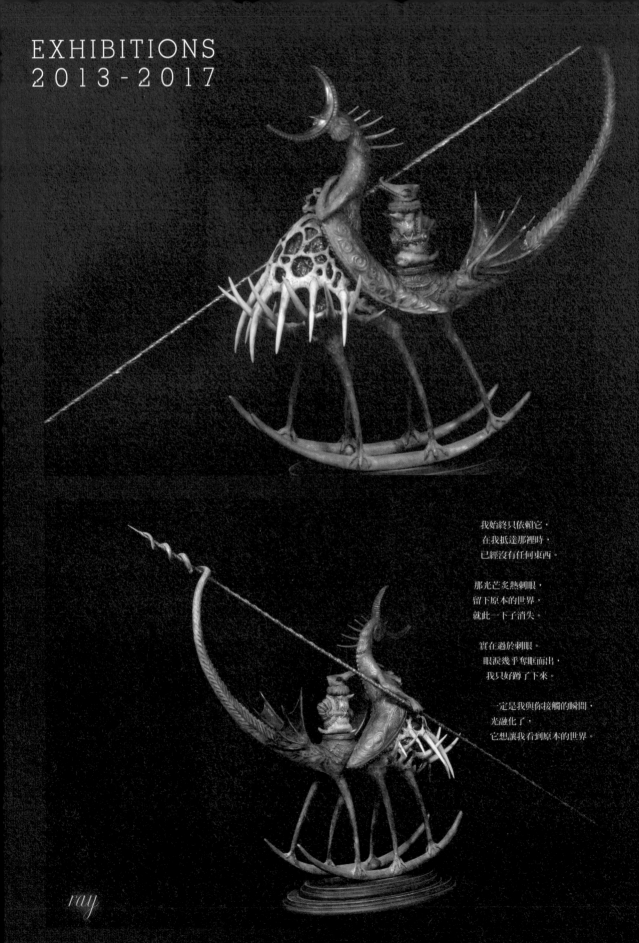

我始終只依賴它，
在我抵達那裡時，
已經沒有任何東西。

那光芒炙熱刺眼，
留下原本的世界，
就此一下子消失。

實在過於刺眼。
眼淚幾乎奪眶而出，
我只好蹲了下來。

一定是我與你接觸的瞬間，
光融化了，
它想讓我看到原本的世界。

ray

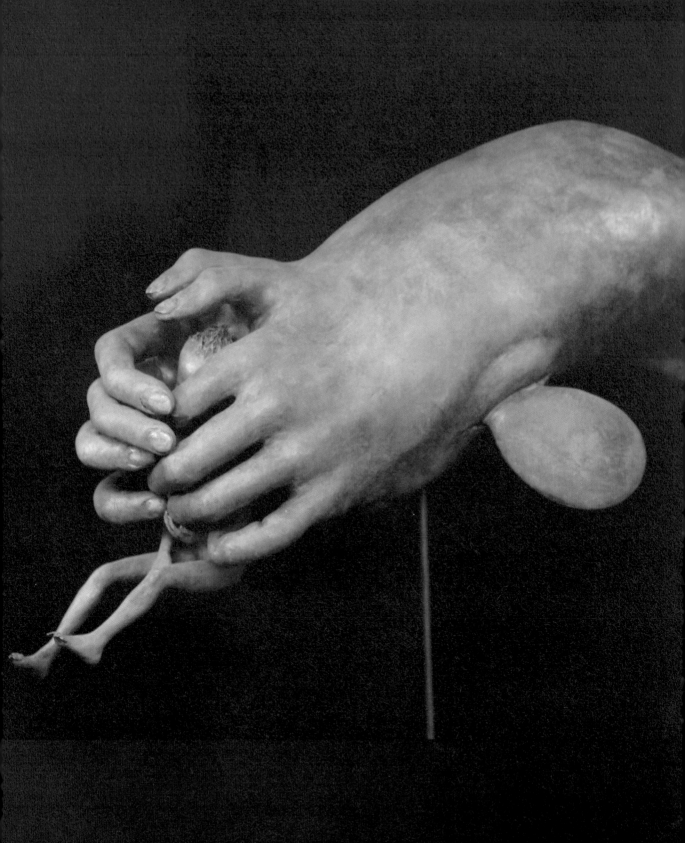

Stay with me

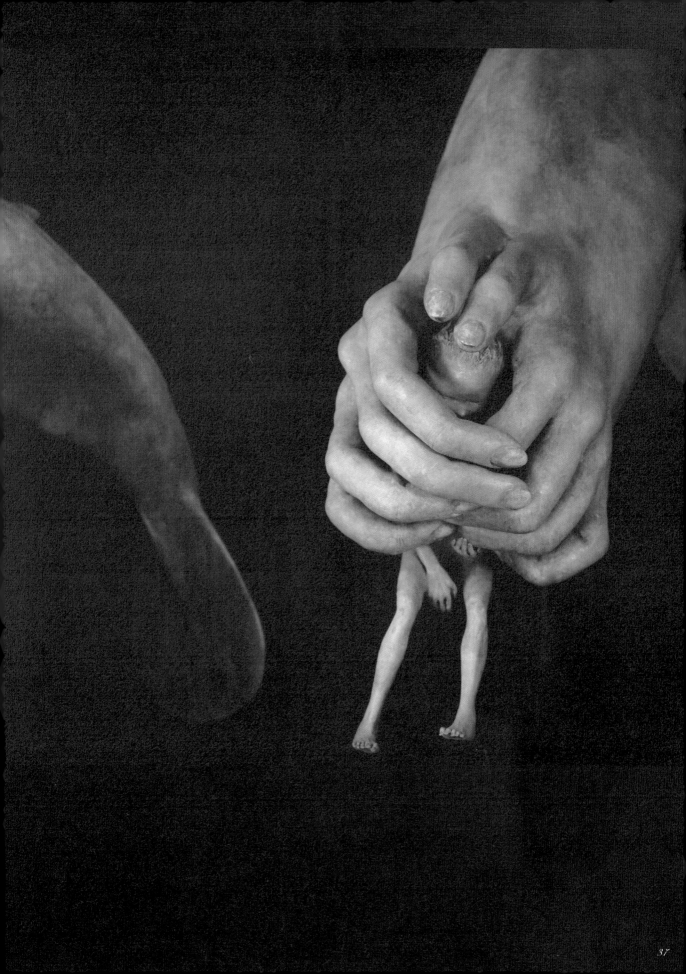

我竟然一直忘了。

那如此重要之事。

儘管我真的很努力堅持至此。

但是我彈奏不出聲音，也無法彈奏。

因為世界渴望有一個全新的世界。

你聽說我不在意地就此而去，

所以放棄了吧。

你或許可以聽到我的聲音。

實際與你分開的感受，使我的內心與你靠近。

你看，所以才說沒關係。

總有一天，

我會循著聲音，來到你身邊。

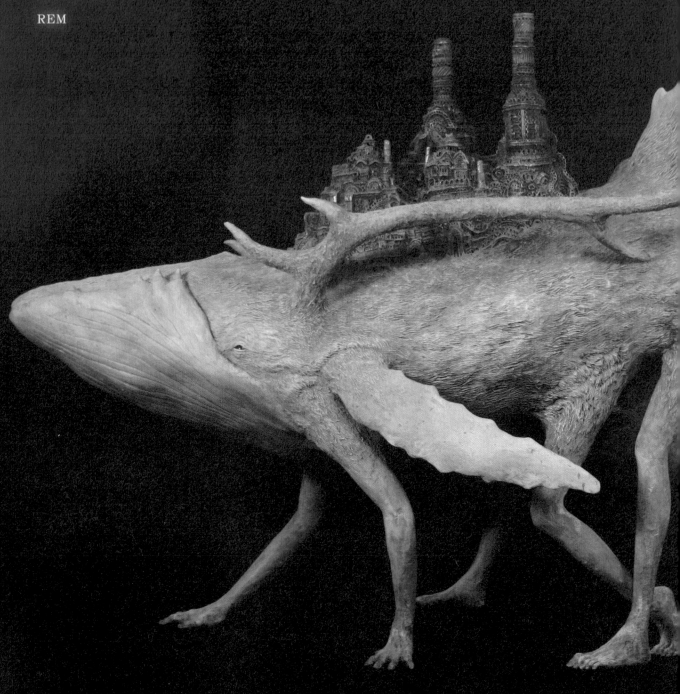

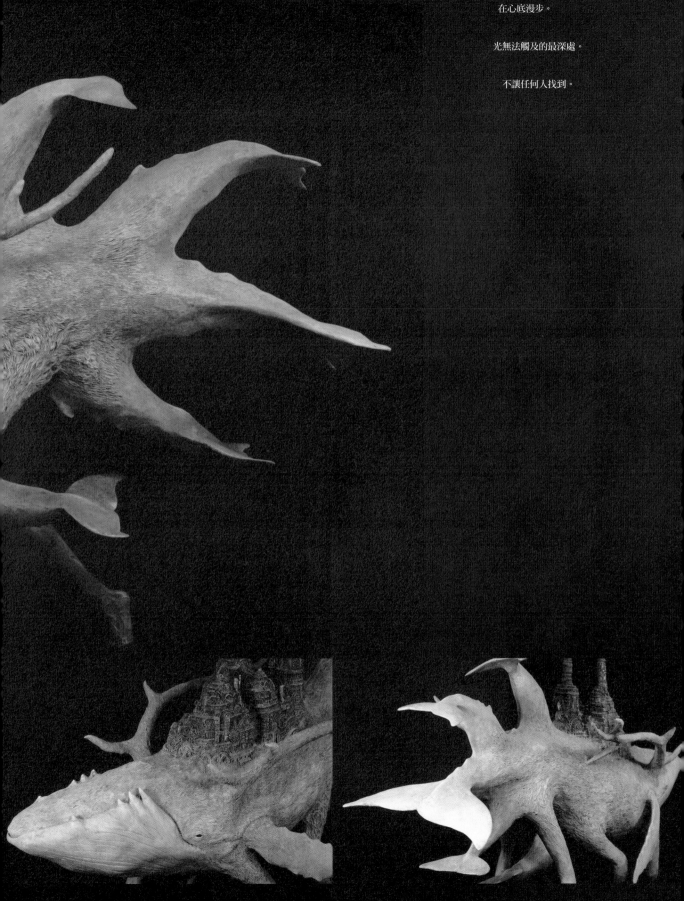

在心底漫步。

光無法觸及的最深處。

不讓任何人找到。

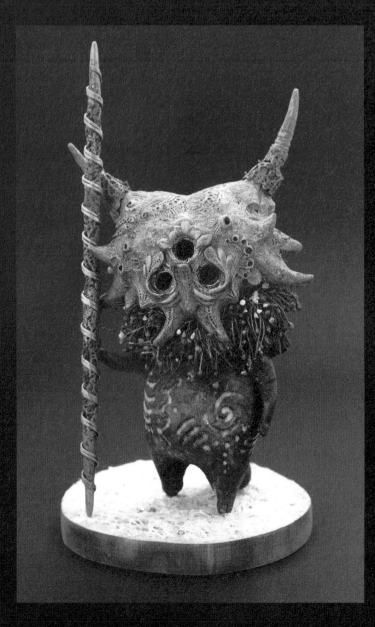

太空原住民，在宇宙戴著流星骨骸的原住民。
我們眼睛所見的流星，全身燃燒殆盡消失後，
只剩骨骸殂落在某處。

太空原住民等大家沉睡之後，
歡欣鼓舞地從宇宙降落。
他們悄悄撿拾流星骨骸後，
短短30秒又唱歌又跳舞，再返回宇宙。

他們在拾星盛會獻上這些骨骸後，
（這時也會唱歌跳舞）
就會戴在將要500歲的孩子身上
（太空原住民將流星骨骸加工後才戴在頭上，
在過程中會產生一些碎片，
而小孩在此之前，
會用碎片遮覆頭部就像戴著如面具一樣）。

據說這些骨骸可以讀取思維、情感、人性，
隨著年歲增長，
大小形狀都會漸漸改變。
他們太空原住民，
在這浩瀚無邊的宇宙中，
雖屬於少數民族，卻真實存在、生活著。

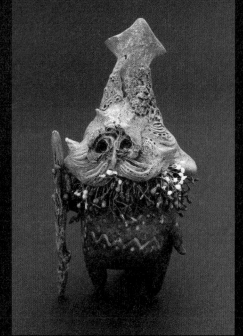

Space native
(Pote, 500 years old/Chomo, 800 years old)
太空原住民（500歲的POTE／800歲的CHOMO）

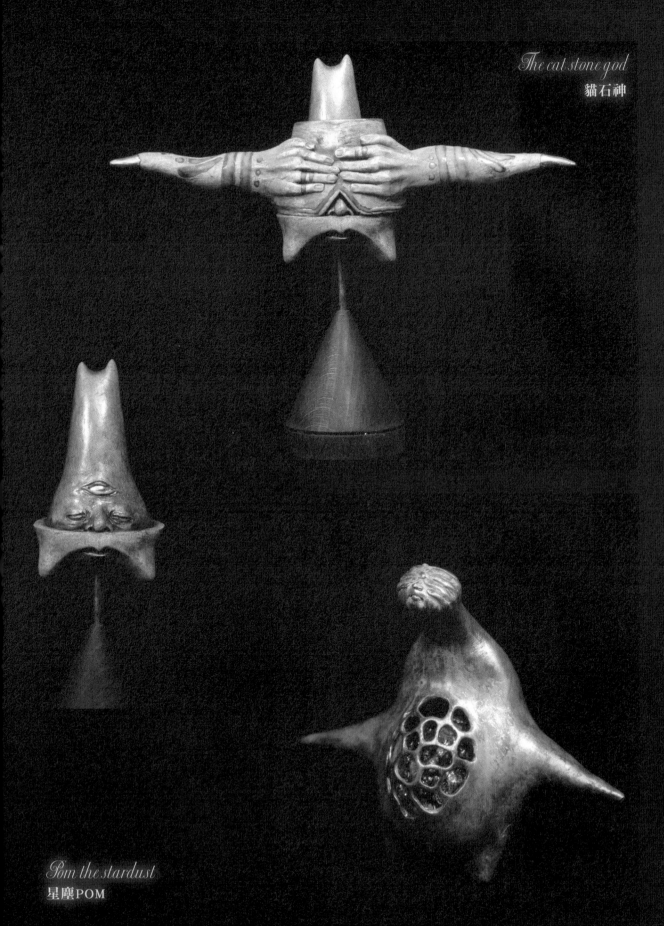

Pom the stardust
星塵POM

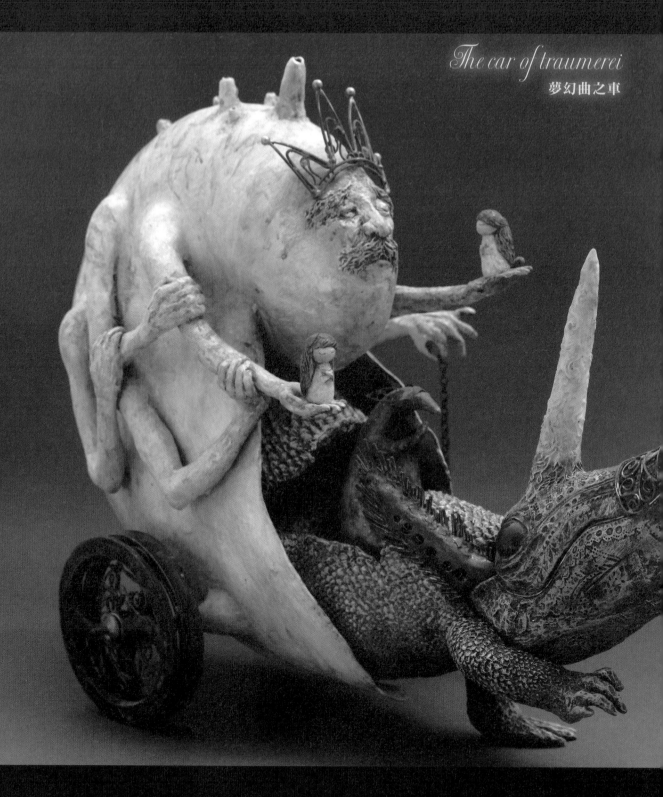

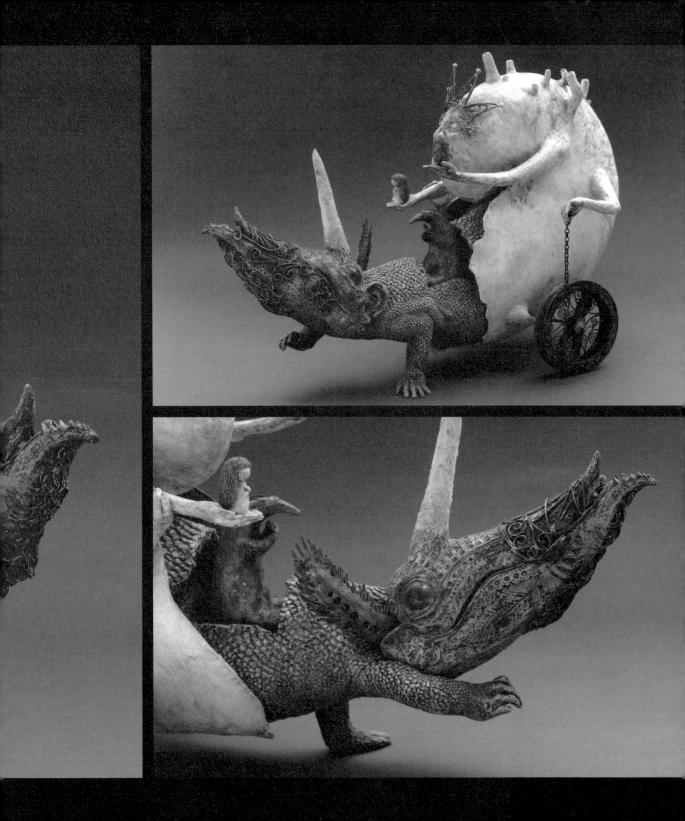

The child of beginning
(Moon)

初始之子（月）

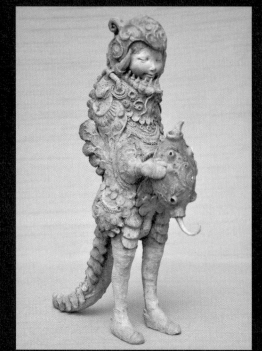
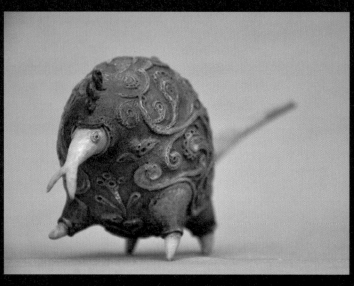

The child of beginning
(Sun)

初始之子（太陽）

如果將最後兩首歌重疊，
月亮和太陽就會破殼而出。
　兩人會一邊唱著白色星星的歌，一邊不斷行走。

　他們好像在尋找東西。
　挪開白色巨岩，
出現一群「星星的記憶」，外表更為雪白，而且害羞逃竄。

兩人若捕捉到他們，太陽就會放進自己的衣服，
牽起他們的手。
月亮就會幫他們穿衣打扮。

　這樣一來，這些星星的記憶就會放鬆，
像糖果般變硬，開始陷入沉睡。
　若捕捉到大量星星的記憶，他們就會聚在一起，
變成巨大星星。

「我們依照刻在蛋殼的指示執行任務」
「卻找不到有人搬運我們的蛋的記憶」

　說到這裡，
　他們突然齊聲大笑，就像世界終於開始運轉。

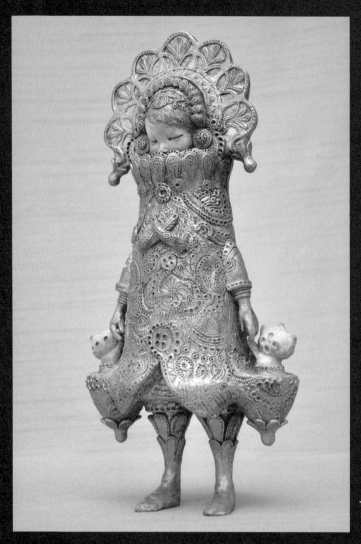

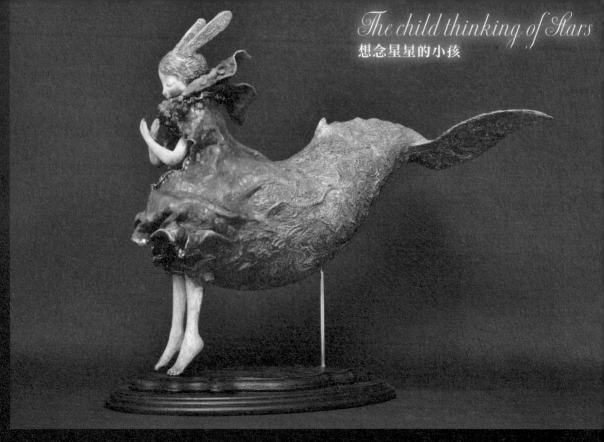

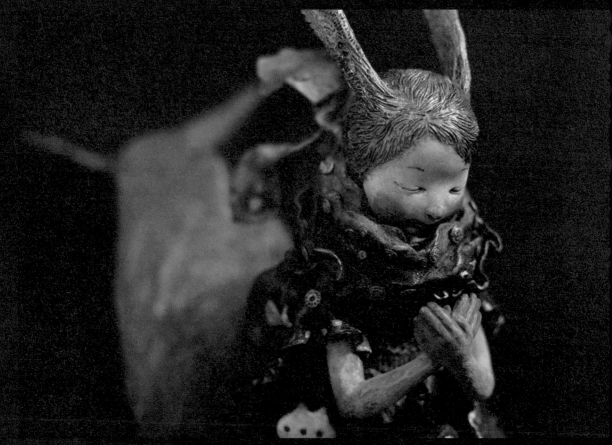

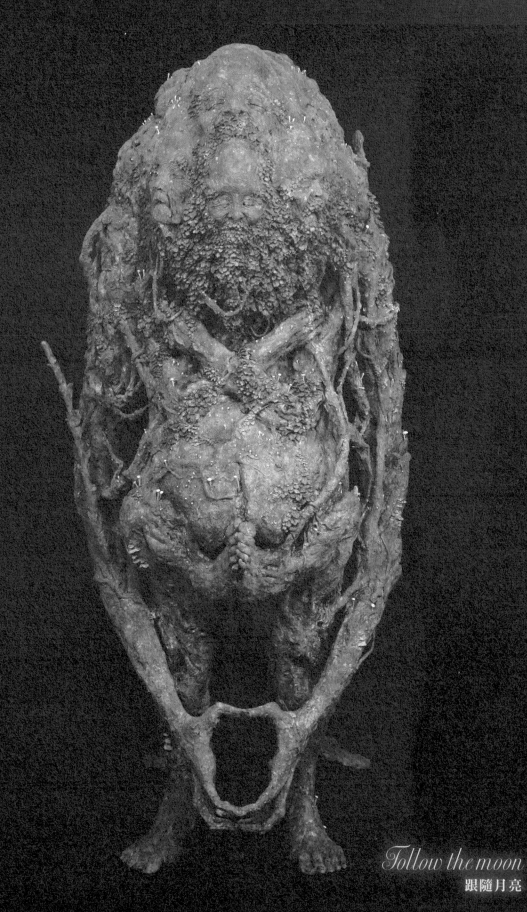

Follow the moon
跟隨月亮

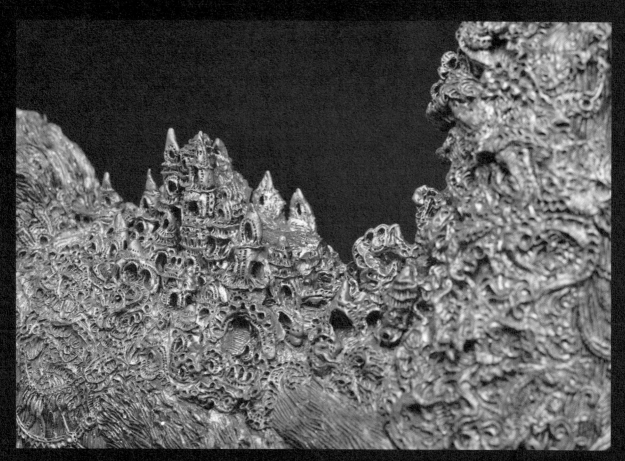

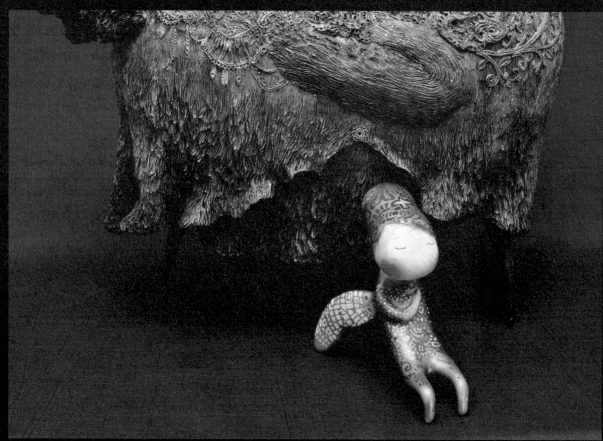

Orionzer
獵戶座怪

「獵戶座怪的生態」

別名：星座怪獸　身高：約3000m　體重：無法測量

獵戶座怪是模仿「獵戶座」星座的怪獸。他會模仿並且用兩手末端的嘴巴，吞食誤會而靠近的流星。腰間配戴的英雄腰帶是他的寶物，在他還是人類小孩時，媽媽親手做給他的5歲生日禮物（因為他誕生在窮困的家庭，買不起當時熱門的英雄周邊產品）。必殺技是「流星哭嚎」，會大量發射吞食儲存的流星。

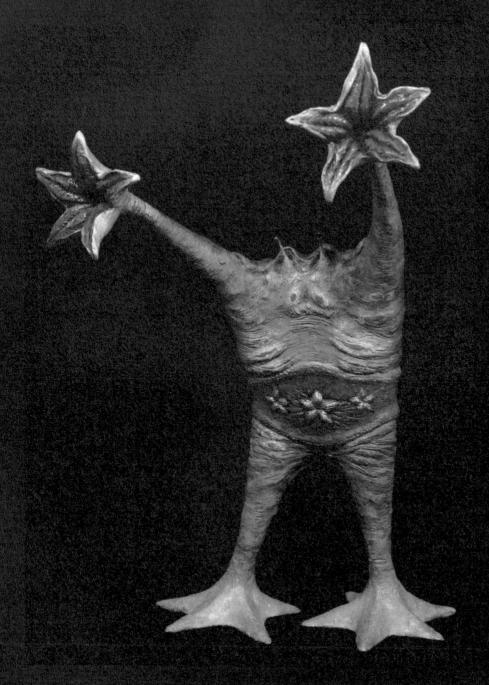

虹之跡

2016

再一會兒，彩虹就不見了。
一旦下雨，就無法外出，
也聞不到雨水滲入混凝土的氣味。

稍微拉開窗簾，
就可看到黃昏在遠處燒毀世界，
時間經過我身邊說了一聲抱歉。

　　這是在「遠到天邊的遊行」之後，睽違 2 年舉辦的個展。環境隨著歲月不斷改變，我也經常想起舊時往事。我試著摸索記憶，找回一些過往，探尋作品的零星片段。不同於鮮明的記憶，過往時光早已風化，遭人遺忘。我想何不利用這份衝突感？遭遺忘的記憶，會呈現哪一種樣貌？死去的夢想如今已成了哪一種模樣？想必表面已然風化，還留下化石骨骸的烙印。用手拭去塵埃，還殘留熟悉的色彩。或許那兒還寫有文字。

　　我由此完成了個展的主要作品「彩虹人」，而這個作品的片段，就是探尋回憶的收穫。製作手法的基礎包括，先是令人在意的「衝突感」，再到「好奇心」，接著是想進一步理解的「探究心」。這些成了創作的能量。就我而言，創作後經過理解的作品，我並不會主動再做出相同的創作。當然我並非對作品有全然理解。只是在創作結束後，了解創作的面貌時，會有一種如釋負重的感覺。這是一種衡量的方針。

　　在我創作「彩虹人」之後，找回了各種記憶。不可否認追憶往事是一種消極的想法。但是，在這時莫名感到的懷念與哀傷，的確都專屬於你，而這些是無法取代的存在。

　　在名為現在的時間中，有一條極細透明的絲線，連結著無意識感受到的過往，試著輕輕緊握，這時感到微微刺痛的人，絕對是如今的自己。

　　所謂過往的表現，意即如今這瞬間的表現。

那瞬間，我看到了彩虹。

那道彩虹曾在那兒。
光線與色彩交錯。
在記憶落下堆疊的山頂等著我。
地面鋪滿鬆軟的純白花朵，
——好像兒時摘下送人的花朵——
讓人腳底發癢。
花朵下的地面有許多足跡。

我知道這個故事。

留下許多足跡，
我的確曾在那兒。

眼淚如無聲的傍晚驟雨，止不住地不停落下。

不知從何時開始已走在這座山。

大概是……對了。我曾請教對熟悉山的朋友。
他曾告訴我，
那座山不下雨也會出現彩虹。
「彩虹不是突然出現又消失嗎？
但是會留在心中，我覺得那真的很不可思議。」
我清楚記得他曾說過那些話。不知為何，
就是想不起他的臉，他是個浪漫的人。

說到這兒，再一會兒，彩虹就不見了。
一旦下雨，就無法外出，
也聞不到雨水滲入混凝土的氣味。
話說我也不太記得小時候見過彩虹。
覺得自己總是用各色蠟筆，
在房間的角落畫畫，我畫了甚麼？

待回過神，不知不覺周圍已一片漆黑，
甚至沒有依靠懸浮於空中的月亮。

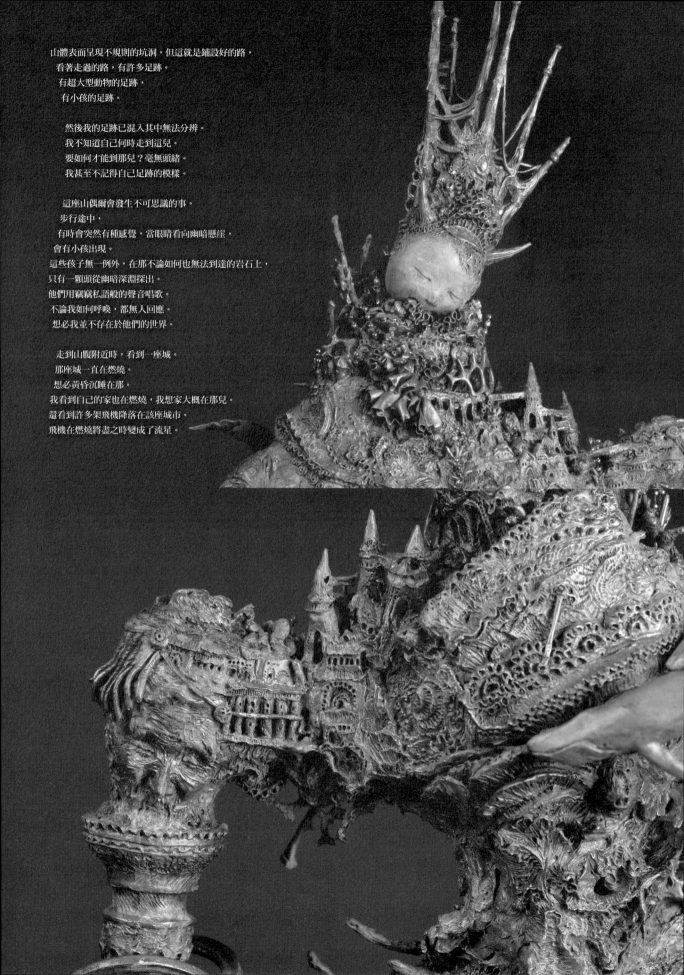

山體表面呈現不規則的坑洞，但這就是鋪設好的路，
看著走過的路，有許多足跡。
有超大型動物的足跡，
有小孩的足跡。

然後我的足跡已混入其中無法分辨。
我不知道自己何時走到這兒。
要如何才能到那兒？毫無頭緒。
我甚至不記得自己足跡的模樣。

這座山偶爾會發生不可思議的事。
步行途中，
有時會突然有種感覺，當眼睛看向幽暗懸崖，
會有小孩出現。
這些孩子無一例外，在那不論如何也無法到達的岩石上，
只有一顆頭從幽暗深淵探出。
他們用竊竊私語般的聲音唱歌。
不論我如何呼喚，都無人回應。
想必我並不存在於他們的世界。

走到山腹附近時，看到一座城。
那座城一直在燃燒。
想必黃昏沉睡在那。
我看到自己的家也在燃燒，我想家大概在那兒。
還看到許多架飛機降落在該座城市。
飛機在燃燒將盡之時變成了流星。

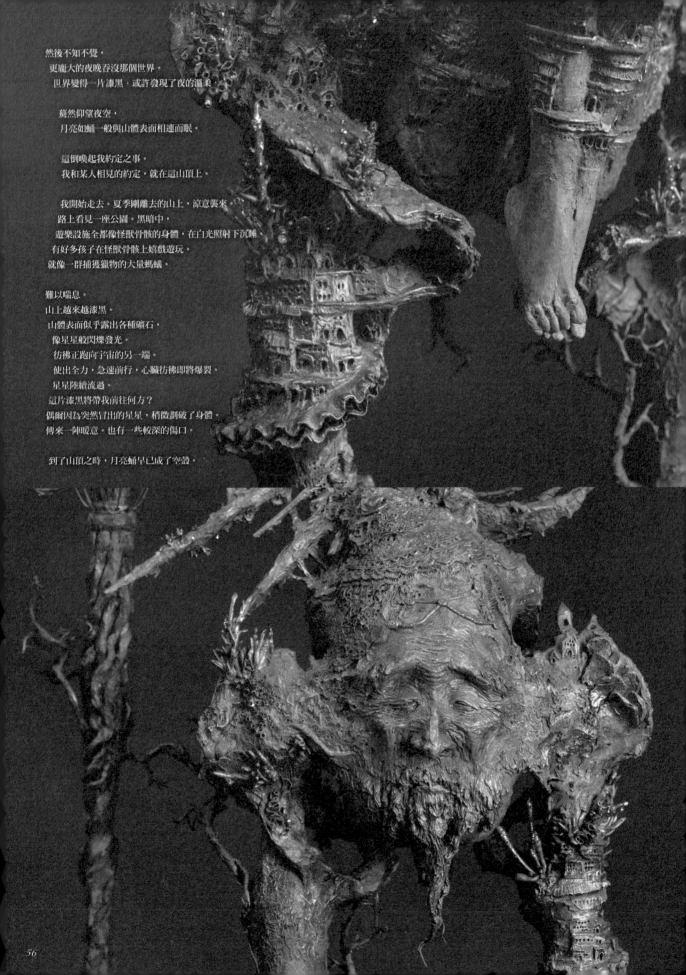

然後不知不覺，
更龐大的夜晚吞沒那個世界。
世界變得一片漆黑，或許發現了夜的溫柔。

驀然仰望夜空，
月亮如蛹一般與山體表面相連而眠。

這倒喚起我約定之事。
我和某人相見的約定，就在這山頂上。

我開始走去。夏季剛離去的山上，涼意襲來。
路上看見一座公園。黑暗中，
遊樂設施全都像怪獸骨骸的身體，在白光照射下沉睡。
有好多孩子在怪獸骨骸上嬉戲遊玩。
就像一群捕獲獵物的大量螞蟻。

難以喘息。
山上越來越漆黑。
山體表面似乎露出各種礦石，
像星星般閃爍發光。
彷彿正跑向宇宙的另一端。
使出全力，急速前行，心臟彷彿即將爆裂。
星星陸續流過。
這片漆黑將帶我前往何方？
偶爾因為突然冒出的星星，稍微劃破了身體，
傳來一陣暖意。也有一些較深的傷口。

到了山頂之時，月亮蛹早已成了空殼。

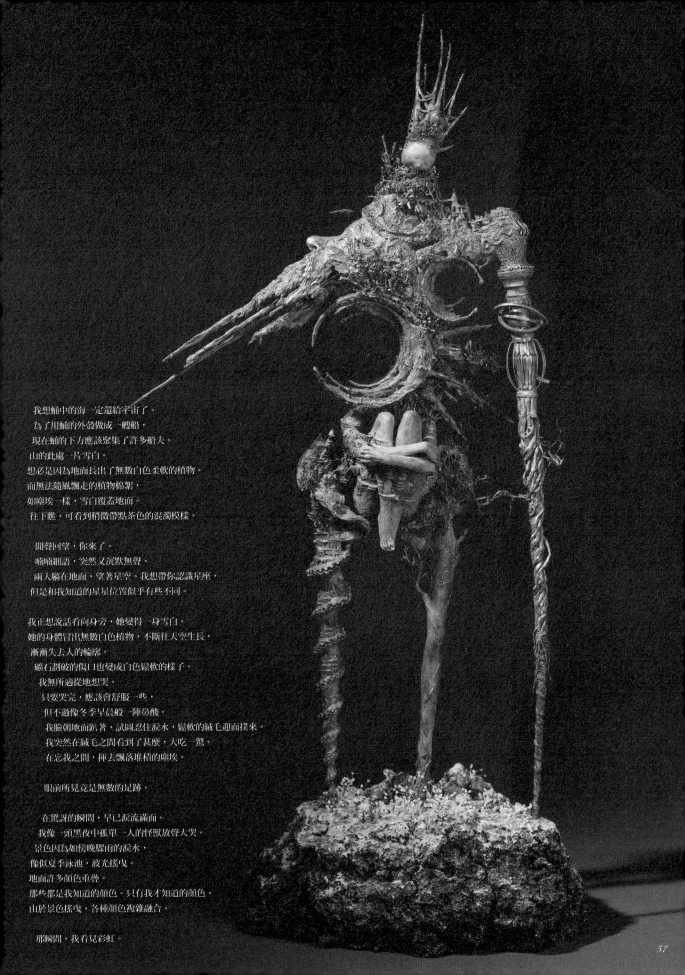

我想蛹中的海一定還給宇宙了。
為了用蛹的外殼做成一艘船，
現在蛹的下方應該聚集了許多船夫。
山的此處一片雪白。
想必是因為地面長出了無數白色柔軟的植物。
而無法隨風飄走的植物棉絮，
如塵埃一樣，雪白覆蓋地面。
往下瞧，可看到稍微帶點茶色的混濁模樣。

聞聲回望，你來了。
喃喃細語，突然又沉默無聲。
兩人躺在地面，望著星空。我想帶你認識星座，
但是和我知道的星星位置似乎有些不同。

我正想說話看向身旁，她變得一身雪白。
她的身體冒出無數白色植物，不斷往天空生長，
漸漸失去人的輪廓。
礦石割破的傷口也變成白色鬆軟的樣子。
我無所適從地想哭。
只要哭完，應該會舒服一些，
但不過像冬季早晨般一陣鼻酸。
我臉朝地面趴著，試圖忍住淚水，鬆軟的絨毛迎面撲來。
我突然在絨毛之間看到了甚麼，大吃一驚。
在忘我之間，揮去飄落堆積的塵埃。

眼前所見竟是無數的足跡。

在驚訝的瞬間，早已淚流滿面。
我像一頭黑夜中孤單一人的怪獸放聲大哭。
景色因為如傍晚驟雨的淚水，
像似夏季泳池，波光搖曳。
地面許多顏色重疊。
那些都是我知道的顏色。只有我才知道的顏色。
由於景色搖曳，各種顏色複雜融合。

那瞬間，我看見彩虹。

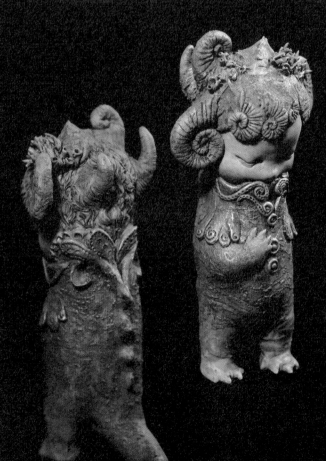

F ossil Boy
化石小孩

F ossil pilot
化石飛行員

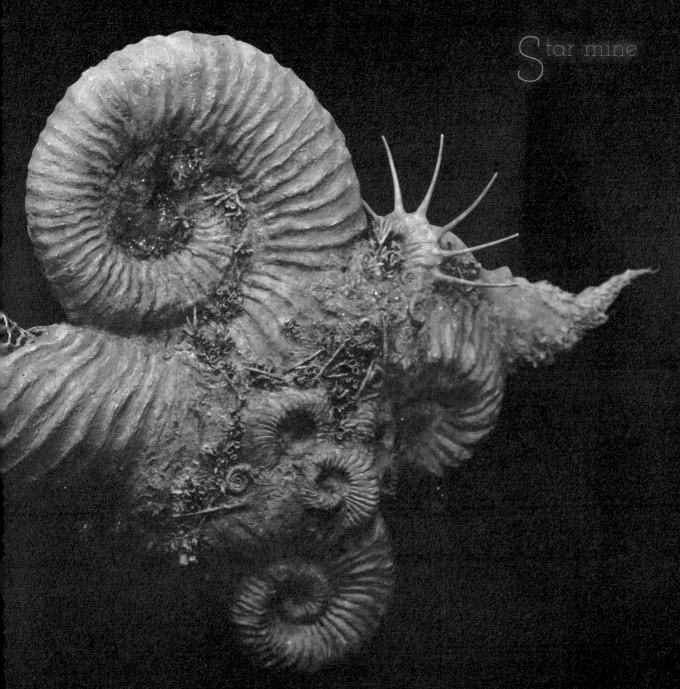

現在正是出發的時刻。
出發地那兒已經有很多遊客。
這艘飛艇是誰的夢想？
　過了一陣子，聽到細微的歌聲。這是出發的信號。
　飛艇稍微從地面飄起，那塊巨大化石發出掉落的聲響，
　閃爍的銀色碎片掉落地面。
　它們就像微微驟雨，落在遊客的頭上。
　　小孩們笑著，好奇看著落在頭上的碎片。
　　不知不覺細微的歌聲越發明顯，成了清晰可辨的旋律。
　　遊客們齊聲高歌。
　　漂浮在宇宙的星星們震動閃爍，為出發獻上祝福。
　　祈求一切平安，保佑孩子們。
　　遊客們全都閉上眼睛。
　　想著都入睡的孩子們。
　　祈求他們平安無事。這個祈願化為結晶雪花，堅固無比，如夢似幻。

開始施放煙火。煙火將身體完全伸展、散開離去，
　就像在作最後道別的孩子。
　盛大的煙火不知不覺形成巨大花束，
　放聲說出最後的祝福和讚美。然後瞬間枯萎。
　飛艇張大了嘴，睜大眼睛記下了這幅景象，
　記下花束的一切。

終於到了最後。遊客們仍靜靜閉著眼睛。
有幾個人引領飛艇，又跟隨在後。

沉睡的孩子何時會甦醒？
是否會想起許多祈願的遊客？

出發地還殘留許多掉落的碎片。
它們會隨著星光閃爍，持續閃耀直到永久。

想想，再一會兒，彩虹就不見了。
一旦下雨，就無法外出，
也聞不到雨水滲入混凝土的氣味。

所以遠處暴風呼嘯聲起，讓我激動不已。
有人拉動那把弓。
我心中的那把巨弓。
發出緊繃、痛苦的聲音，細長的身體彎曲。

暴風來襲。
那把弓射向世界盡頭的城市，伴隨駭人的轟隆聲，
因摩擦生熱燃燒那座城市。
在衝擊波中，不知逃往何處的人們在瞬間消失得無影無蹤。
成了一片灰燼的雪白城市，我獨自一人站立。
最後和我牽著手的女孩也不知何時消失。
我手中只留下一些灰燼沙塵。
接著大雨來臨。
明明沒有烏雲，在太陽照射的金色世界，
大雨落下。
這場雨勢，就像放棄的孩子，
張嘴放聲大笑。
啊，這樣下去，這座城市就要被巨大的黑夜吞噬。
這座雪白城市在月光映照下，
就像曾經去過的滑雪場。

我直接踢開骨骸，走在其中。
這樣一來，想必會慢慢變得想哭。
屆時再放聲哭泣。

我一個人抱膝等待夜幕低垂。
雨水稍稍變暖，拍打著我的肩膀。

太陽直到落下的瞬間，從厚厚的雲層底端射出光芒。
就像白色巨大生物經過千年才產下特別的蛋。
這顆蛋的光芒，向這陣溫暖的雨說話。雨滴帶著光，
照亮我的臉龐。

我發現彩虹出現了。
好像在跟我說，我一直都在這兒。
這陣雨讓我看見彩虹。
彩虹一直在這兒，雨水拍打出它的輪廓，
讓這道光映照在彩虹上。

我強忍淚水，因為我想保留給今夜。
當我發現時已然出聲。
還越來越大聲。我想嘴巴要裂開了。

即使彩虹消失，小小微光仍持續飄落，
我在這個世界，獨自一人，不斷哭泣。

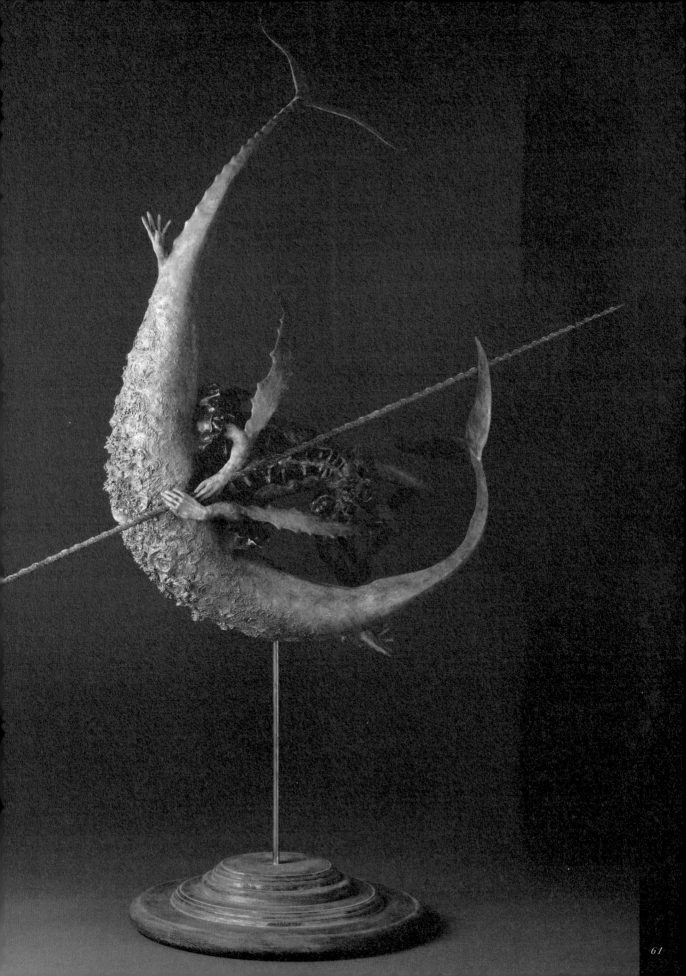

他何時在那兒？

至少在我出生之後，
一直飄浮在那片白色天空。
人們都說他是風之骨，
會隨著時間流逝變形。
他的周圍有許多鳥兒飛舞。

被遺忘的記憶。
總有一天會全部消失。
我們的存在，他的存在，
這個世界總有一天將無法想起。
我抬頭看著他，暗暗祈禱。

周圍的鳥群，
用鳥喙在彼此的翅膀雕刻圖案。

他們有一種習性，為了確定是彼此的伴侶，
會互相啄出圖案。

看來，他們想盡力留下風之骨的記憶。
他們的翅膀由堅硬的骨頭形成，
太古地層經常有他們的化石出土。
上面全都有雕刻圖案，無一例外。
如花朵般的圖案、海洋生物、抽象的幾何圖案。

觀看風之骨，得透過黃昏映照，
閃現出那些複雜的輪廓。
那些光亮讓我安心許多。

你會消失，但我會記得。
飛鳥們也會記得你，
所以沒關係。

被遺忘的記憶。
總有一天會全部消失，
我們的存在，他的存在，
飛鳥的一切，
這個世界總有一天將無法想起。

即便如此，我依舊希望，
某天有人會發現我們存在的證據。

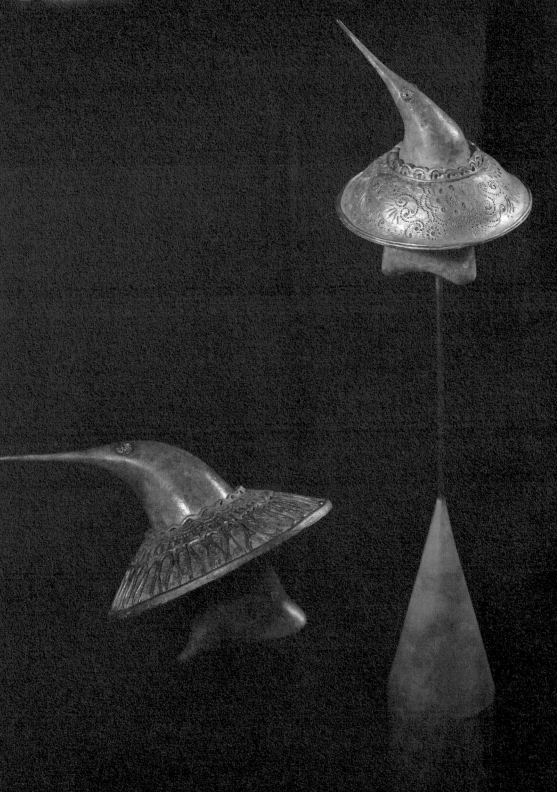

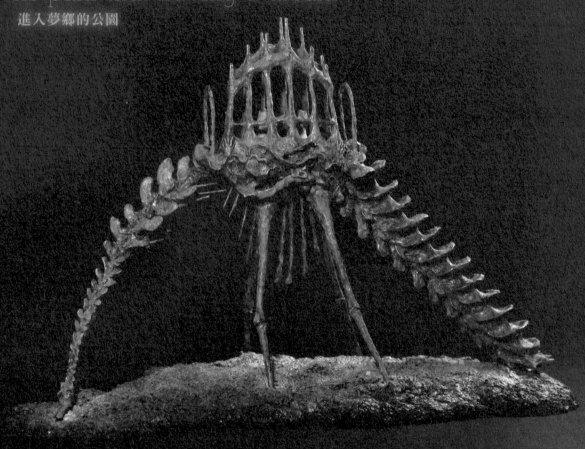

在公園約定好了。
　周圍一片漆黑，昆蟲唱著歌，
　宣告夏季終結。
　月亮圓又圓。
中間有道如巨大怪獸的雲朵飄過，
看著月亮嬉戲。
走進公園大門。
此時需要簡短的暗號。

進入公園，
　遊樂設施正夢得香甜。
　堅硬如冰的聲音響起，
　大家恢復了自己原本的面貌。
喂！上面傳來了聲音。
我回應「好久不見」。
「從那時起已過了許久」

我們談天說地。
　某天的驟雨多麼美麗。
　那時一片芒草。
　還曾經被咬了。
　那是你不好。
　撥開草叢，
　你身上沾有許多鬼針草，

我幫你一一去除。
　那時，你放聲哭泣。
　我一直在身邊看著。
　等回過神，星星都已消失。
　月亮像融化的冰，
　滲入你的身影。
　遠處染成一片鈷藍天空，
　強行告知，
　今天就是今天。

再會了。
我會全力忍住淚水。
等夜晚再次降臨，我們將會再見。

這個聲音如月亮般滲入天空，
隨風消散而逝。
　此後，我再也不去夜晚的公園。
　自己也不知為何。
　就像某天瞬間失憶一樣。
　會突然想起是因為涼意漸起，
　芒草飄散揚起，飛向天空輕拂而過。
今天若天氣好，就去看看吧。
我又長大了些，他應該會很驚訝吧。

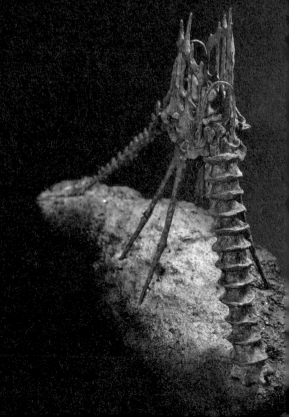

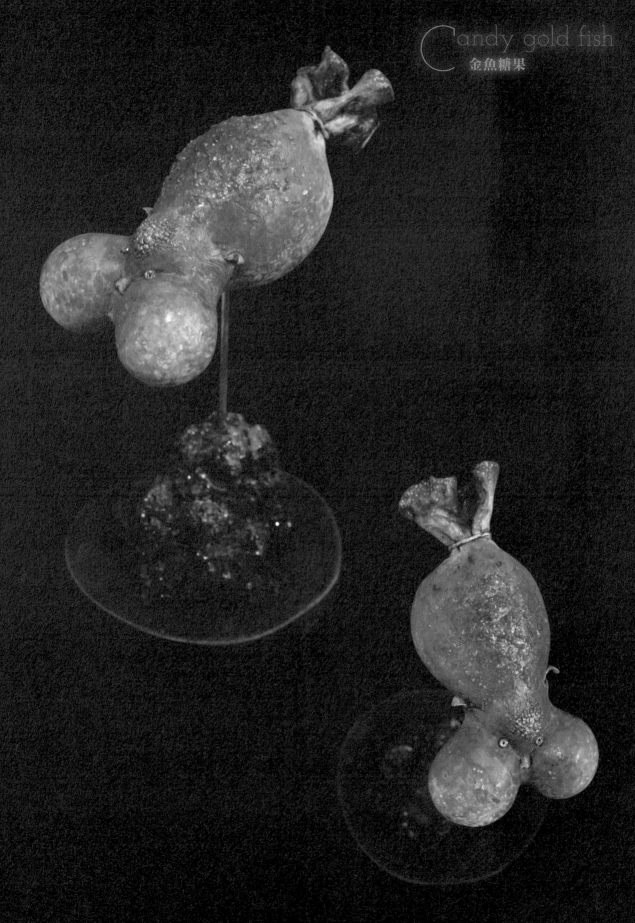

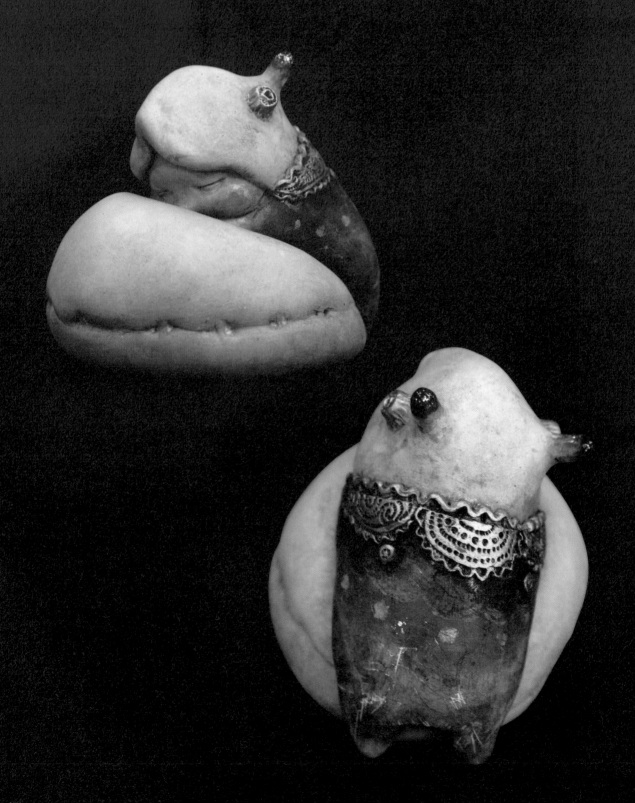

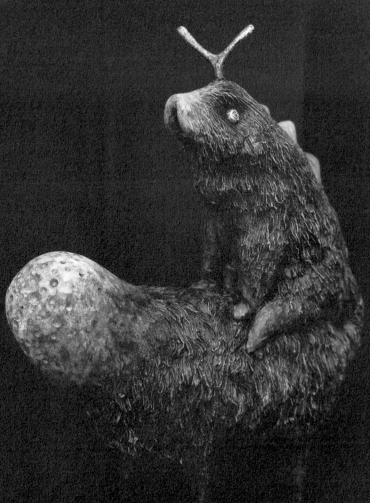

The other child
其他小孩

發出躡手躡腳的聲響，
其他小孩四處觀看，
小心留意頭上長出的角隨著步伐擺動。

好像有要找尋的東西。
頭上的角就像雷達一般。

我小時候，爸媽常嚴廣地對我說：
「不可以和其他小孩玩」，
如今長大了，應該可以了吧，
我想抓起其他小孩。

結果，角稍微放大，作勢恐嚇，
但是我輕輕拎住抓起。

從尾巴長出的手腳不斷晃動，
一直盯著我的臉，
使末梢明滅閃爍。

大小是可約略握在掌心的程度。

其他小孩似乎在尋找曾發生過的證據。

但想必我的幫助有限，
應該有適合他的所需。

我悄悄把其他小孩放到壁櫥門的角落。

其他小孩大概停了30秒左右，
似乎想起甚麼，跑到壁櫥內。

到了明天，再來偷看壁櫥。
希望不要被發現。

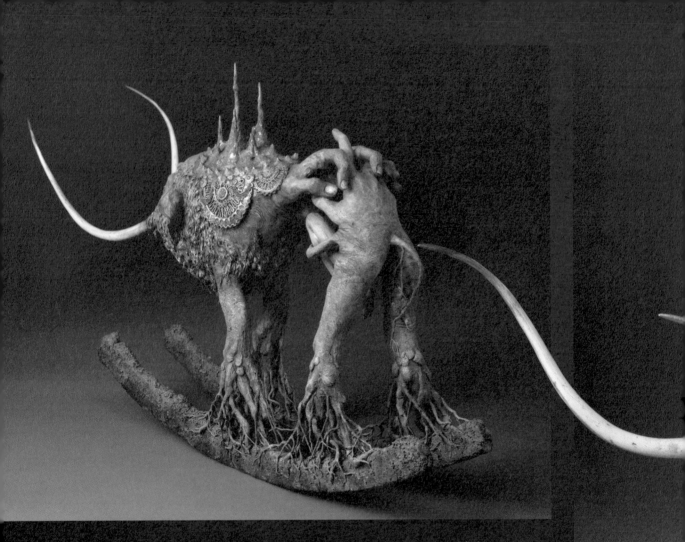

如此夜深之中，有兩個小孩在沙坑嬉戲。
這個沙坑看起來閃閃發光，閃耀金色光芒。
　我以為是月光的關係，但夜空中並無月亮高掛。
　兩人說著悄悄話，將沙子堆得尖尖高起，
　往無月的夜空延伸。
　他們的身邊放著老舊的塑膠教堂，
和寫有某人名字的桶子。
上面的名字經過磨損，無法辨認。
他們堆了很多座沙堆。
或許是固定沙子的水，讓沙子顯得更為金亮，光輝閃耀。
看上去簡直就是皇冠。

　在某處遙遠的宇宙，有顆星星呼喊著另一顆被排擠的星星。
　遭排擠的星星不讓任何人找到。
　連哈伯望遠鏡都無法搜尋到。
　這顆星星早在太陽誕生之前，就存在於世界的角落。
　雙手抱膝，在漆黑暗處顯抖發白。
　當有人呼喚他的名字，會抖得更厲害。
就像風吹過大樹般明顯搖動。

　悄悄將手伸向漆黑暗處。指尖碰到，不自覺縮回。
　再次伸出。
　不斷搜尋、不斷確認，
　另一隻手握住星星顫抖的手。

　　熟悉的觸感。
　　明明就不熟悉才對。
　　不禁想著似乎曾經見過。
　好溫暖。某個夏末時分的溫度。
　的確在跳動。我知道這個節奏。
　兩人微微一笑，眼泛淚光。
　模糊的記憶，與淚水交織，互相照亮。
它們的確變成光，變成一顆超大星星。

　　不知何時，在沙坑的兩人消失了。
　　只剩下持續金黃閃耀的皇冠，
　　如獻上祝福一般。
　　這道光彷彿會永恆閃耀，相視微笑。

The King who connected stars
與星星連結的國王

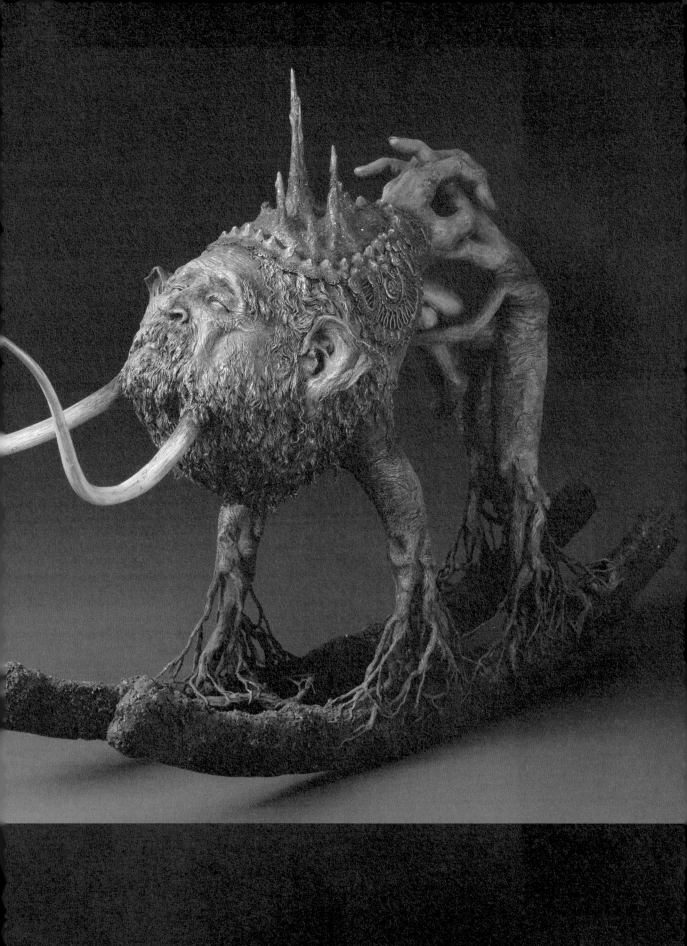

久未失眠的夜晚。
難道是因為看了恐怖電影？
在這裡會被妖怪襲擊。

看向窗戶，
月牙依附在變成黑色龐然大物的山。
猶如孕育天使的蛹，
我想等待那一刻到來。

我赫然發現其背後已經裂開，裡面空無一物。
沒有宿主的蛹，最終任務結束，
默默回歸平靜，接受星光照耀。
星星也給予祝福。

那個蛹的下方一定有很多人聚集，
脫殼後的皮瞬間裂開剝落。
他們想乘船，蛹殼做成的船一定可以到達宇宙的任何地方。

不知不覺小白色在腿上發出呼嚕聲。
月之船，在妖怪來之前，
可以帶我們離開這裡嗎？

船身閃耀，迎著夜風，
將我們帶往黑夜盡頭。
地球如彈珠越來越小。

太陽生氣被人遺忘，熊熊燃燒。

無數星星，一望無際，遍布四方，
歡迎我們的到來。

明天是國中開學典禮。
我要把這個秘密告訴第一個認識的朋友。
然後我們要一起去這個宇宙旅行。
秘密地，不要惹太陽生氣。

 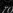

怪獸和黑夜化為一體。
　頭上巨大的角，
　　彷彿將月亮的碎片，
　　　直接在頭上拼圖而成。
　　　他的角美麗閃耀，
　　　　勝過我至今所見的一切事物。

　　仔細觀察，
　　　他拖著一條沉重尾巴。
　　　那條尾巴不但巨大，而且與體型不相襯，
　　　他似乎受制於過去。

　　他生活在記憶之中。
　　　其實他不願看向未來。
　　似乎自願搗住眼睛，
　　搗住眼睛的手久未活動，
　　已僵硬如石。
　　看來，他不想瞧見自己美麗發光的角。

　　儘管如此，相信總有一天他會自願睜開眼睛吧。
　　　然後，屆時看一眼自己美麗的角，
　　　　應該就會知道月亮無人知曉的溫柔。
　　　我如此祈禱。

還有一點時間，還有機會，
可從山上眺望這片黑夜。
　猶如一片大海，
　林中夜風颼起，傳來陣陣嘶吼，
　遠處狼聲嚎叫。
　感覺星星更加靠近，
　　星星似乎也覺得我更靠近了。

這廣闊無邊的夜裡，他應該獨自一人，
在某處悄悄步行吧。
他現在是否依舊生活在記憶之中？

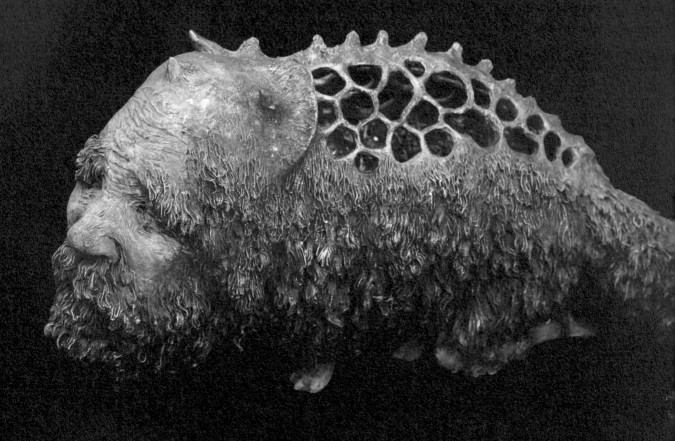

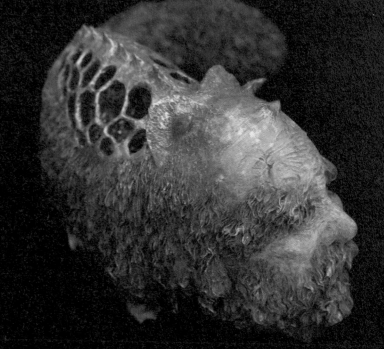

我的身體已經開始腐朽。
慢慢往下蹲。已失去步行的意義。
我一直生活在黑夜中。
　一片漆黑，但也有箇中樂趣。
　我也有好朋友，雖然比我早一步離世。
　已經沒有認識我的人了。
　活了如此之久。
　月亮如在夜空鑿出一個大洞，懸浮於空。
　只要看著這個洞穴，我覺得就會想起過往一切。
　但是那個洞穴對我來說過於刺眼。

等我回過神，有個孩子出現在我眼前。
　我已無法出聲，手腳也開始僵硬。

　孩子不發一語，我以為他想來回穿過我的鬍子，
　沒想到卻默默爬到我的背上，似乎在看我露出的骨頭。
　我想獨自死去。
　我想說，孩子你能不能趕快離開，卻無法出聲。

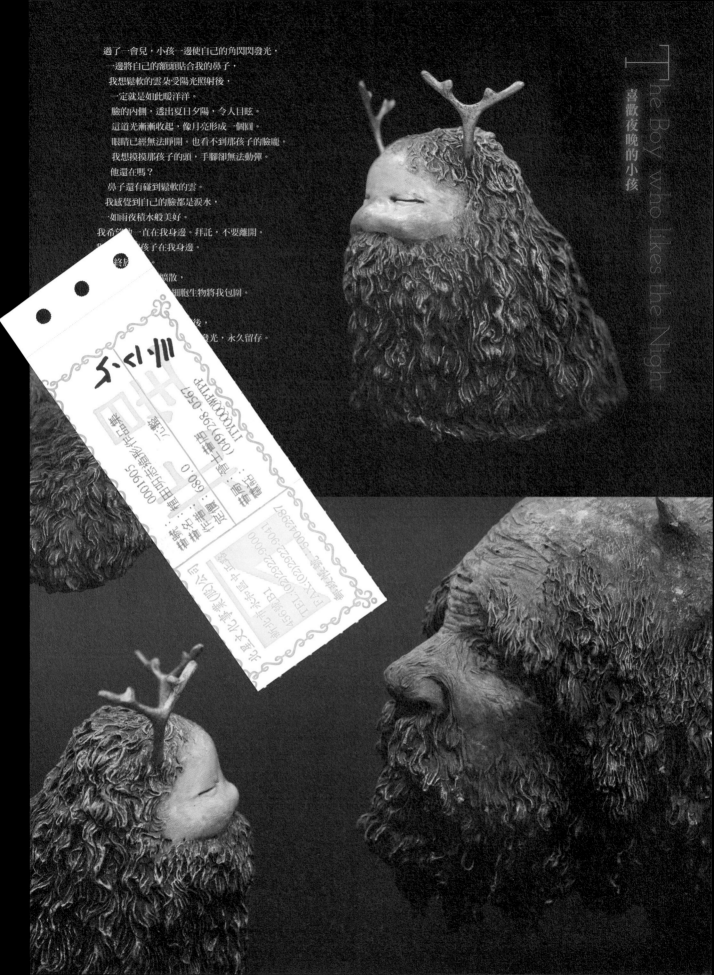

過了一會兒，小孩一邊使自己的角閃閃發光，
一邊將自己的額頭貼合我的鼻子，
我想鬆軟的雲朵受陽光照射後，
一定就是如此暖洋洋。
臉的內側，透出夏日夕陽，令人目眩。
這道光漸漸收起，像月亮形成一個圓。
眼睛已經無法睜開。也看不到那孩子的臉龐。
我想摸摸那孩子的頭，手腳卻無法動彈。
他還在嗎？
鼻子還有碰到鬆軟的雲。
我感覺到自己的臉都是淚水，
一如雨夜積水般美好。
我希望那一直在我身邊。拜託，不要離開。
⋯⋯⋯⋯孩子在我身邊。

終⋯⋯⋯⋯
⋯⋯⋯⋯⋯⋯擴散，
⋯⋯⋯⋯細胞生物將我包圍。
⋯⋯⋯⋯後，
⋯⋯⋯⋯發光，永久留存。

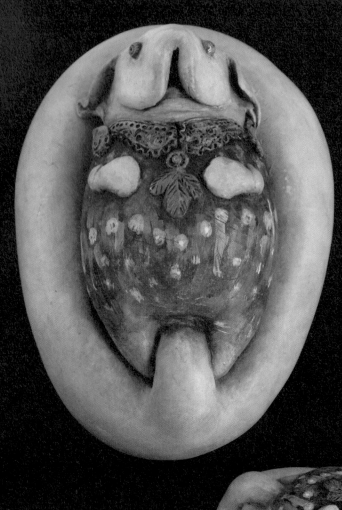

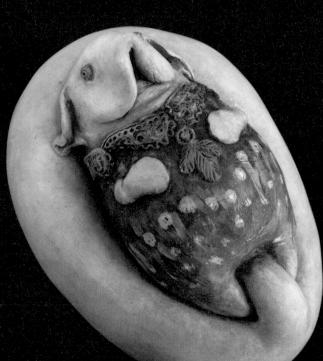

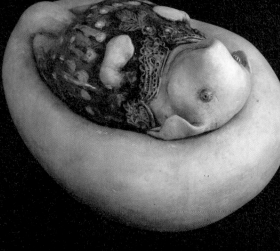

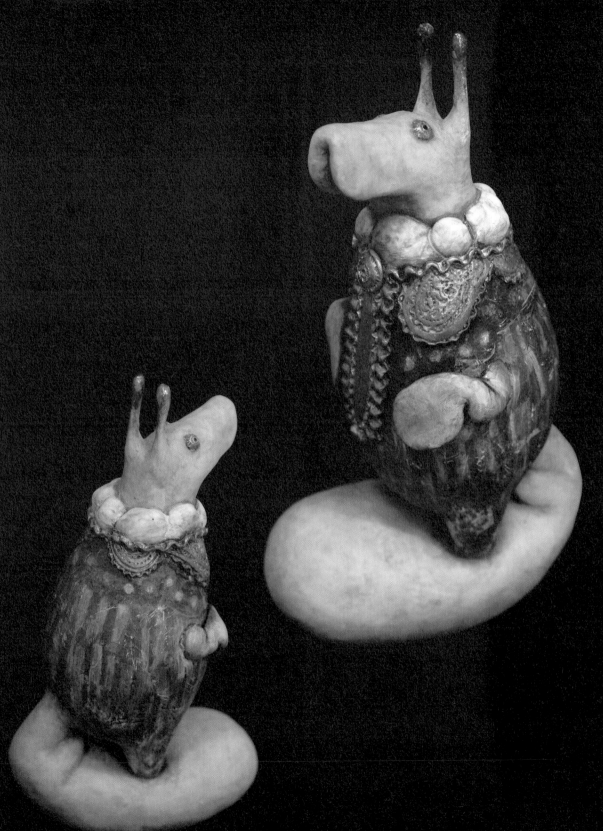

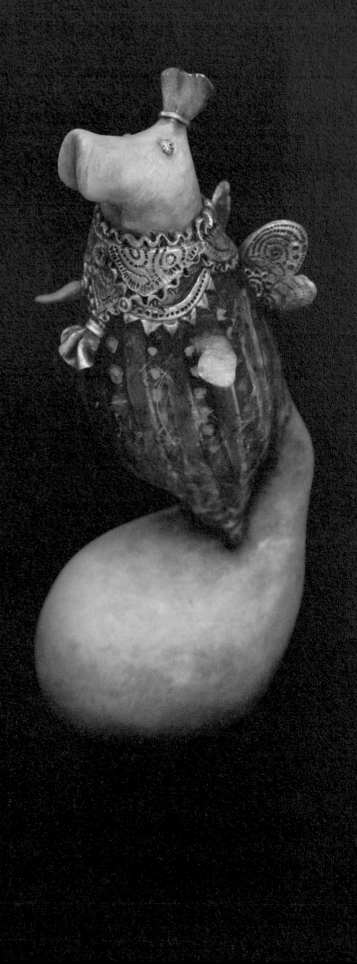

我以前看過精靈，
那個一定是精靈。
他們居住在各個地方，
每一隻都將身體沉入尾巴中，
他們有各種樣貌，有的會飛，
有的一看就是懶惰鬼。

不只我，我身邊的朋友也都看得到，
但都沒有人提過他們。
都裝作沒發現的樣子。

他們只是盯著我的眼睛，輕輕揮手，
微微振動嘴巴，
但我覺得他們想告訴我一些消息。

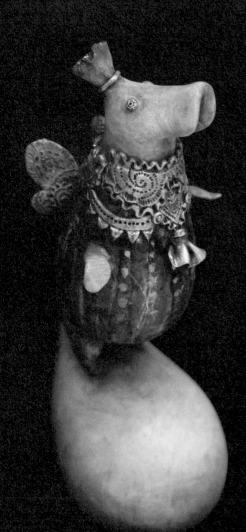

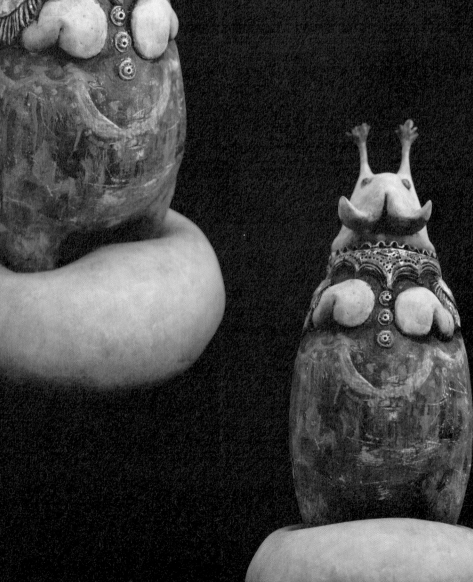

我想他們是哪裡的使者。
拎起放在掌中，
開始觀察我和他站的地方。

他站的地方
好像有些痕跡。
有抓痕、刻著兩個人名，
還有死去的蟲子。

等我一回神，他從我的掌中消失。
我想了想，
誰都沒有發現死去的蟲骸，
已悄悄埋在周圍的白花之下。

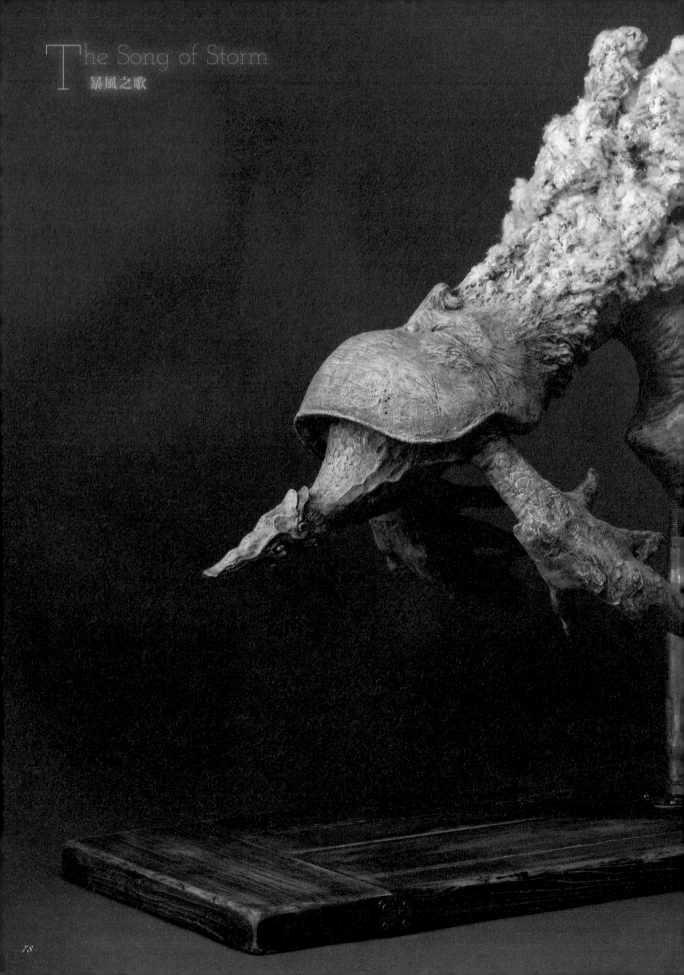

The Song of Storm
暴風之歌

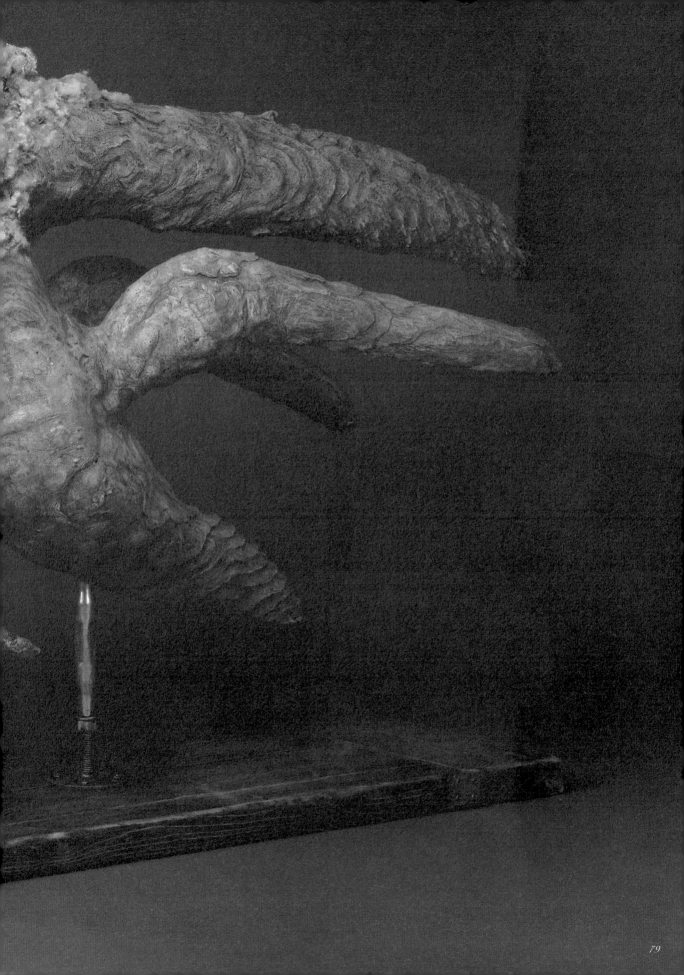

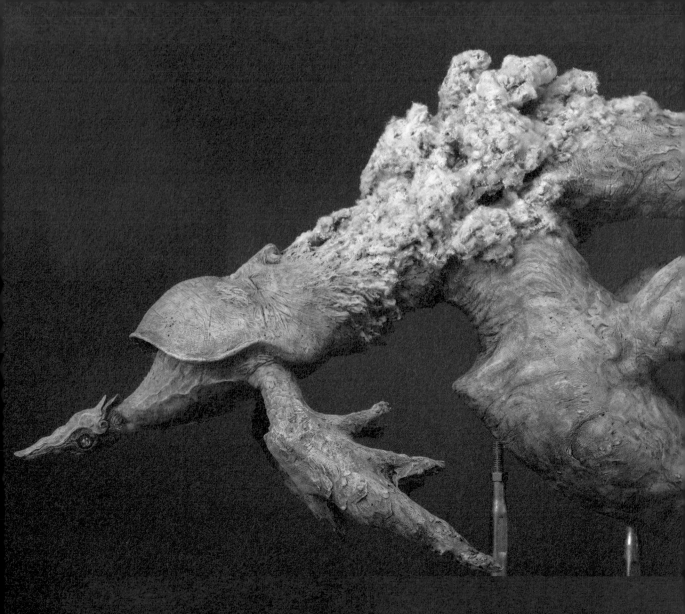

暴風來襲。
這既非歌聲亦非話語聲，而是宇宙的吶喊。
即便搗住耳朵，泣訴聲依舊。
猶如心海底層翻湧而上的岩漿，無法止歇。
只有那顆潔白的星星能平安度過。
宛如早已知曉一切的悲傷。
若非如此，怎能熬過這場暴風。
暴風散去後，其他的星星仍揉著眼睛，抽噎哭泣。
只有那顆潔白的星星，一眼未眨。

有位學妹說了一個有趣的故事，
讓我想著或許還有另一個世界。
「人睡著後不是會做夢嗎？我常常作夢。
曾在不知道的世界戰鬥，
我活在現實也無法說明的事物中。
宇宙肯定有多個世界，大家稱為平行世界？
我存在那多重宇宙中。
我覺得夢反映出身在其中的我。
因此實際上某個我正在某處戰鬥。
這樣的我們一定有著一絲聯繫，所以會在彼此的夢中相見。」

學妹說了那樣的故事。
這樣一來，那個悲傷的故事，
至少還有另一個不同的精彩結局。
會在何處相見？現在，在其他宇宙的某處。

例如，那座像玩具箱翻倒的城市，
或許因戰爭而破壞殆盡。
少女在戰火中到處逃亡。在那兒與小小的男子相遇。
男子為了不再讓任何人發現少女，一直緊握住她的手。
但是，或許在某處精彩依舊相連。
我可能無法拯救那位少女。
還是那位少女一開始就不存在。
金色月亮，閃閃發光。
靠近一看，明明就如此潔白。
宛若骨骸。滿是坑洞，似乎很痛。
相信那個少女平安無事。
只是那又成了另一個故事。
誰都不再悲傷。
兩人永遠一起歡唱。

旅行途中。
遊行漸入高潮。
小小演奏者們似乎有些厭倦。
稍稍脫隊，竟想跑到那兒。
我們稍微偷懶，離開退伍。
偷偷往山路前進。
遊行音樂漸漸遠去。
這讓我想起，在運動會自己因為身體不舒服，
獨自一人在保健室休息時聽到的歡呼聲。

看到一座稍微陡峭的山丘。
去那邊看看。
從那裏看到的景色中，頭上是滿天星空。
閃爍發光的星星，
似乎在斥責我們。

看到遠處的遊行。
讓人覺得他們似乎已經忘了我們。
變得有些不安。
在那一刻，超大流星殞落。
它真的很巨大，我以為是綠色光芒，
但卻拖著桃色尾巴，
發出稀稀落落的悅耳聲。
第一次看到如此大的流星。
這顆流星就在我們上空快速劃過。
就像煙火大會上，用光照亮地面和我們的雙頰。
啊，多宏偉的夢想啊。 一定有人沉睡。
那個人無法實現的夢想，
變成如此巨大的流星，照亮了我們。
無法實現的夢想，就此終結自己的任務。
但是，最後卻讓我們見到如此美麗的景色。

一如星星殞落。
然後在這個宇宙的某處，
還會有夢想誕生。

好了，回去吧。去告訴大家。

我們看到絕美宏偉的夢想。

有人在沉睡。
我們不會忘記這份美好。

我們循著依稀的音樂聲，
奔跑前進。

A place where
dreams are born
夢想誕生之處

風之祭

2018

GO、GO、GO。

星星月亮在閃爍,祭典終於要開始了。

想必某處又有流星殞落。

我在深夜中獨自想像他們重要的祭典。

　　這次的個展並未設定主題。我希望整體來看如同短編故事集,而沒有特別的意義。我在閱讀一般的短篇集時,覺得最有趣的地方莫過於不同的故事呈現的畫面色彩、氛圍風格、遣詞用字也隨之轉變。有種多重世界和時空瞬間發生時間扭曲的感覺。就這一點比起一部長篇故事,能讓我獲得更為開闊的感受。

　　這次也為了作品添加文字敘述,稱不上故事而是如詩的隻字片語。對我來說,故事和文字是無法分割的關係。若比喻成音樂,作品本身如同「旋律」敞開大門地直接觸發觀眾的感受。故事則像「歌詞」般的存在,讓感興趣走進大門的人,取得進一步了解作品的提示。這時觸發的是想像力而非單純的感受,還可能和觀眾的經驗產生共鳴,成了觀眾與作品之間重要的溝通橋梁。而這正是我著眼之處,創作出如繪本般的「立體繪本」,述說著故事。

Picking up stars party
拾星盛會

星星原住民喜歡跳舞。
但是不跳舞時動作緩慢、安靜得驚人。
他們相遇時的一舉一動，
就像慢動作，
我受到影響也變成慢動作。
但是一旦流星殞落，他們就會以發狂的速度，
集體衝往殞落之地，

舉辦祭典，歡騰舞蹈。
平常與太空原住民看似關係友好，
然而流星殞落之時呈敵對狀態，
聽說先勝先贏，看誰能擁有這顆流星。
太空原住民住在宇宙空間，屬於定居型，
星星原住民則會往返星星之間，屬於移動型。

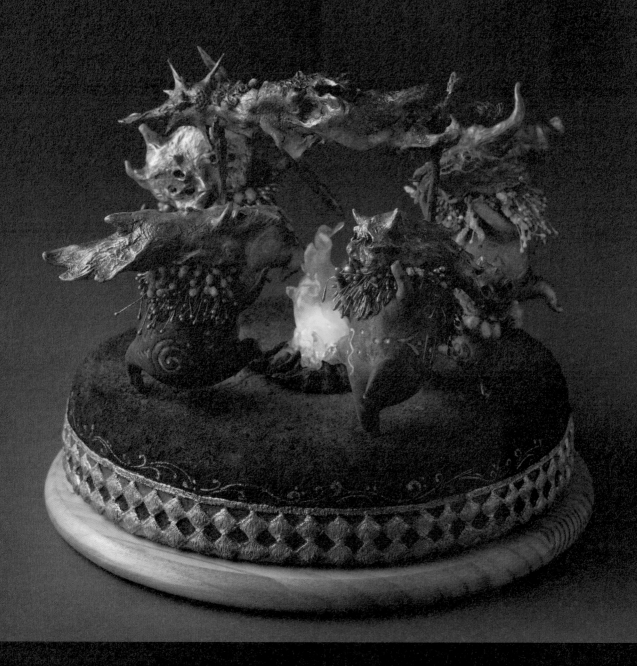

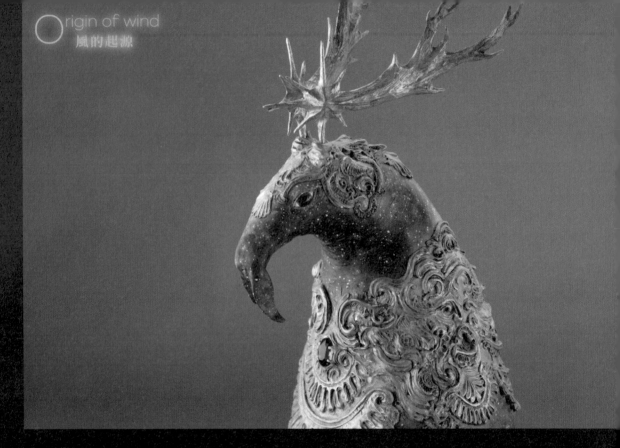

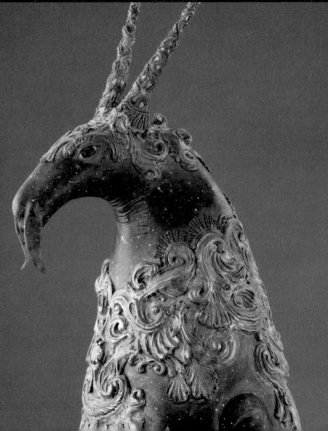

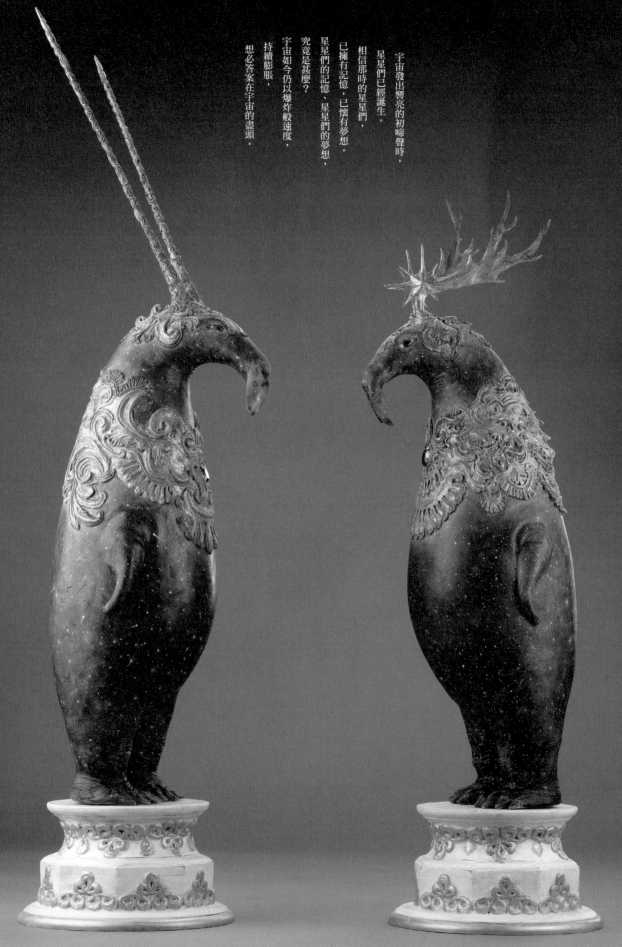

宇宙發出響亮的初啼聲時，
星星們已經誕生。
相信那時的星星們，
已擁有記憶，已懷有夢想。
星星們的記憶、星星們的夢想，
究竟是甚麼？
宇宙如今仍以爆炸般速度，
持續膨脹，
想必答案在宇宙的盡頭。

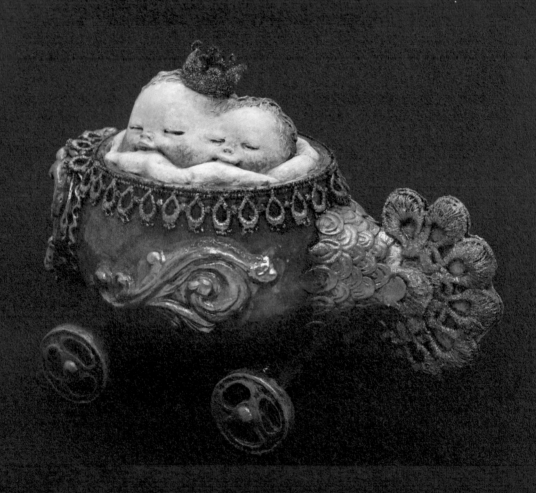

Star egg (Owl/Triceratops/Spring)
星星蛋（貓頭鷹／三角龍／發條）

形狀各異的星星蛋。
誕生在兩個夢想偶然交會之時。

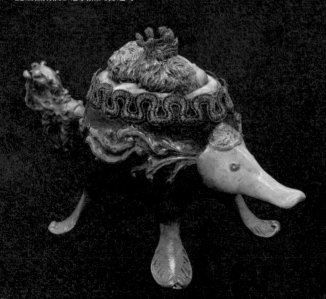

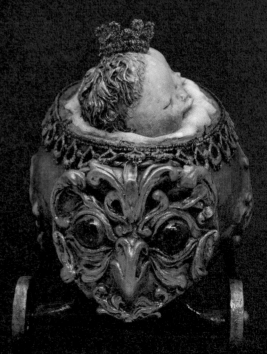

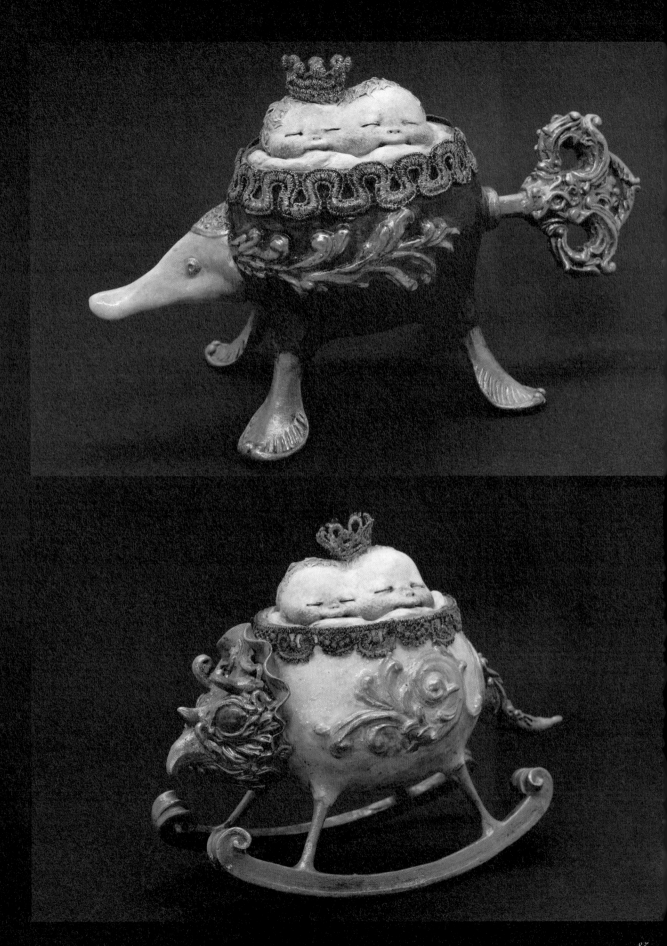

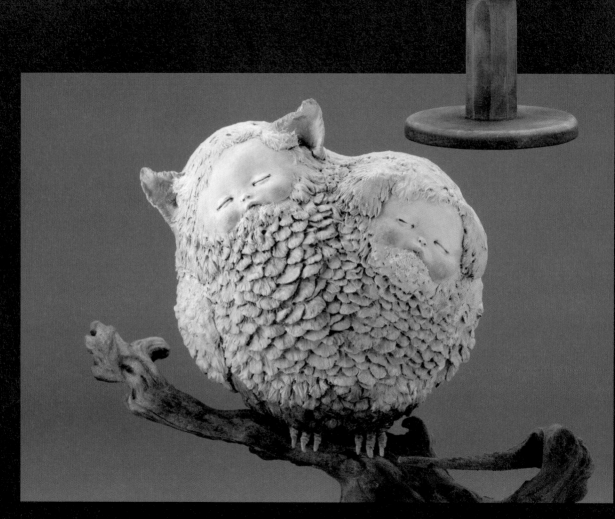

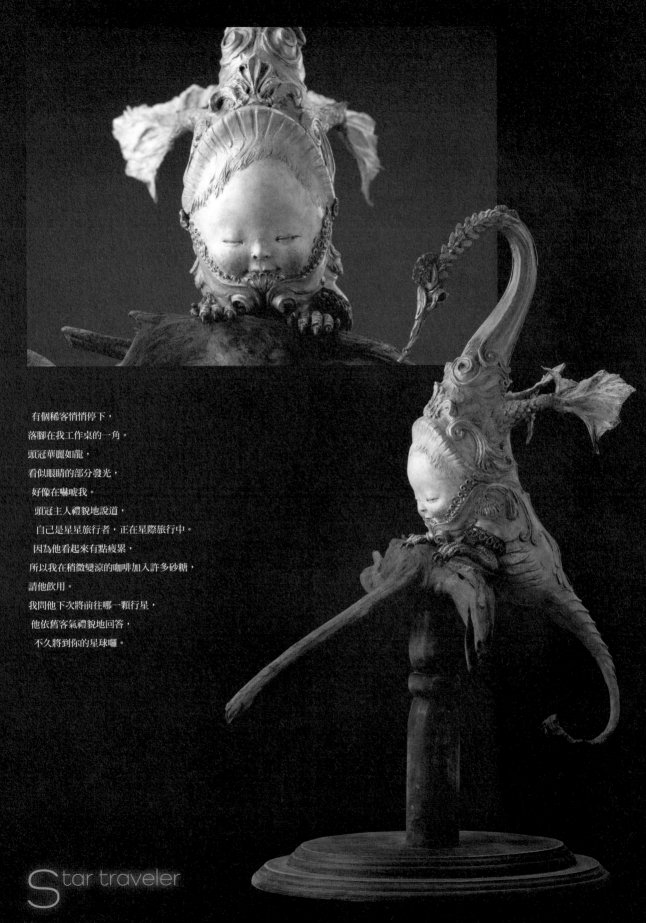

有個稀客悄悄停下，
落腳在我工作桌的一角。
頭冠華麗如龍，
看似眼睛的部分發光，
好像在嚇唬我。
頭冠主人禮貌地說道，
自己是星星旅行者，正在星際旅行中。
因為他看起來有點疲累，
所以我在稍微變涼的咖啡加入許多砂糖，
請他飲用。
我問他下次將前往哪一顆行星，
他依舊客氣禮貌地回答，
不久將到你的星球囉。

Star traveler

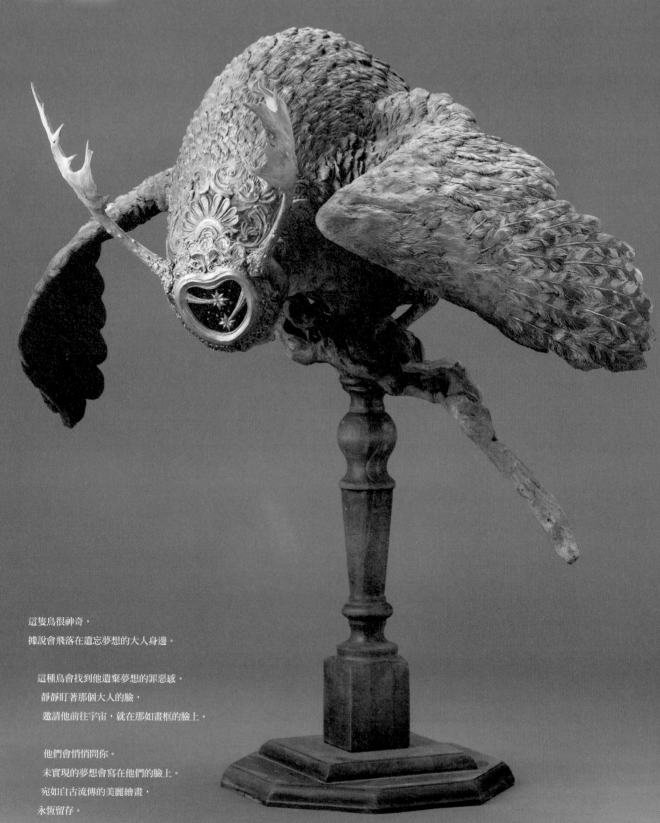

這隻鳥很神奇，
據說會飛落在遺忘夢想的大人身邊。

這種鳥會找到他遺棄夢想的罪惡感。
靜靜盯著那個大人的臉，
邀請他前往宇宙，就在那如畫框的臉上。

他們會悄悄問你。
未實現的夢想會寫在他們的臉上。
宛如自古流傳的美麗繪畫，
永恆留存。

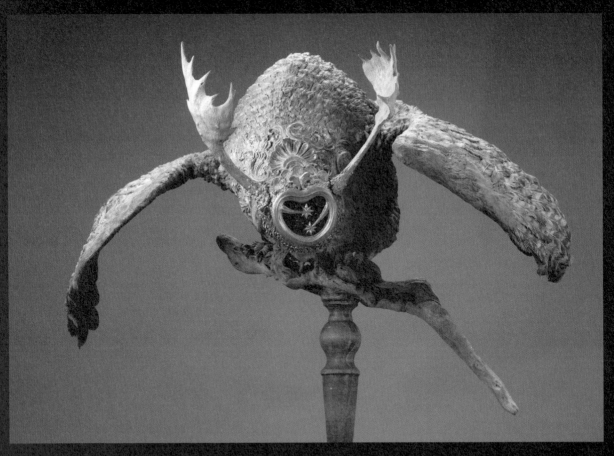

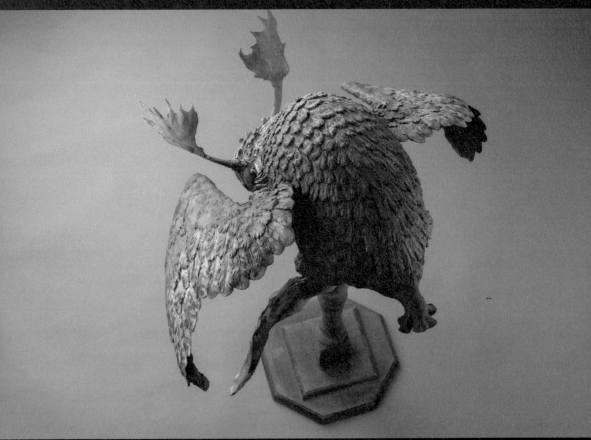

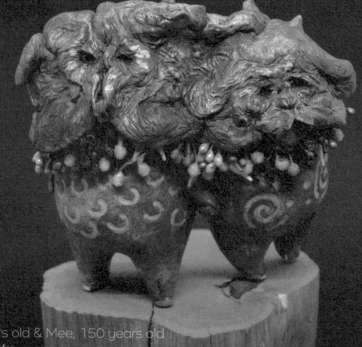

Yonyon, 200 years old & Mee, 150 years old
200歲的Yonyon和150歲的Mee

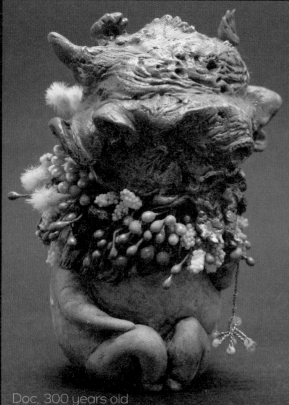

Doc, 300 years old
300歲的Doc

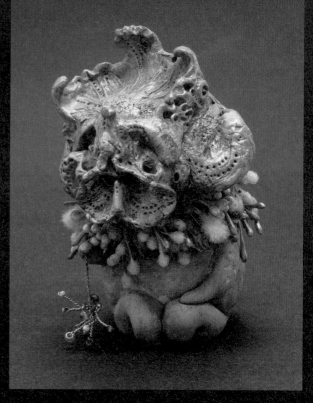

Monjo, 200 years old
200歲的Monjo

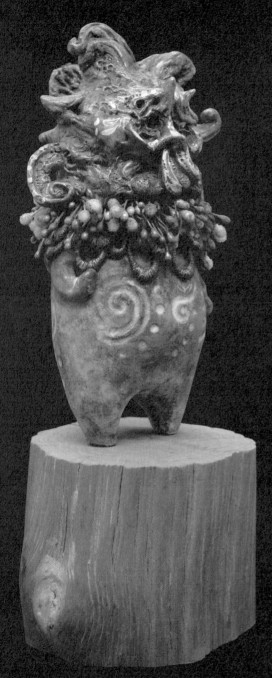

Guri, 1200 years old
1200歲的Guri

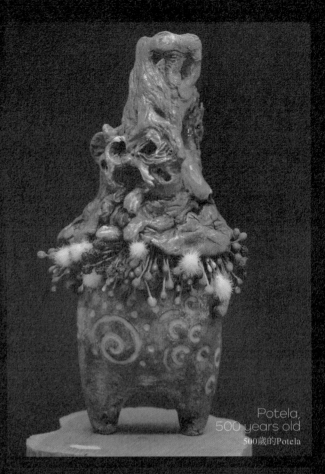

Potela,
500 years old
500歲的Potela

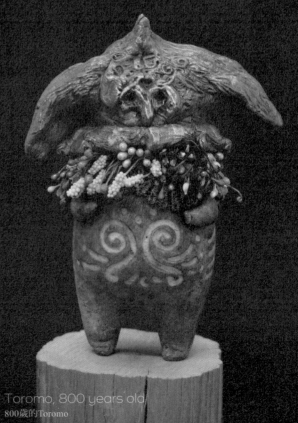

Toromo, 800 years old
800歲的Toromo

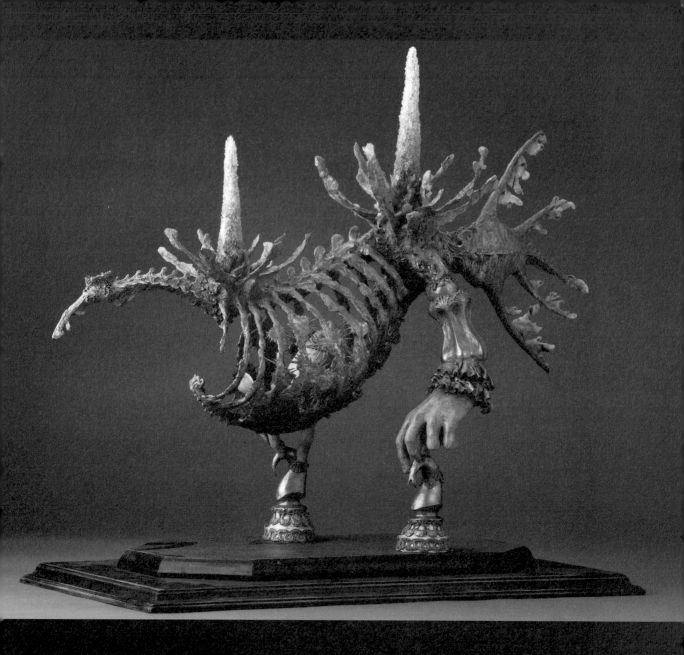

這些是夢想的化石。

夢想的化石陷入沉睡，一動也不動，數量龐大，

但是這些化石還在跳動，試圖活動。

因為這些是未竟之夢的化石，

還相信自己的夢想會實現，毫不懷疑。

這些夢想的主人，究竟描繪甚麼樣的夢想。

從形狀來看，缺乏想像力。

我悄悄試著窺探這些化石的內心。

我想，他們肯定像水中溫柔的生物，

一直關心自己的主人。

Born of star
星之骨

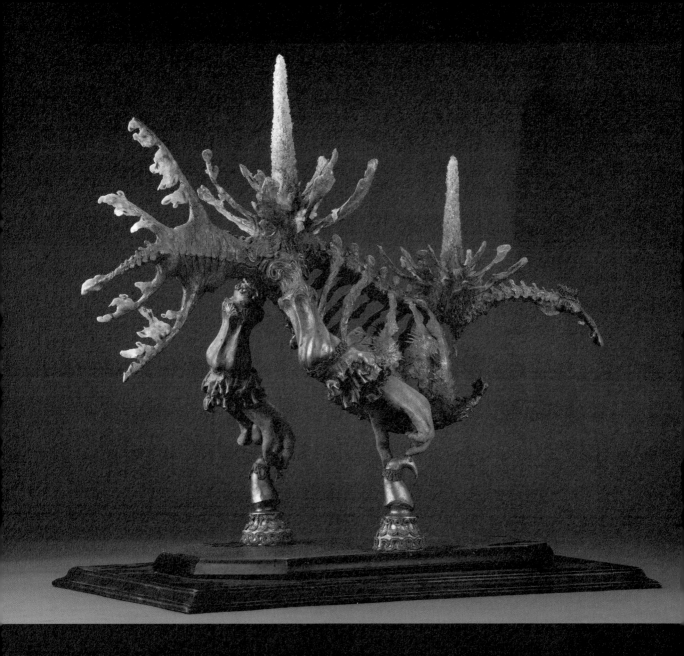

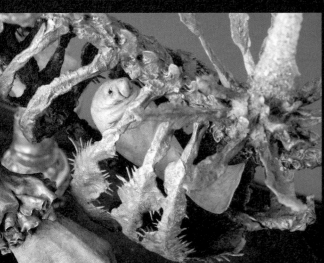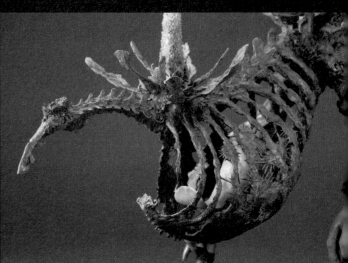

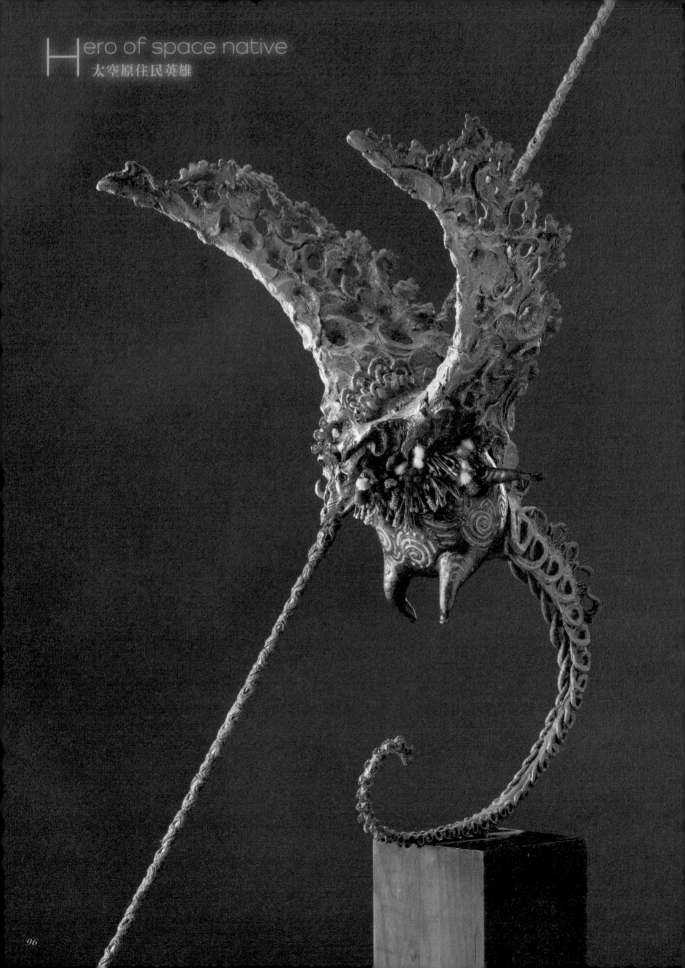

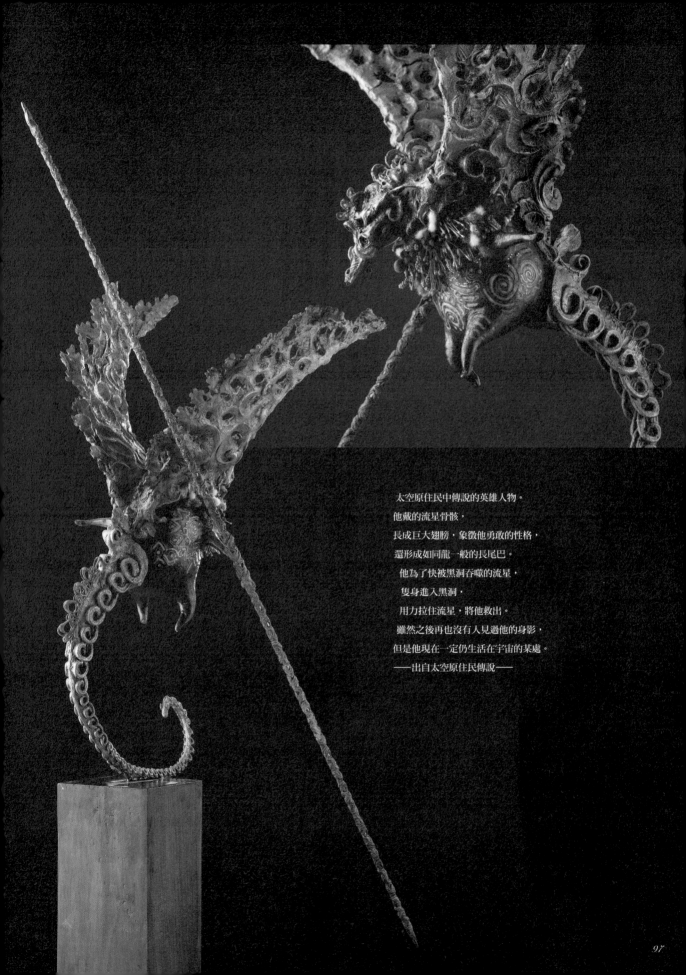

太空原住民中傳說的英雄人物。

他戴的流星骨骸，

長成巨大翅膀，象徵他勇敢的性格，

還形成如同龍一般的長尾巴。

他為了快被黑洞吞噬的流星，

隻身進入黑洞，

用力拉住流星，將他救出。

雖然之後再也沒有人見過他的身影，

但是他現在一定仍生活在宇宙的某處。

──出自太空原住民傳說──

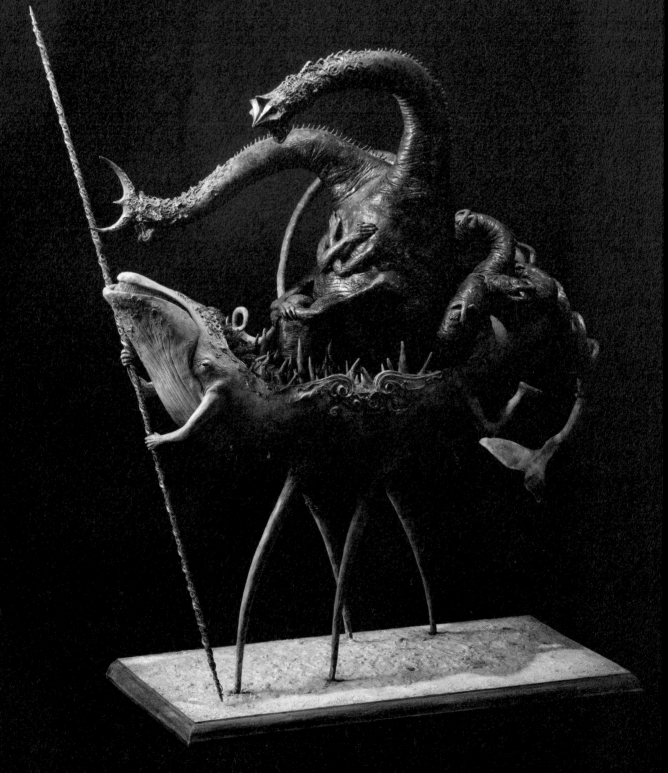

The parade of moon and stars
星星和月亮的遊行

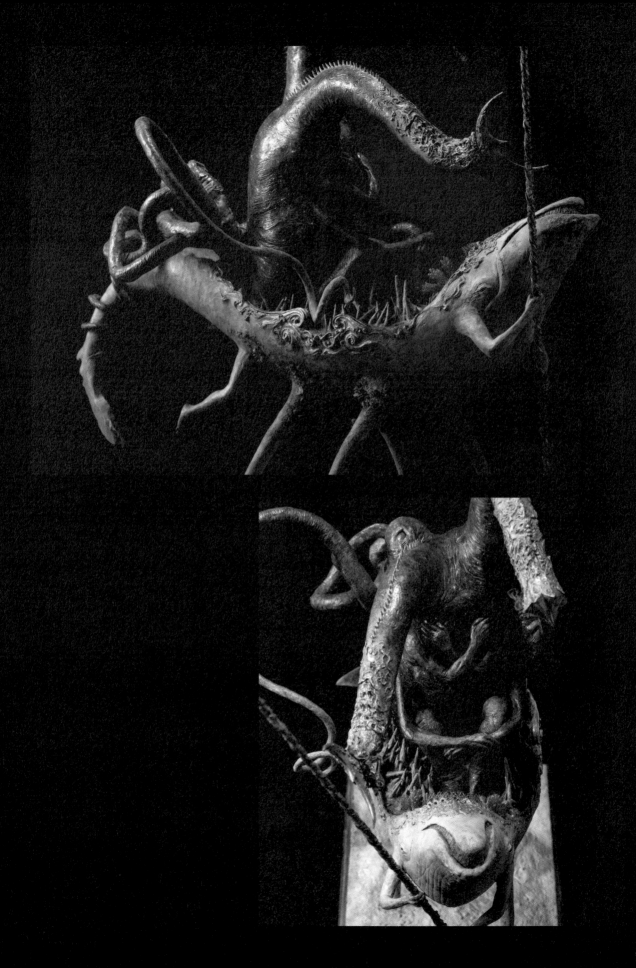

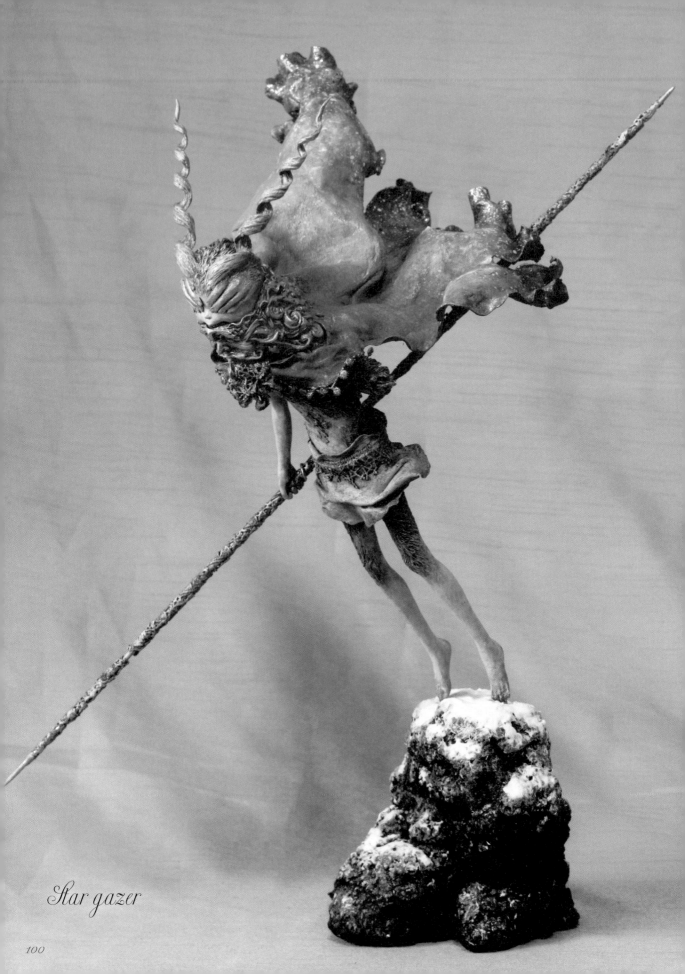

Star gazer

年輕的太空原住民

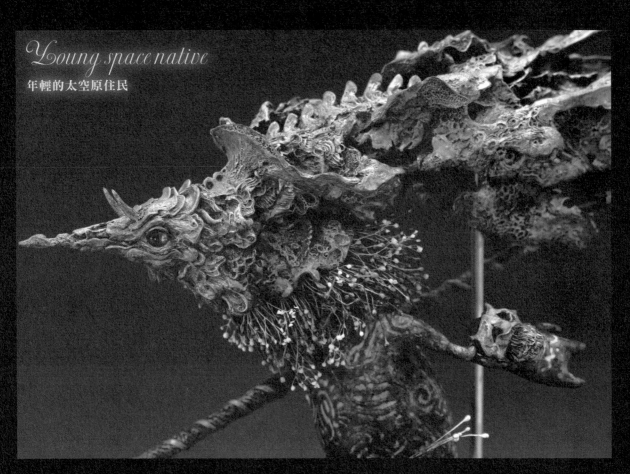

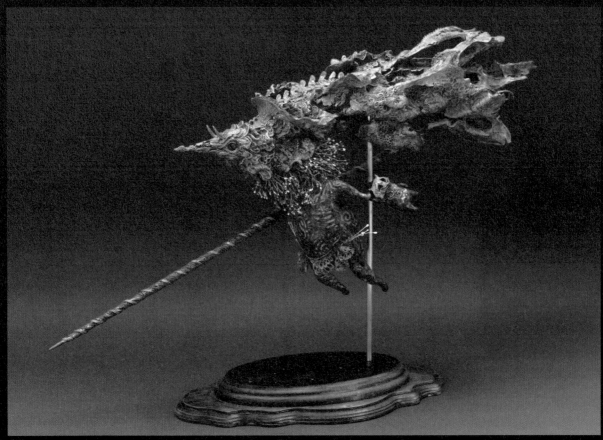

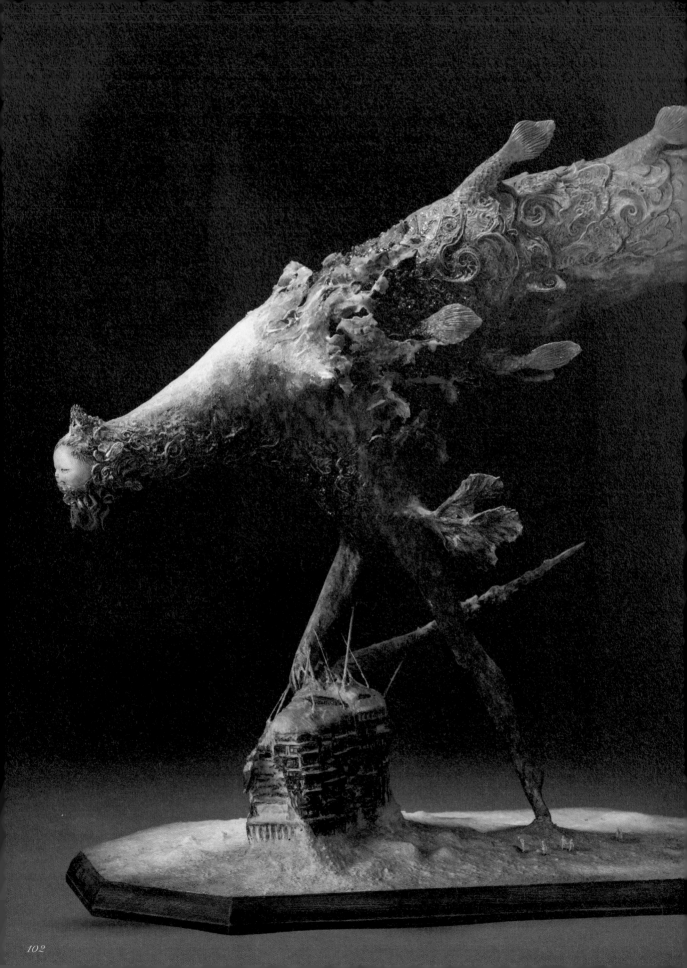

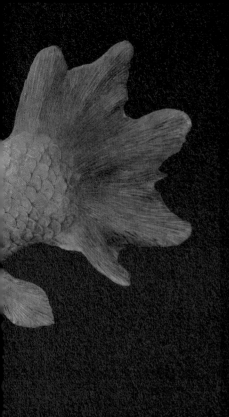

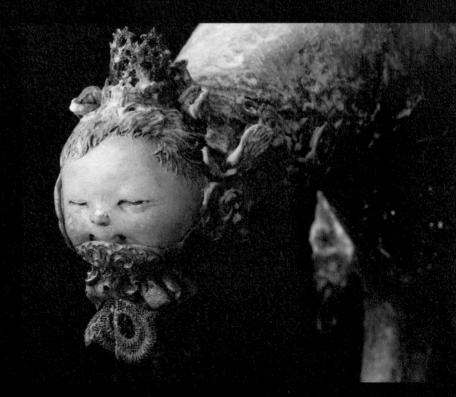

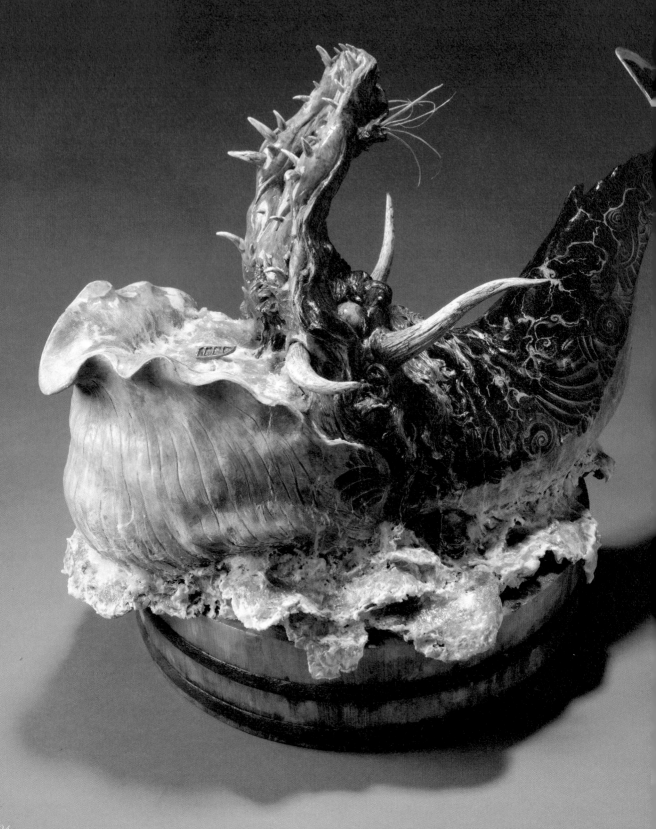

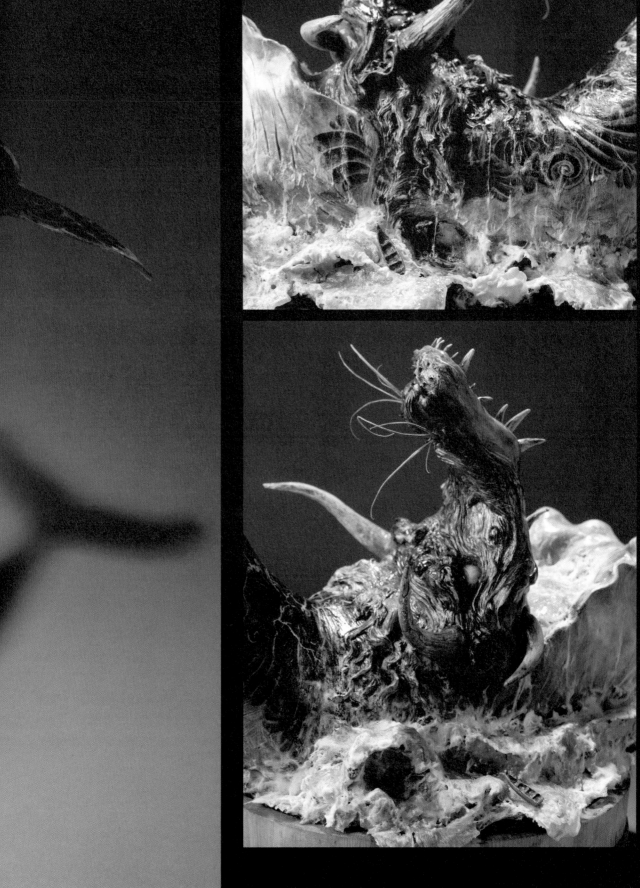

祈跡 -for praying-

2019

所有人都到齊了。

大家圍成一個甜甜圈，正中央留下一個大洞，靜靜等待那一刻。

中央，巨塔聳立。

白色巨塔，猶如一根大型蠟燭，頂端巨龍盤踞，

彷彿自古即在此處。

　　這是我第一次在國外舉辦個展，而且會場安排在美術館，不但規模大，展場空間也很寬廣，一切都超乎我的預期。我記得自己在前所未有的緊張感中完成創作。

　　標題為「祈跡」，副標題為「for praying（為了祈禱）」。主題為祈禱。一如副標題所示，創作觀點並非以個人視角的主觀祈禱，而是或遠或近的靜靜觀看祈禱的具體行為。

　　我這次想表現的並非宗教上或形式上的祈願，而是源自生命根源的祈禱。這也是極為個人的行為。記憶中的祈禱場景包括，小時候生日時搖曳的燭火，小死亡的回憶，想像遙遠天際的星星等。「祈禱的感覺」就像記憶深處有股強風貫穿胸口，又像心底深處尚未完全熄滅的小小火焰，從遙遠太古的小小生命傳承至今。

　　我不禁想著其中藏有無法言喻的美麗。這次的作品正為了表現如此微小的祈禱而誕生。

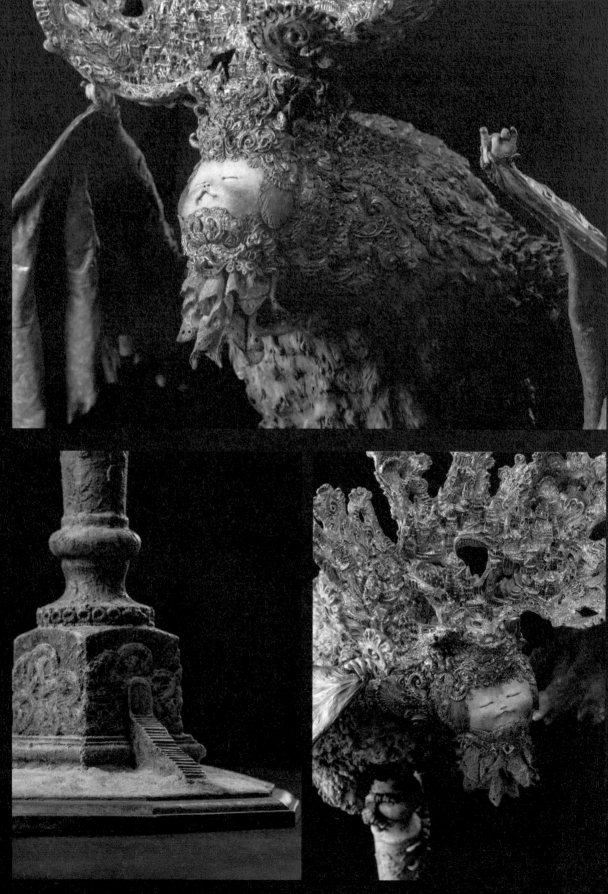

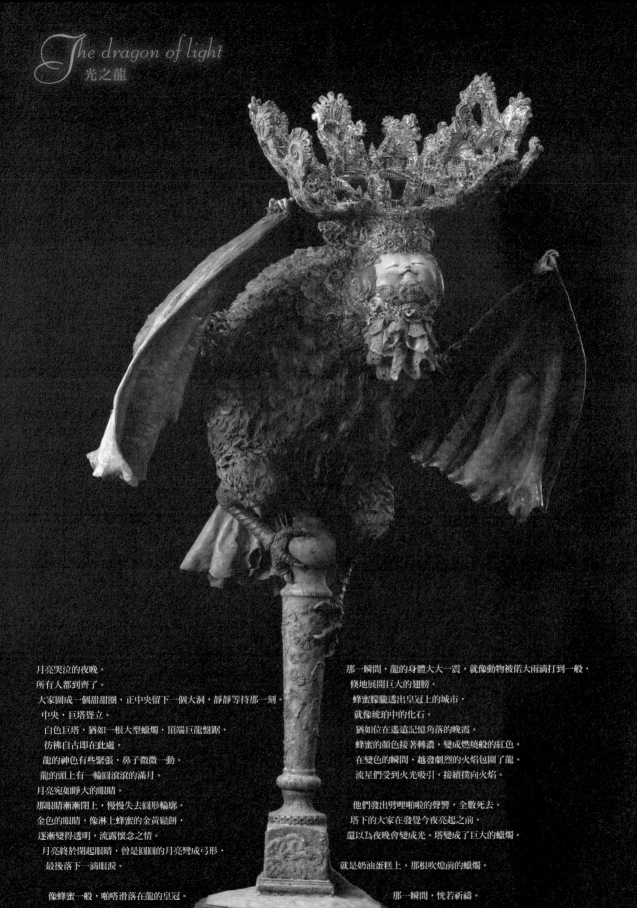

月亮哭泣的夜晚。
所有人都到齊了。
　大家圍成一個甜甜圈，正中央留下一個大洞，靜靜等待那一刻。
　中央，巨塔聳立。
　白色巨塔，猶如一根大型蠟燭，頂端巨龍盤踞，
彷彿自古即在此處。
　龍的神色有些緊張，鼻子微微一動。
　龍的頭上有一輪圓滾滾的滿月。
　月亮宛如睜大的眼睛。
　那眼睛漸漸閉上，慢慢失去圓形輪廓。
　金色的眼睛，像淋上蜂蜜的金黃鬆餅，
逐漸變得透明，流露懷念之情。
　月亮終於閉起眼睛，曾是圓圓的月亮彎成弓形，
　最後落下一滴眼淚。

　　像蜂蜜一般，啪嗒滑落在龍的皇冠。

　那一瞬間，龍的身體大大一震，就像動物被偌大雨滴打到一般，
倏地展開巨大的翅膀。
　蜂蜜朦朧透出皇冠上的城市，
　就像琥珀中的化石。
　猶如位在遙遠記憶角落的晚霞。
　蜂蜜的顏色接著轉濃，變成燃燒般的紅色。
　在變色的瞬間，越發劇烈的火焰包圍了龍。
　流星們受到火光吸引，接續撲向火焰。

　他們發出劈哩啪啦的聲響，全數死去。
　塔下的大家在發覺今夜亮起之前，
　還以為夜晚會變成光。塔變成了巨大的蠟燭。

　就是奶油蛋糕上，那根吹熄前的蠟燭。

　　那一瞬間，恍若祈禱。

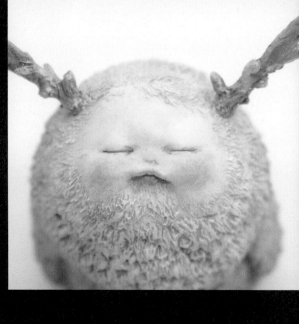

Children of the light dragon
成群的光之龍子

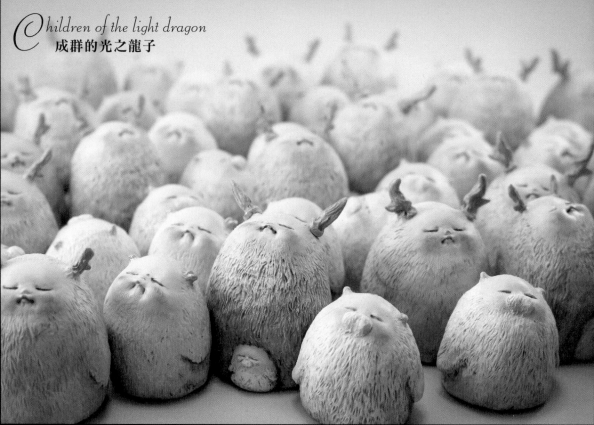

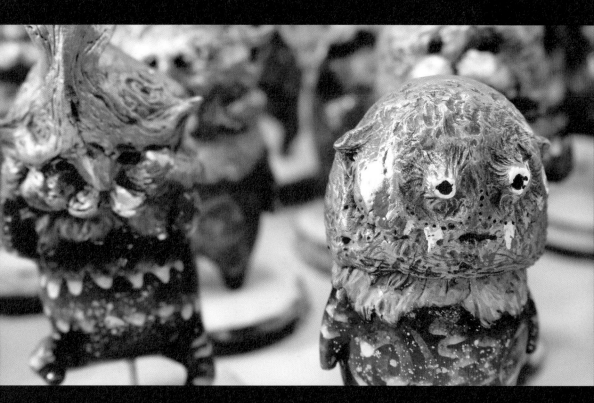

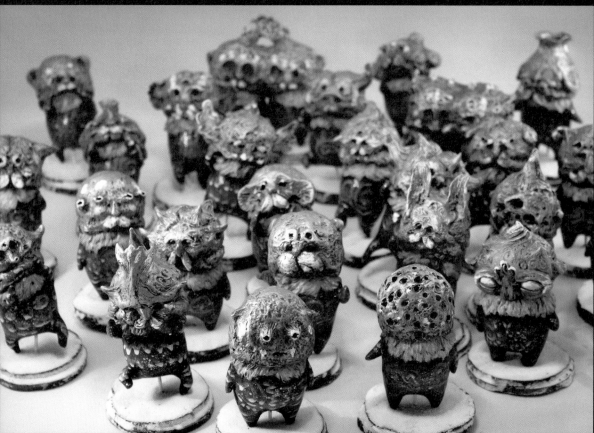

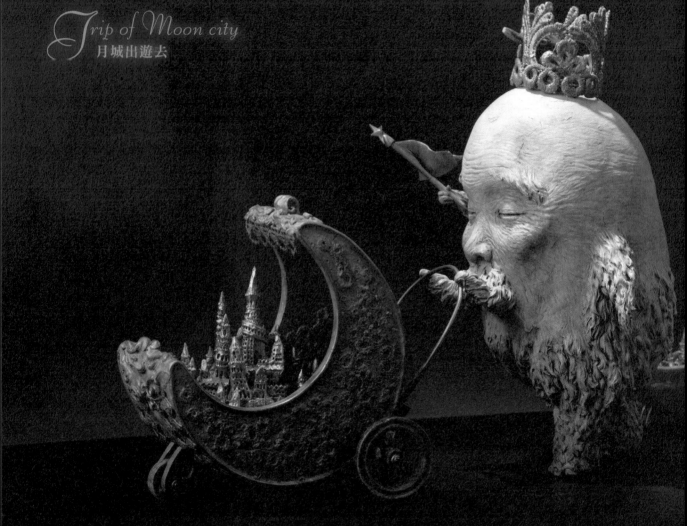

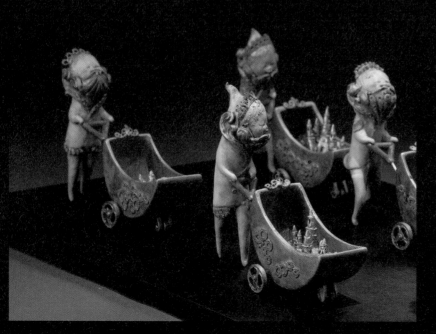

國王興奮不已。
說道：今天又要去種城了。
身旁的孩子昏昏欲睡。

喀拉喀拉，推著裝著城市的推車。
圓滾滾的孩子都跟在身後。

國王清了清喉嚨，歌聲嘹亮。
孩子們也害羞地唱和著。

國王手持的旗幟不斷擺動，
孩子們也微微揮動著小手。

好像一列小小的遊行隊伍。
國王的皇冠隨著無聲的音樂，
閃爍霓虹燈般的亮光，
以固定的節奏移動步伐。

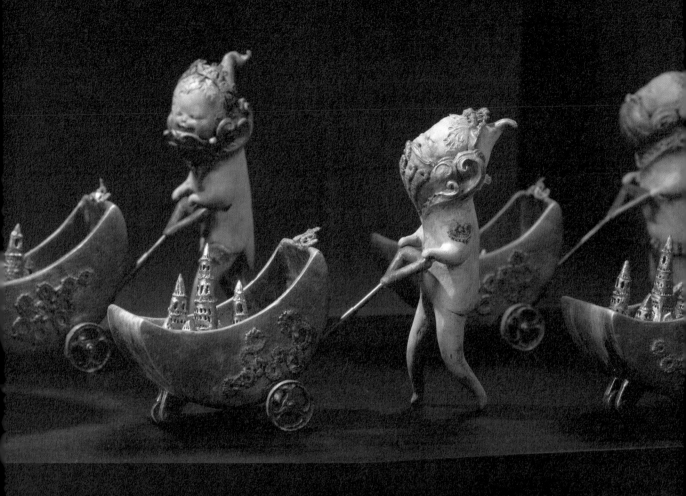

一到達目的地，國王就從推車取出小小城市，
不停往地面種植，
孩子們也取出親自培育的迷你城市，
努力種植。

這些城市聽說是某人的寶物
　國王的鬍子伴隨著笑容晃動。
　種植好的城市，會像植物一樣生根，
　並且持續成長。

種好的城市靦腆地閃爍發光，
又一臉得意洋洋。

國王和孩子在城市前短暫祈禱。

孩子們想著屬於自己的寶物。
　我們的城市位在何方？

國王只是一味地笑著，
鬍子依舊隨之晃動。

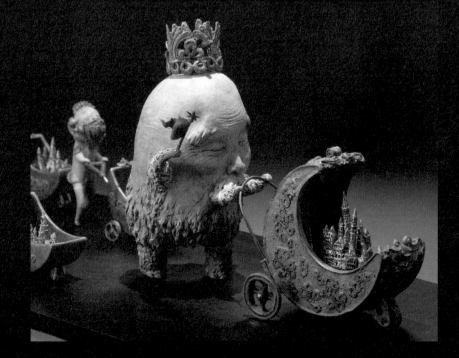

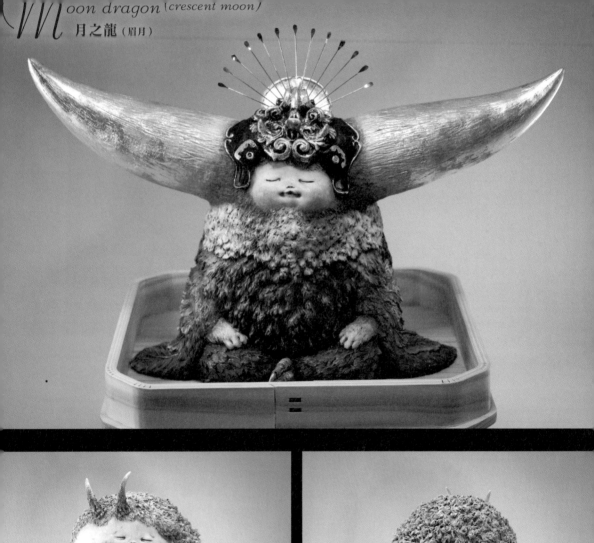

Moon dragon〈crescent moon〉
月之龍（眉月）

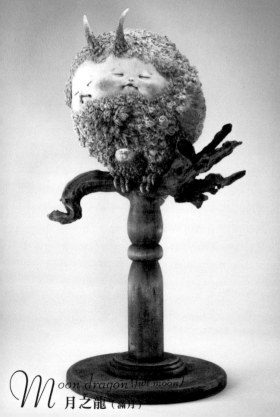

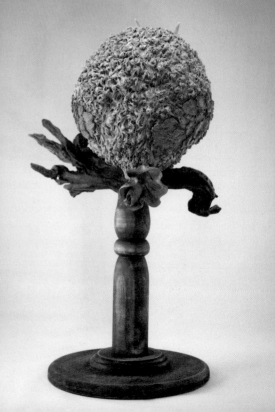

Moon dragon〈full moon〉
月之龍（滿月）

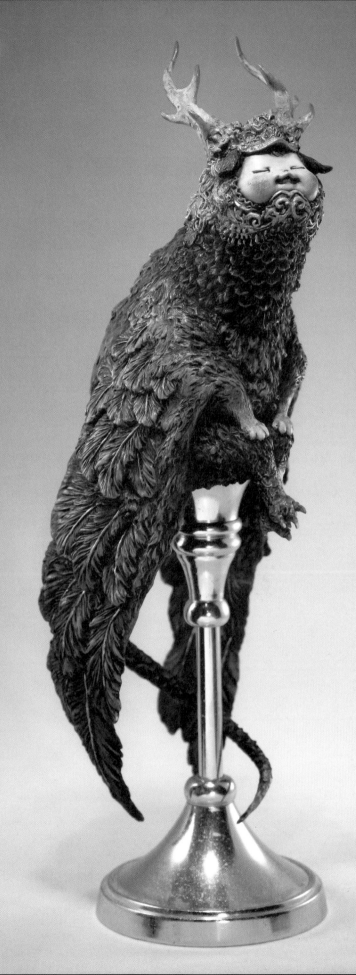

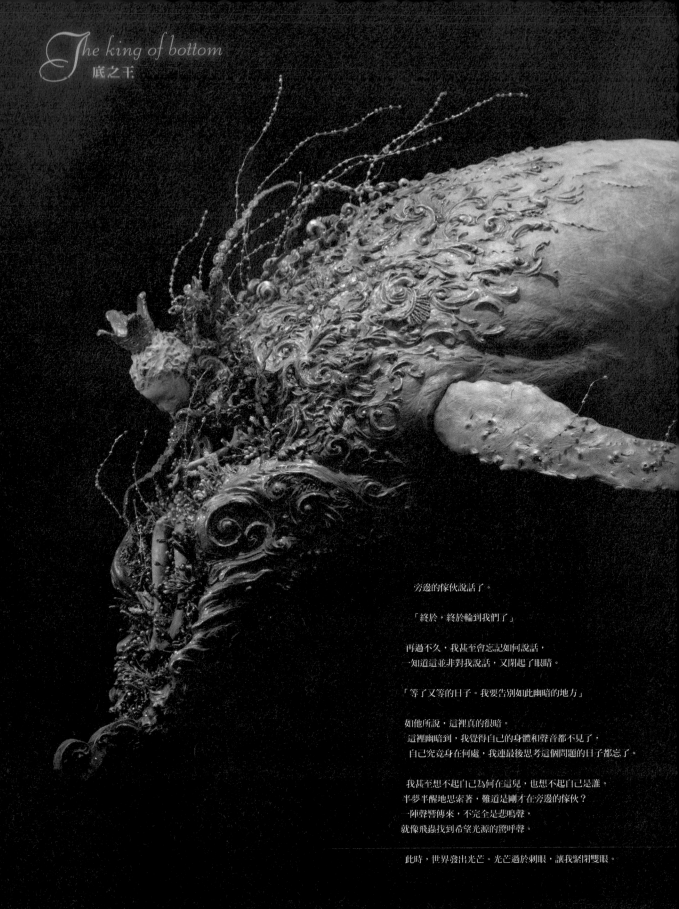

旁邊的傢伙說話了。

「終於,終於輪到我們了」

再過不久,我甚至會忘記如何說話,
一知道這並非對我說話,又閉起了眼睛。

「等了又等的日子。我要告別如此幽暗的地方」

如他所說,這裡真的很暗。
這裡幽暗到,我覺得自己的身體和聲音都不見了,
自己究竟身在何處,我連最後思考這個問題的日子都忘了。

我甚至想不起自己為何在這兒,也想不起自己是誰。
半夢半醒地思索著,難道是剛才在旁邊的傢伙?
一陣聲響傳來,不完全是悲鳴聲,
就像飛蟲找到希望光源的驚呼聲。

此時,世界發出光芒。光芒過於刺眼,讓我緊閉雙眼。

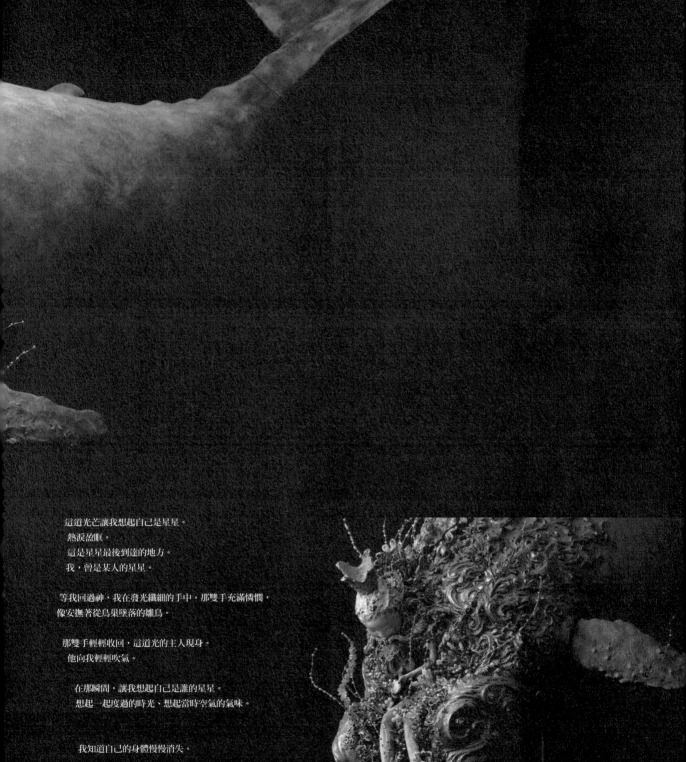

這道光芒讓我想起自己是星星。
熱淚盈眶。
這是星星最後到達的地方。
我，曾是某人的星星。

等我回過神，我在發光纖細的手中。那雙手充滿憐憫，
像安撫著從鳥巢墜落的雛鳥。

那雙手輕輕收回，這道光的主人現身。
他向我輕輕吹氣。

在那瞬間，讓我想起自己是誰的星星。
想起一起度過的時光、想起當時空氣的氣味。

我知道自己的身體慢慢消失。

那時，我的確存在。

那個孩子是否安好。
願他找到新的星星。

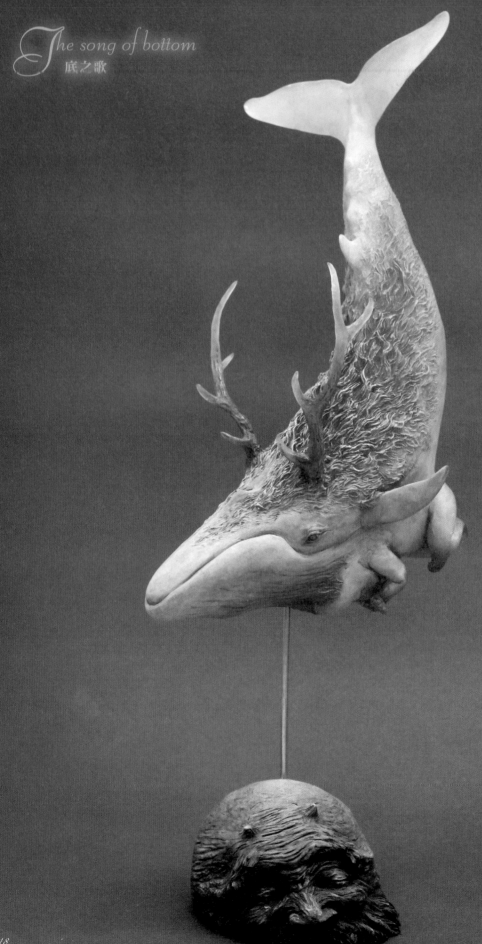

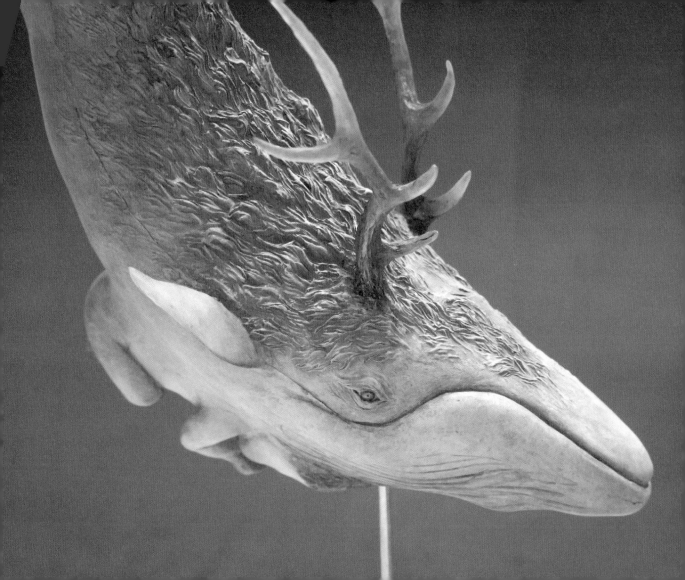

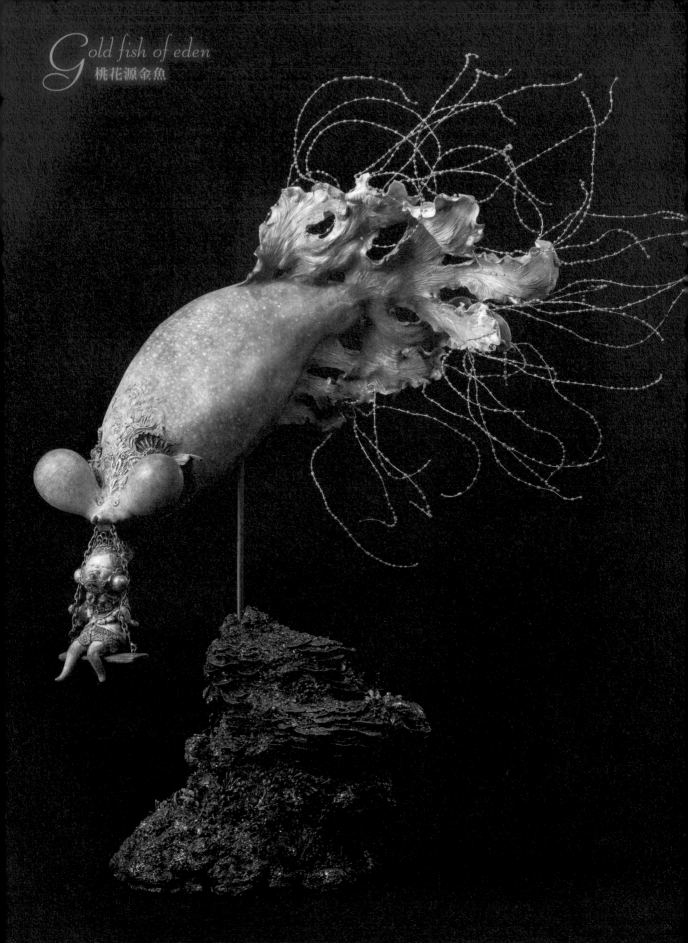

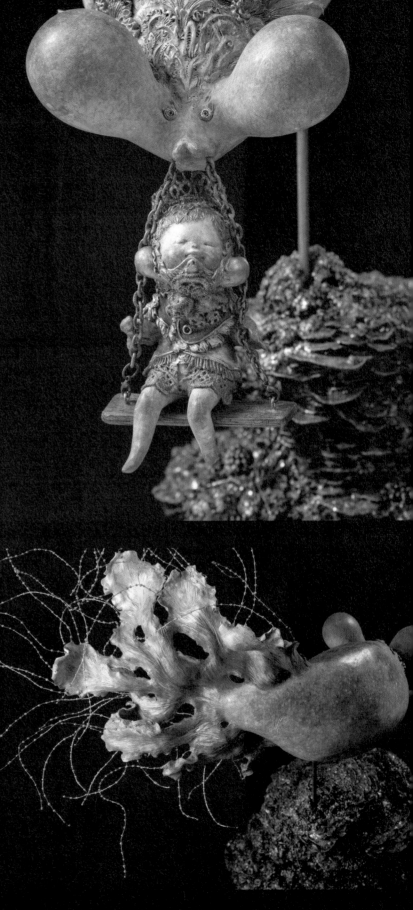

黃昏幾乎被夜晚吞噬之後，
　環顧天空，有一排提著燈籠的隊伍。
　四面八方飄來美味的香氣，我身處其中，
　好像也散發出這股香氣。
　這是夏天祭典，城鎮的小型祭典，
　由町內會和自治會規劃，規模不大。
但仍安排許多活動，也有許多人共襄盛舉。
路邊有撈金魚。
我飛奔而去，看到許多紅色金魚在水箱優游。
水箱另一邊有個大叔，
避免讓人發現，偷偷遞給我一根撈金魚的網子。
　我不熟練地想努力撈起金魚，
　但是金魚滑溜，如水紛落，最後網子都破了，
　我覺得可惜又尷尬，泫然欲泣。
　大叔來到我面前示範撈起一條紅金魚，
　熟練地放到透明塑膠袋，並且拿到我眼前。

我急急忙忙地回家，將獲得的金魚移到小水桶中，
看了好一陣子。
金魚已經朝天翻肚，無力漂浮，
　嘴巴不停反覆地一開一闔，
　我發現他的眼睛直盯著我看。
　我想這條金魚快死了吧。
　我想對他來說，不要被任何人撈起，
　終其一生待在水箱最為幸福。
無法忍受目光的我，將盤子蓋住水桶，
逃也似地衝到臥室。

隔天早晨，想看看狀況而掀開蓋子，金魚不見了。
　我想難道他溶化在水中了。自願化為小小的泡沫，
　我想他就這樣回到了大海。

　我突然熱淚盈眶，感覺自己的視線一片模糊。
　宛如在水中游泳。在水深之處，
　我發現自己看到紅色小金魚。

　終於眼淚奪眶而出，
　就落在他溶化的小水桶中。

冷清的動物園。

入口看板的字跡，經過長年的風吹雨打，早已模糊不清。
圍住動物的柵欄鏽跡斑斑，各種爬藤植物交織纏繞，
似乎有意識地避免動物脫逃。
動物園的中央，有個最氣派的大籠子。
同樣鏽跡斑斑，掛鎖已不牢固，
似乎隨時都會鬆開。
而當中年老的獅子總是望著天空，
牢籠有頂棚，圍住牢籠的金屬網很粗，我想很難看清天空。

我一直試圖叫喚獅子。
試著了解你在這裡的理由。

當然他毫無回應。脊瘦嶙峋的身體，如銅像般僵硬，
只是一直望著天空。

在我終於適應新生活的時候，
得知這頭獅子已經死去的消息。
暑氣難耐的盛夏已過，氣溫變得舒爽宜人。
透過當地的新聞，雖然只是簡單帶過，
我卻看到這則消息。

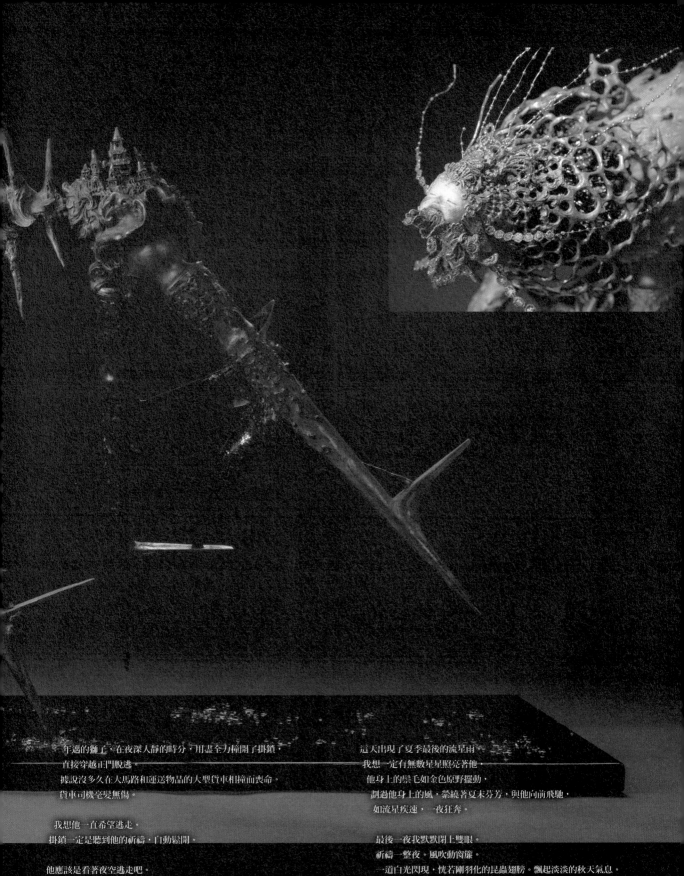

年邁的獅子，在夜深人靜的時分，用盡全力扳開了掛鎖，
直接穿越正門脫逃。
據說沒多久在大馬路和運送物品的大型貨車相撞而喪命。
貨車司機毫髮無傷。

我想他一直希望逃走。
掛鎖一定是聽到他的祈禱，自動鬆開。

他應該是看著夜空逃走吧。
所以沒發現貨車呼嘯而來。
還是其實有發現？

這天出現了夏季最後的流星雨，
我想一定有無數星星照亮著他，
他身上的鬃毛如金色原野擺動，
劃過他身上的風，縈繞著夏末芬芳，與他向前飛馳，
如流星疾速，一夜狂奔。

最後一夜我默默閉上雙眼，
祈禱一整夜。風吹動窗簾，
一道白光閃現，恍若剛羽化的昆蟲翅膀。飄起淡淡的秋天氣息。

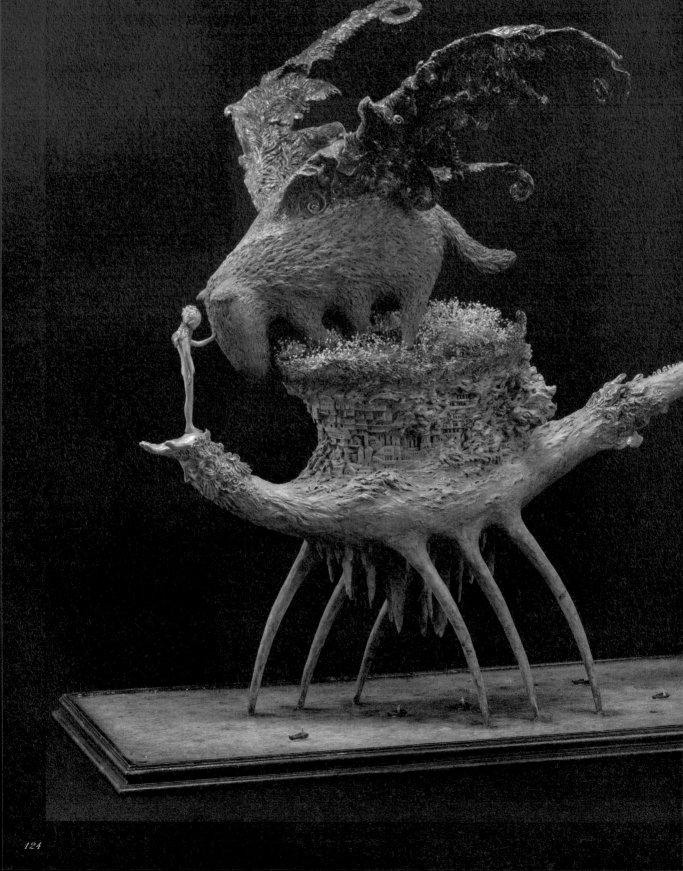

黃昏犬不停地顫抖。

夕陽下，他身上的毛金黃閃耀，
讓人想起深夜星光照亮的獅子鬃毛。

那顫抖明確預告風雨欲來，
而且是無法挽回之勢，連我都能輕易想像。
背後羽化的瞬間，像白蟻般騷動鼓起，
可看到當中有光透出。
貓群催促般地飛奔其後緊緊相隨。

我悄悄將手放在他的頭上。
深深陷入那燃燒般發亮的毛髮。
我在兒時會玩到夕陽西下，直到躺下，
手不經意感受到草原的溫度。
我輕咬嘴唇。

「沒關係，不要怕」

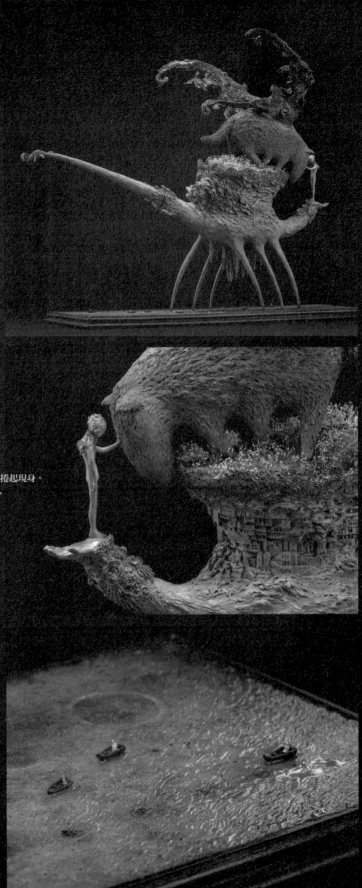

終於，最後一刻開始。
他的背後一下子裂開，
傳出似歡呼、似痛哭、又似歌聲的聲響，「夜晚」一圈一圈捲起現身。
夜晚如他的翅膀出現在左右，然後如追尋星星向天空展開。
讓人感受到對無限未來的恐懼，還有對無限過去的憧憬。

夜晚一開始像透明的浮游生物，
接著顏色轉濃，漸漸變成近似無限漆黑的藍色。

我的手依舊放在他的頭上，對他說話。
他的耳朵隨著我的聲音不時顫動，
圓圓的尾巴微微搖動。

強忍的淚水終於紛紛落下。
那些眼淚被夜晚吸收，細細分解。

我想淚水就像祈禱般，一邊閃爍發光一邊散去。

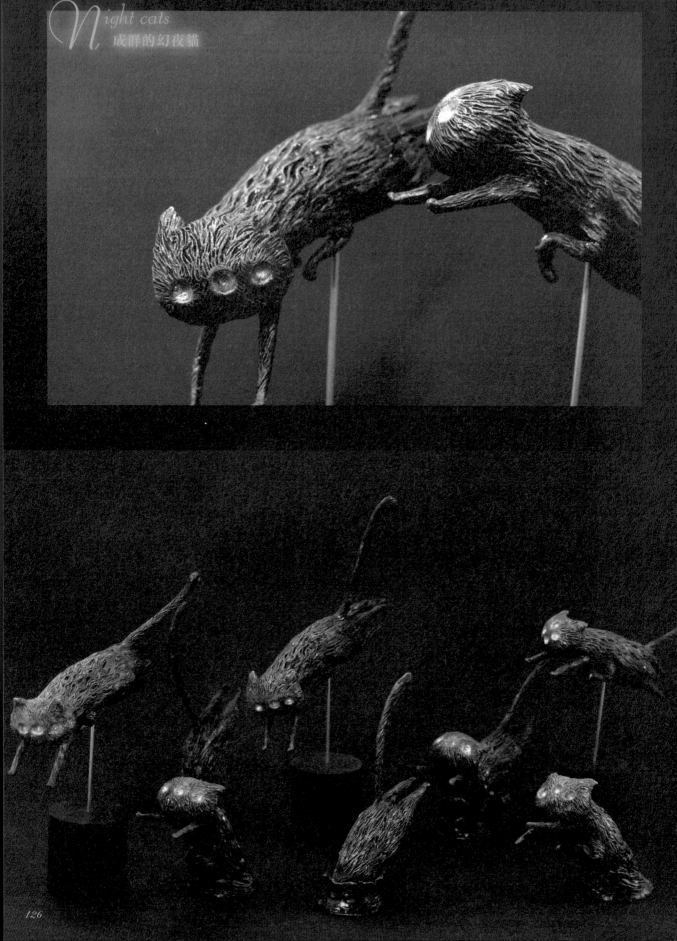

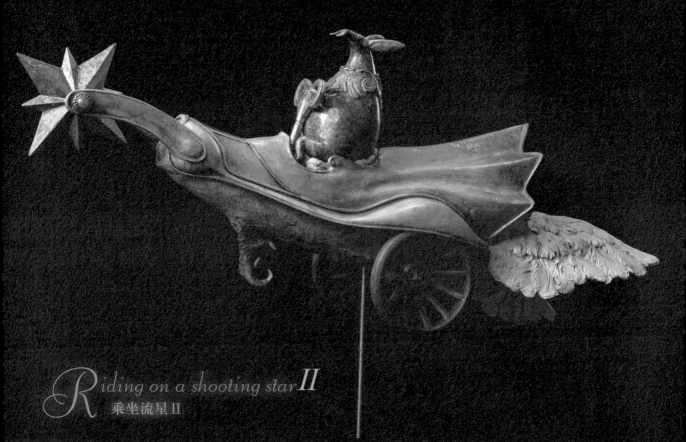

*R*iding on a shooting star *II*
乘坐流星 II

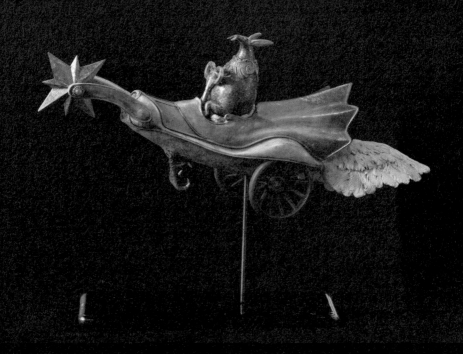

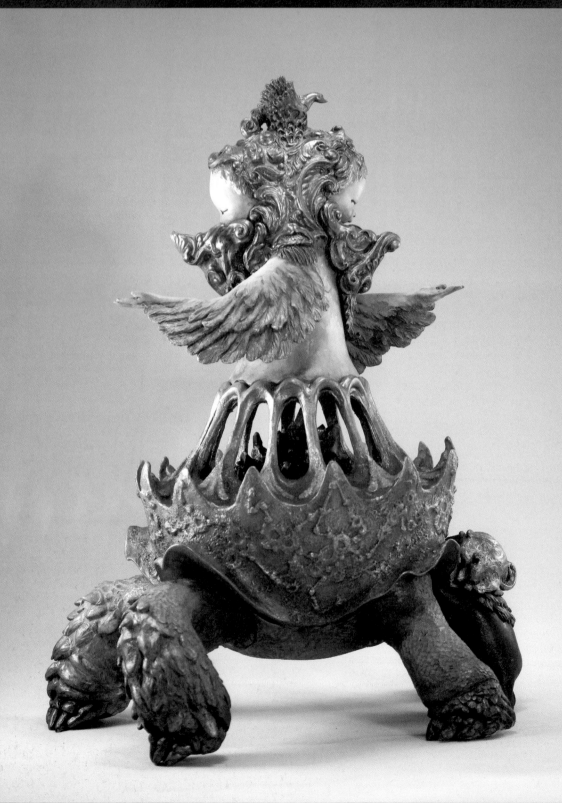

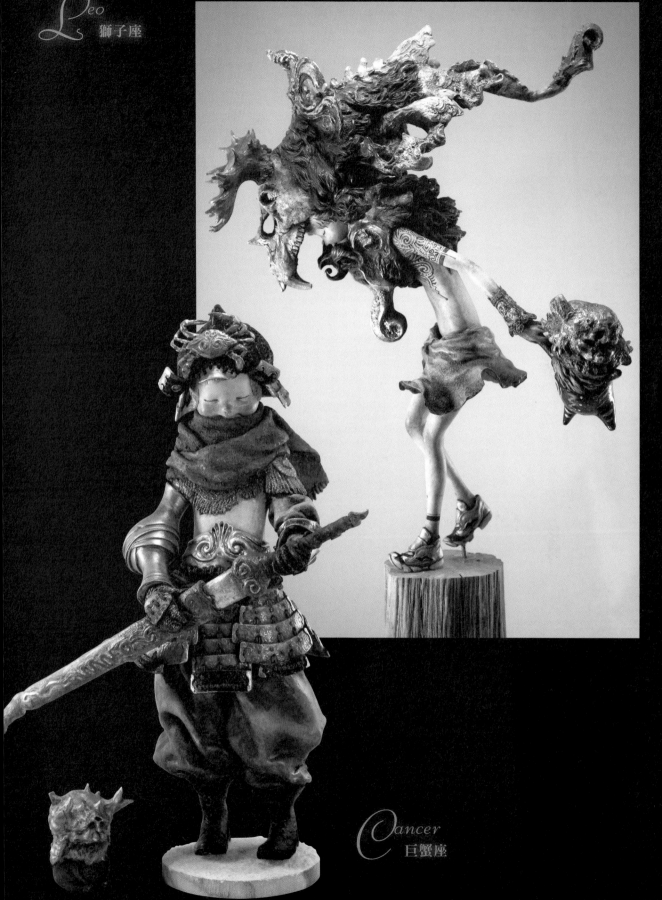

Leo 獅子座

Cancer 巨蟹座

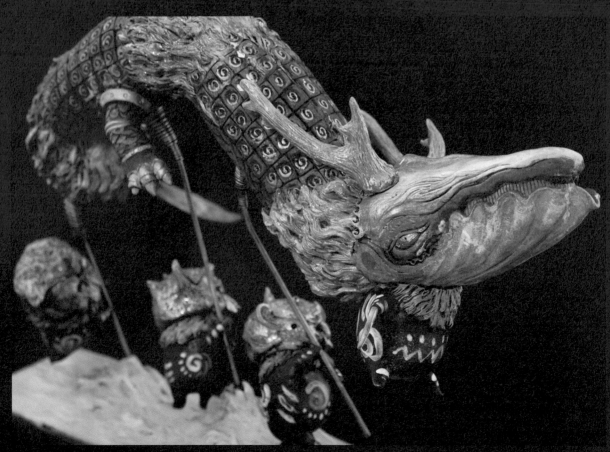

Star festival (Whale dragon)
星之祭（鯨龍）

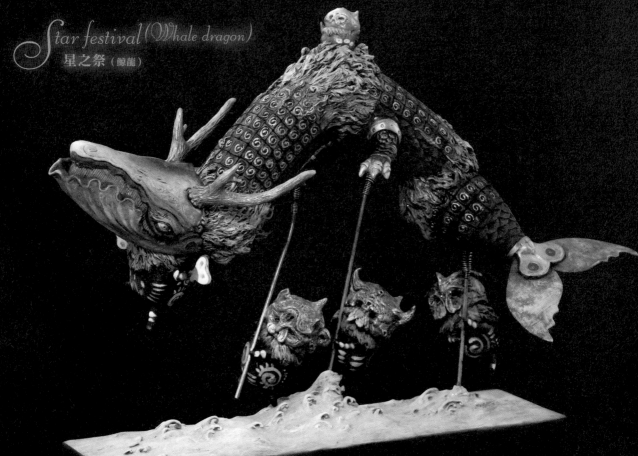

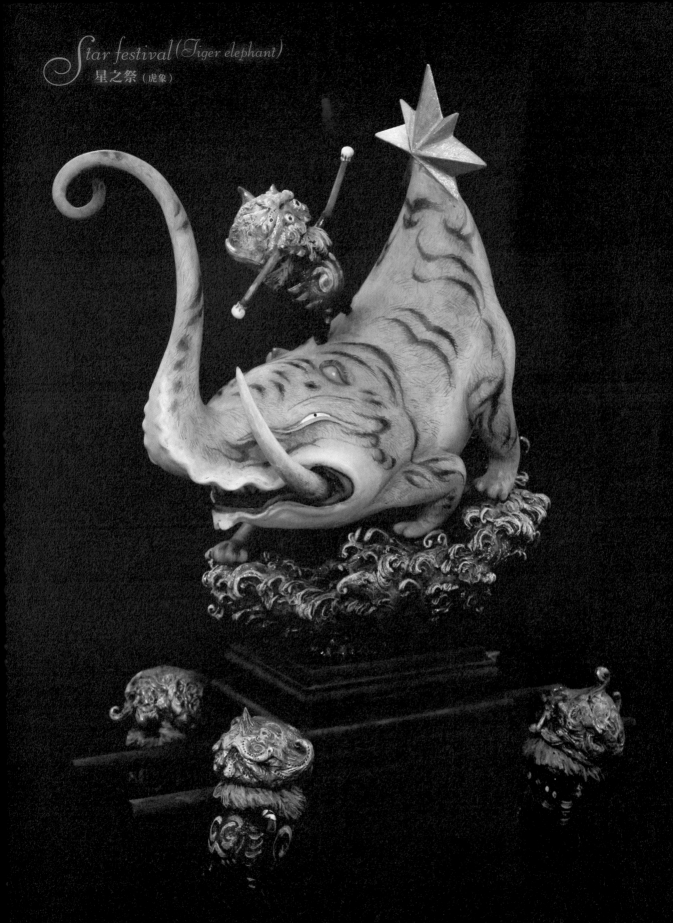

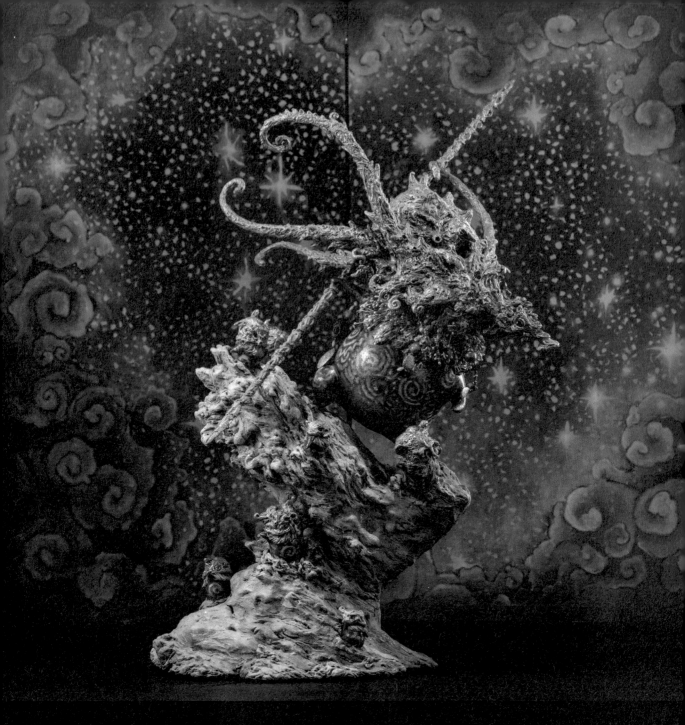

The star god
星神

今天是重要的祭典節日。

龍在天空盤旋，老虎在海面上長嘯。

兩尊天神都降臨大地，

為了這一天，擺出決定好的姿勢，相互競爭。

啦啦隊依隊伍劃分，為了勝負喧嚣歡騰。

最好這樣繼續下去，

因為是最後一夜而令人加此難過。

這樣下去，好像只有我會融於黑夜消失不見。

仰頭望向天空，星星一閃一閃地歌唱，月亮翩翩起舞。

如果不加快腳步，就趕不上最精采的時刻。我加快腳步。

大家早已找到喜歡的位置落座。

似煙火的流星們，發光，然後消失。

終於精彩時刻到來。

流星成群，加上大鯨魚，遊遍整個天空。

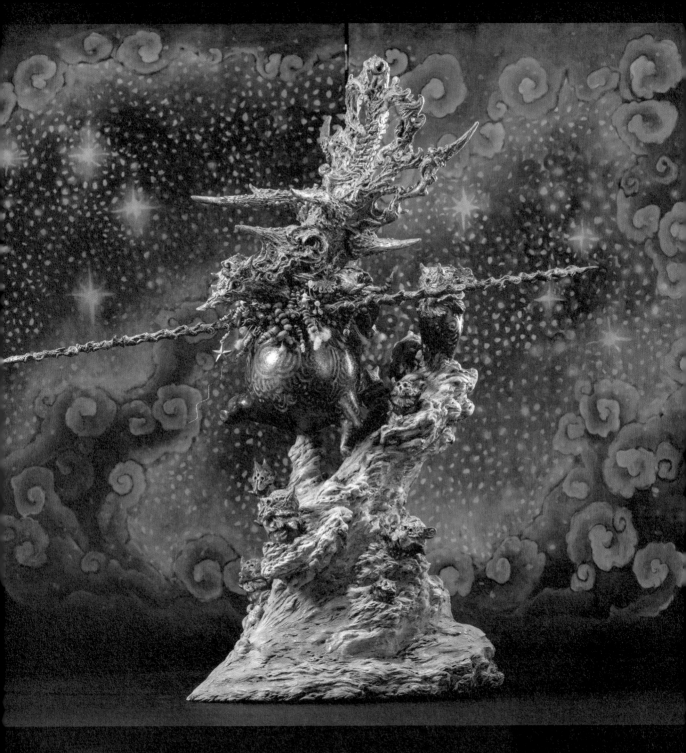

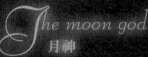
The moon god
月神

流星成群將光變成綠色、橘色，
聲音此起彼落，尾巴散開又消失，
大家都抬頭觀看。
夜空想著自己終於變成光了。
那頭獅子是否已化為星星？
那頭犬是否已化為某個夜晚？
那個夢消失後，是否幻化重生為某物？

那條龍是否變成孤單一人？
光成群結隊通過後，天空一如往昔的遼闊。
已經天明的亮光撫摸雲層。
像是黃昏，猶如祈禱的光。

moon child

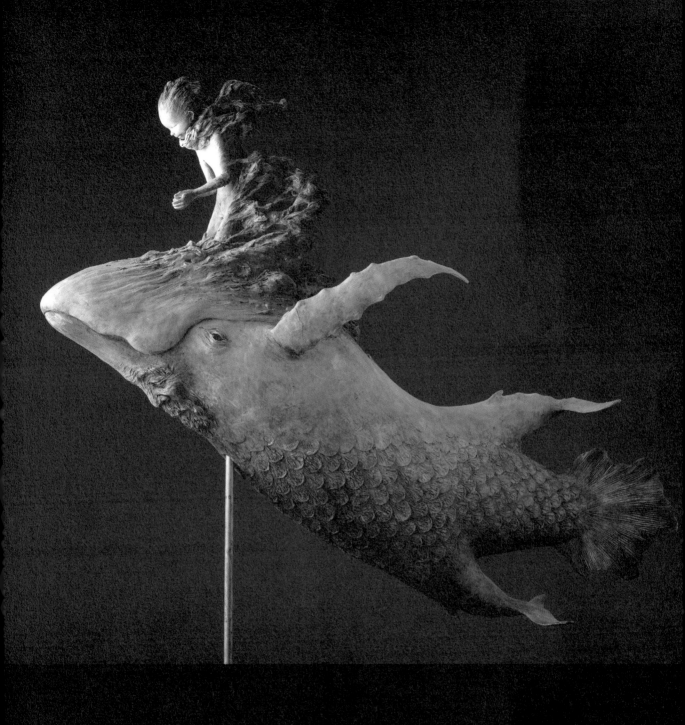

You are the wind
風之君

The city of horn
角之城

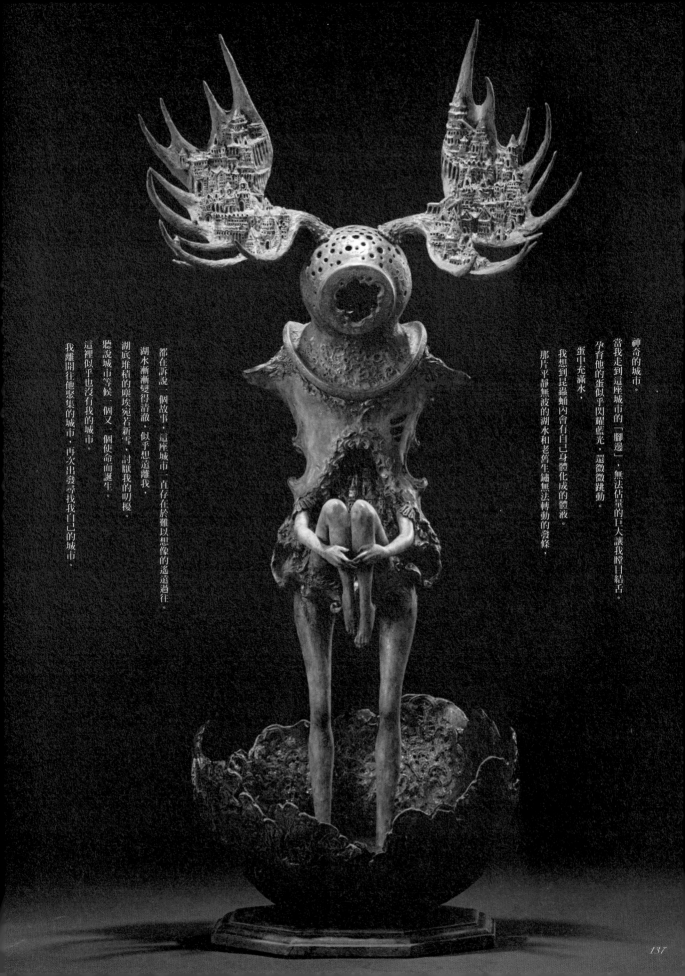

神奇的城市。

當我走到這座城市的「腳邊」，無法估量的巨大讓我瞠目結舌。

孕育他的蛋似乎閃耀藍光，還微微跳動。

蛋中充滿水，

我想到昆蟲蛹內會有自己身體化成的體液。

那片平靜無波的湖水和老舊生鏽無法轉動的發條，

都在訴說一個故事，這座城市一直存在於難以想像的遙遠過往。

湖底堆積的塵埃宛若新雪，似乎想遠離我，

湖水漸漸變得清澈，討厭我的叨擾，

聽說城市等候一個又一個使命而誕生。

這裡似乎也沒有我的城市。

我離開前往他聚集的城市，再次出發尋找自己的城市。

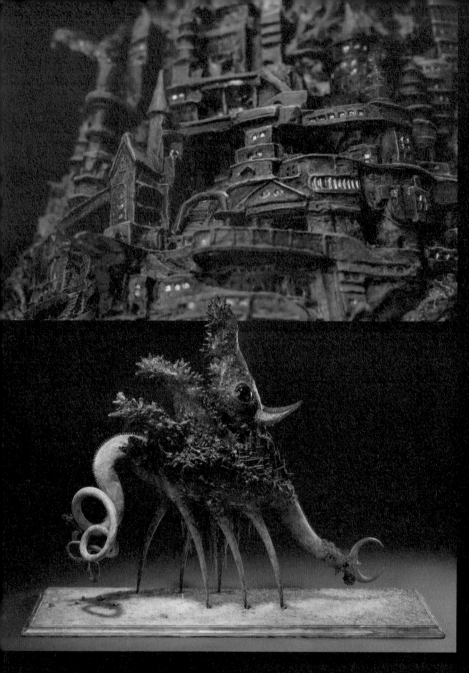

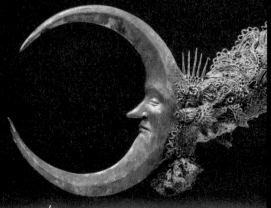

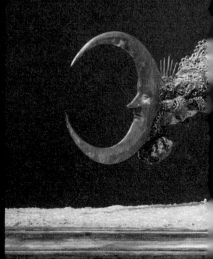

The city soaked in night

沉浸夜晚的城市

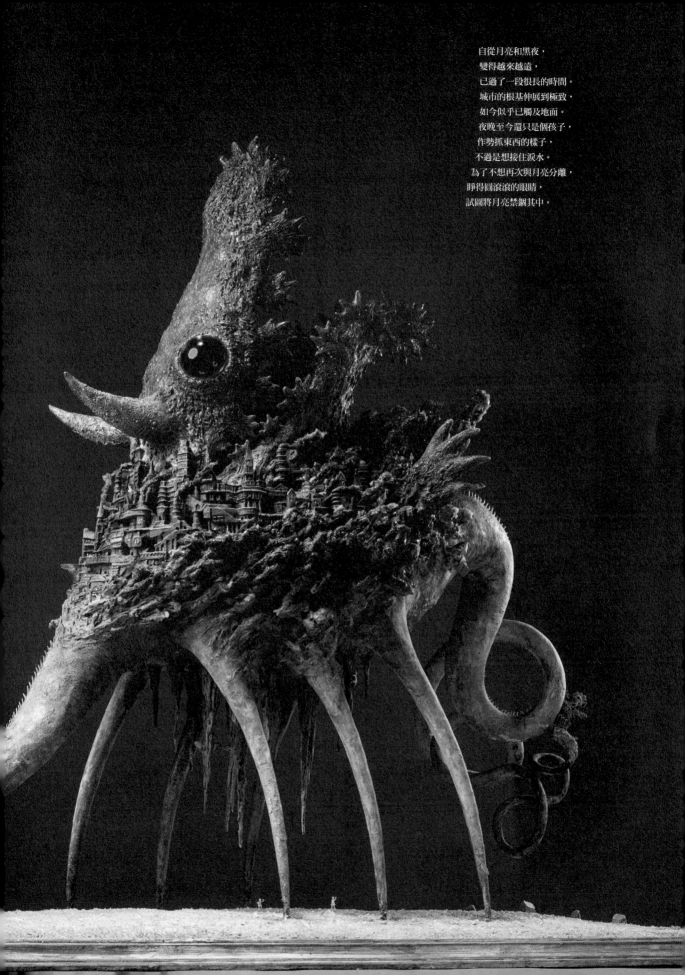

自從月亮和黑夜，
變得越來越遠，
已過了一段很長的時間。
城市的根基伸展到極致，
如今似乎已觸及地面。
夜晚至今還只是個孩子，
作勢抓東西的樣子，
不過是想接住淚水。
為了不想再次與月亮分離，
睜得圓滾滾的眼睛，
試圖將月亮禁錮其中。

ISLAND
2020

很巨大的感覺

得考量到架子大小

60〜65cm左右或40cm〜30cm

有點噁心，

但是漂亮又可愛

裂開的月亮

很久以前的故事

很久以前的故事

原始之國

• 太有個性，
玩心滿溢無邊界

DIOLAMA

• 只在意有沒有旋律
沒有深度

以此建構出
一道獨特創作

• 讓人感到驚訝的
刺激

• 如果不嘗試突破
的話會被厭倦

• 似我非我間的
微妙平衡

莫名其妙覺得好厲
害，要做出屬於自
己的造形設計才行

一群流星鳥

不要流於平面

以「生命力」為主題舉辦的個展，創作概念為神奇生物博物館。重新凝視「記憶」，將其中的鮮明印象轉化為生命力。這時我一直思考的問題是：「人活著為何是一件悲傷的事？」，對於透過作品表現哀傷的我來說，是無法視而不見的問題。

我隨著持續創作回想起過往開心的記憶。時間急速擦身而過，就像無法反抗重力的人類，不論如何掙扎依舊無情地流逝。它是一股聯繫了過去到未來的能量，強大得不可估量，堅不可摧。我們總是在對抗時間，然後只能棄械投降地接受。同時，又發覺到其中藏有哀傷的面貌。

有誰記得和大家共度的歡樂時光？自己明明身處其中，仔細回想大家的確一起開心大笑，然而事實上卻無法向任何人證明。這是「只有自己」才知道的事實。

真令人哀傷，無法向任何人如實表達當時的感情、當時的聲音和景象。記憶是一個影像無限循環的世界，他們早已不在。

當理解這點並接受這個事實時，我發覺他們真的融為一體，成了在那兒等候我懷念的回憶。「我們永遠在此等候」，懷念過去，我們將永遠活著。

於是作品就此誕生，核心主題為「照耀彼此的月亮」。

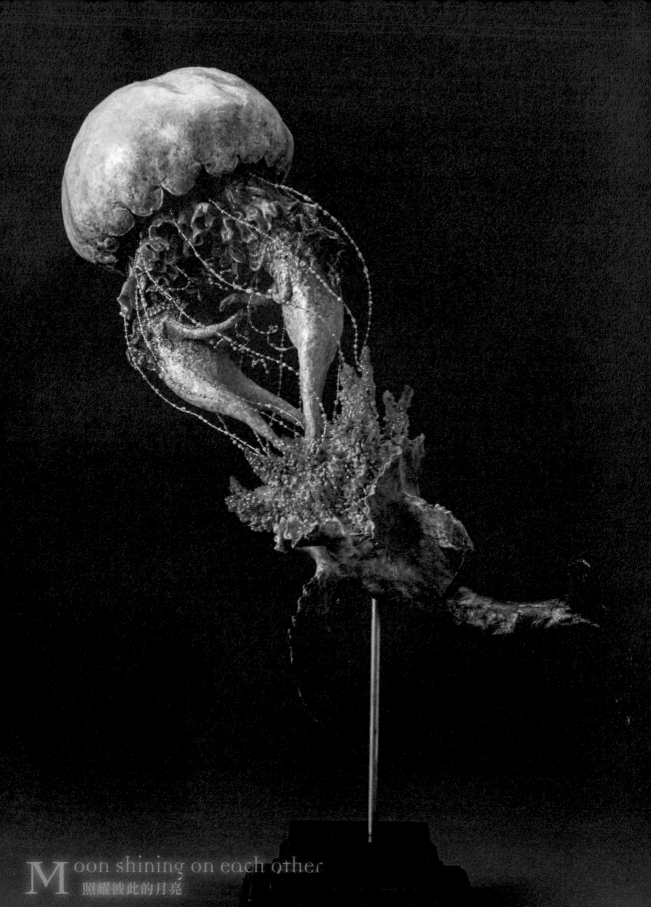

Moon shining on each other
照耀彼此的月亮

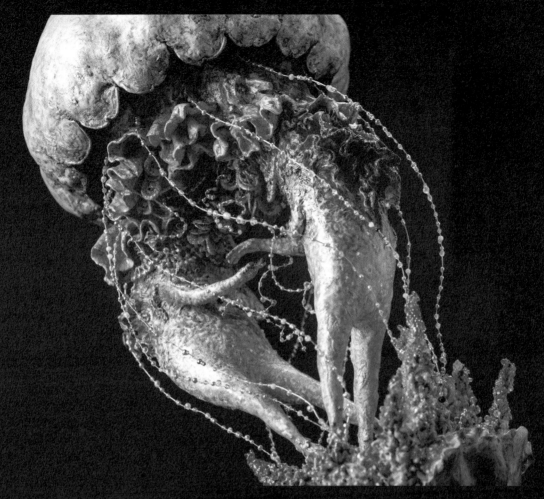

我漂浮在光源分散的黑暗中。
自從月亮分成兩個之後，已過了許久。
　周圍小小的水母，猶如失去行星的衛星，
　　一味地飄盪浮游。

　　他們帶有一點光。
　　彷彿一點一點釋放儲存至今的月光。
　　我輕輕撈起一隻。他們好像盛暑的蘇打冰。
　　變得透明融化。
　　接著只留下有3個凹洞的小小骨骸。
　　在這漫無邊境的陰影中，只有我和水母。
　　我想這就是世界的盡頭。

　　在無人發現之處，在無人知曉之處。

我想起往事。
藍色夢想乘著春天強風的氣味。
冬天早晨的煤油爐氣味。
柔軟肌膚的觸感。夏天妖怪的體溫。
　這些全都變成迷路的小孩。
　大家或許不知道，或許已不記得。

　　熱淚盈眶。
　　一切都無法一如從前。
　　我想起的一切可以向誰證明？

　　只有我才知道吧？
　　但是在這黑暗中我連這點也不確定。
　　我活著。我想在這無可奈何的世界呼吸。
　　和大家、記憶、夢想或希望，和所愛之物。
　　我的確在那兒。我的確在那兒活著。
　　我淚光氾濫，啪嗒啪嗒發出聲響，變成小小的水母。

我發現自己的腳也變成泡沫。
泡沫的聲音像在巨大海獸的胎盤中低沉發出的震響。

那時我看見巨大月亮。
　月亮已牽起手。
　就像生命初始般跳動，互相原諒，傳出歌聲。
　水母嬉戲般來回跳動，就像某個夏天的仙女棒，
　散開發光。
　已經沒關係了。
　我的身體幾乎成了泡沫。這些都成了小小的生命，
　如粉雪飛舞。
小小的水母與新生命開心共舞，月亮終於互碰手指，
我發現自己知道這祈禱般的景象。

　　我深信今後也會沒事。

　　直到某天又變成獨自一人。

　　如今我在這兒活著。

Fungus encompassing the universe

一種擁有宇宙的細菌

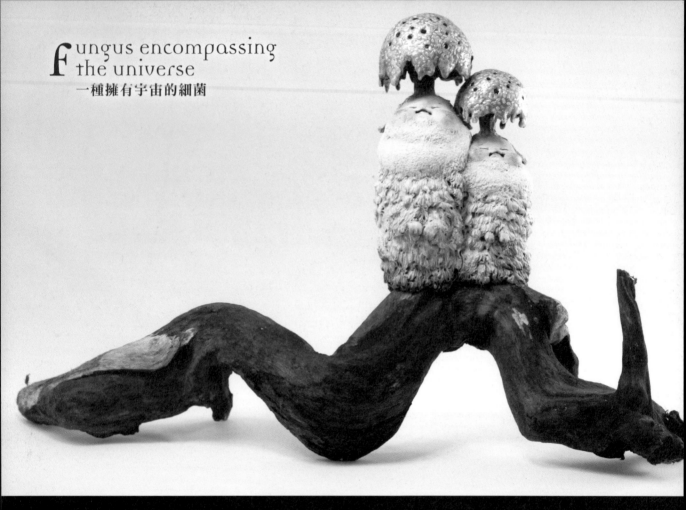

Clam bubbles (a secret talk)

貝殼泡泡（悄悄話）

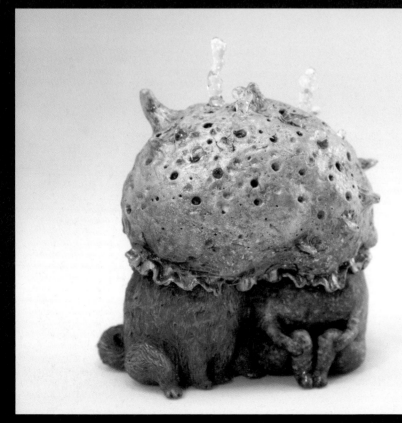

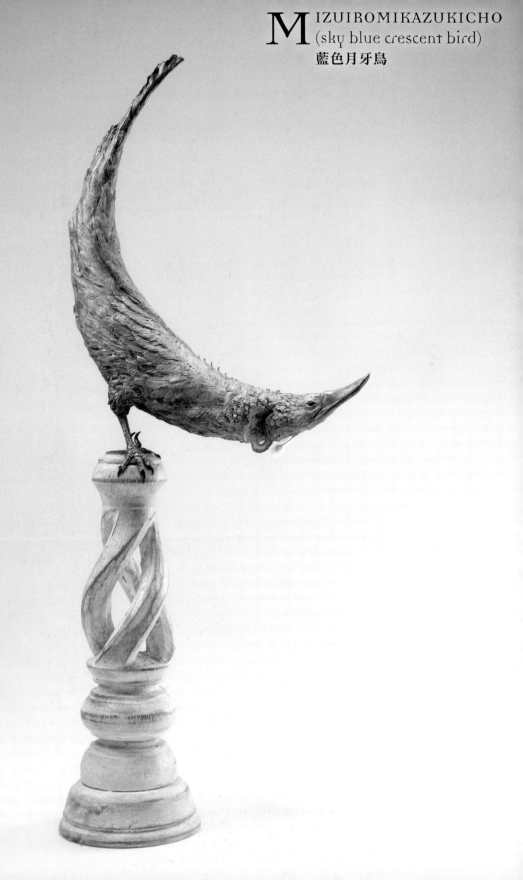

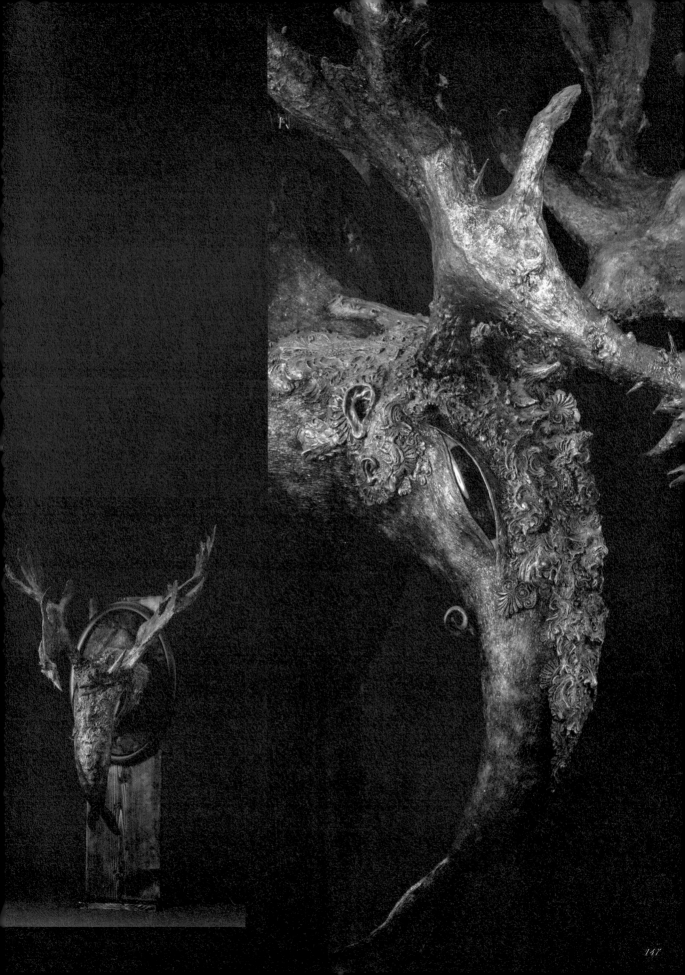

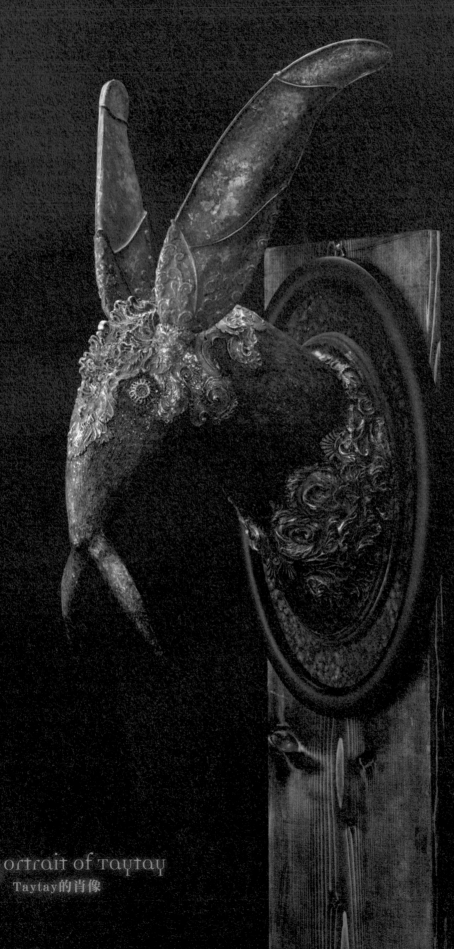

Portrait of Taytay
Taytay的肖像

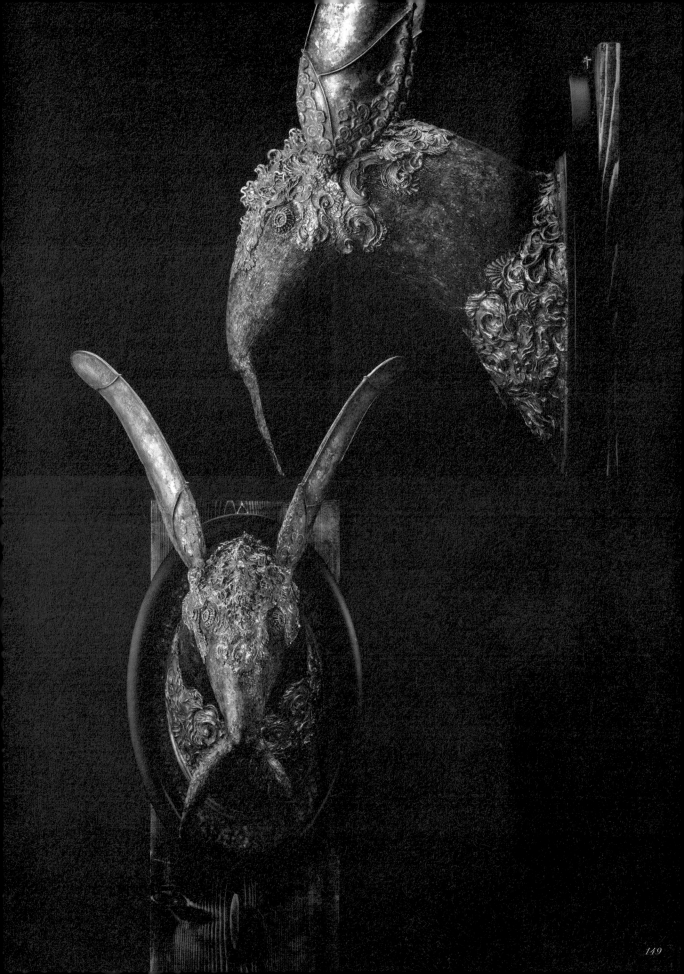

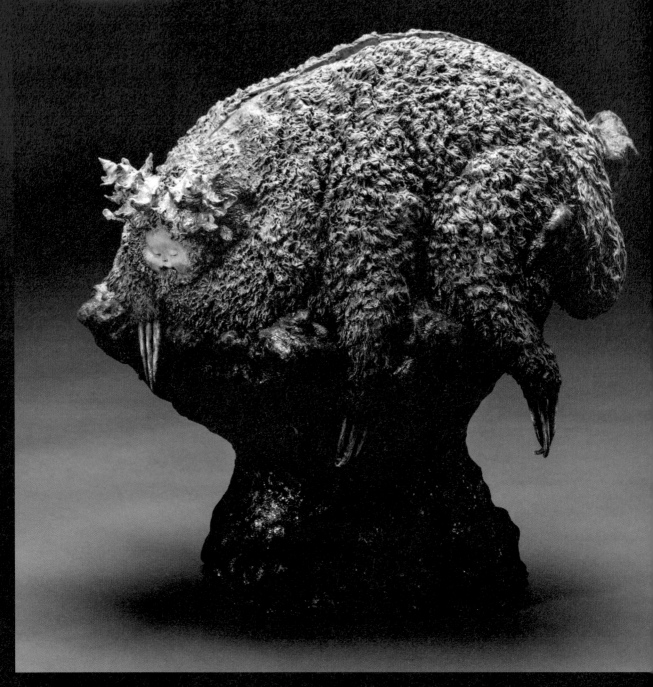

兒時曾和爸爸一起來到海邊。
我記得是來撿貝殼。
我因為褲子濕透不開心而哭泣。

後來我一下就對撿貝殼失去興趣，看著退潮後的水窪。
盛夏驕陽照射水面，形成細細地水波，燦爛閃耀。

宛若汪洋大海留下的小小海洋。

其實退潮後的水窪擁有豐富的生命。
小螃蟹如忍者般橫越水底，海螺就像「跌倒的不倒翁」輕輕挪動腳步，
海葵還沉浸在與大海的回憶中。
水窪宛如一顆小小行星。

當我回過神來，自己正從退潮後的水窪，
仰望如彩繪玻璃碎片的波浪。

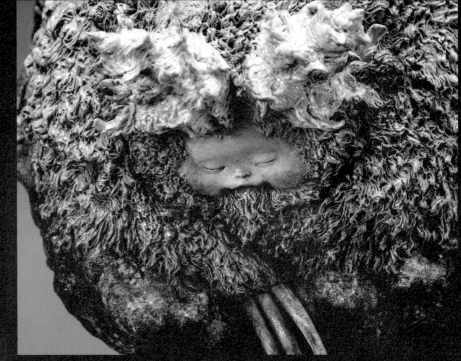

夏天的音色被彩繪玻璃遮蔽，就像在公園水泥管內聆聽。

那時我發現第一次聽到自己的心跳聲。
　心跳聲混合在夏天的聲音中，模糊得像塵封已久的過去。

　不知何時月亮升起。
月亮透過微微蕩漾的彩繪玻璃顯得有些變形，

就像我受爸爸責罵哭泣時看到天花板的燈。

我成了這小小世界的生物之一。

我在這殘留的小小海洋中，暫時和月亮一起欣賞了浪潮聲。

遠處，我聽到爸爸正在呼喚我的名字。

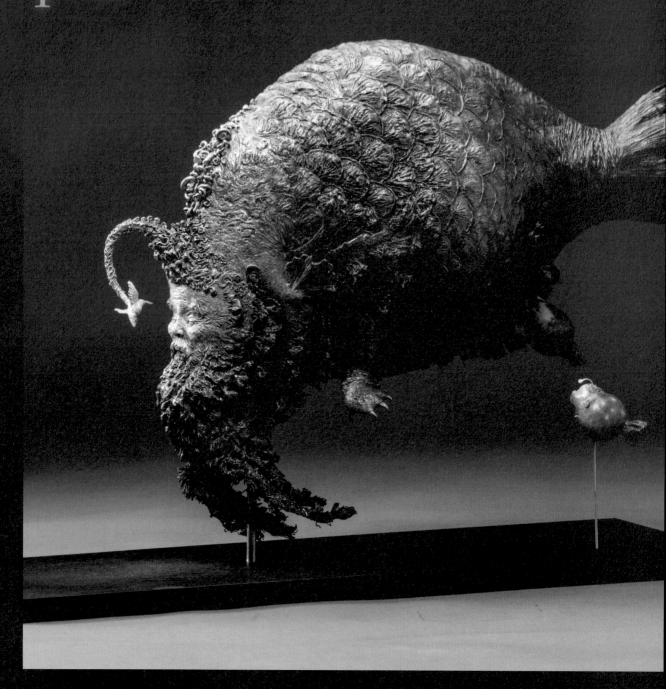

Planet fish

行星魚

我在哪裡？

我想已潛到很深的位置。

呼吸困難。但我還是大口呼吸。

只有稀薄的空氣振動。

遠處不時有微弱的光，明滅閃爍。

如同飛蛾撲向戶外微弱的燈光，應該也有朝向我的微光。

那是我的寶物。我自己做的虛假微火。

為了這道微光，也許要開始犧牲各種美好。

儘管如此，我喜歡那道光的一切。

小小的夢想們，如衛星在我周圍來回轉動，關心我的一切。

從背後推動我。

假若時間流逝，我可能連他們都忘了。

眼淚遮住我的視線。

連眼前的光都在晃動變形，像不成形的單細胞生物。

那時，我看見遠在天邊的月亮。

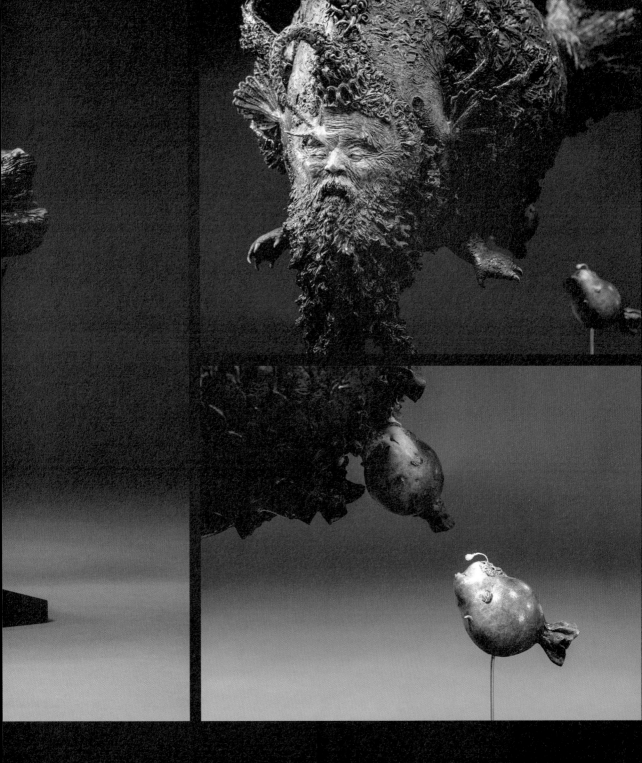

月亮周圍的小小光芒，微微發光又消失。
月亮看起來像嚴冬的行星跳動著。
　跳動，從空氣的晃動就可感應。
　它使我的微光有所回應，散發夕陽照在窗邊的橘色光芒。
　　光如進化的細胞劇烈變形，最後化為一隻小鳥。
　　小鳥盯著我看。

我想起自己還活著。

至今仍有氣息。
　在這深幽之中，隻身一人，
　相信今後也是。
　我盤踞在伸手不見五指的深淵。
　有天我也將變成某人的星星吧。

我靜靜閉起雙眼，深吸一口氣。

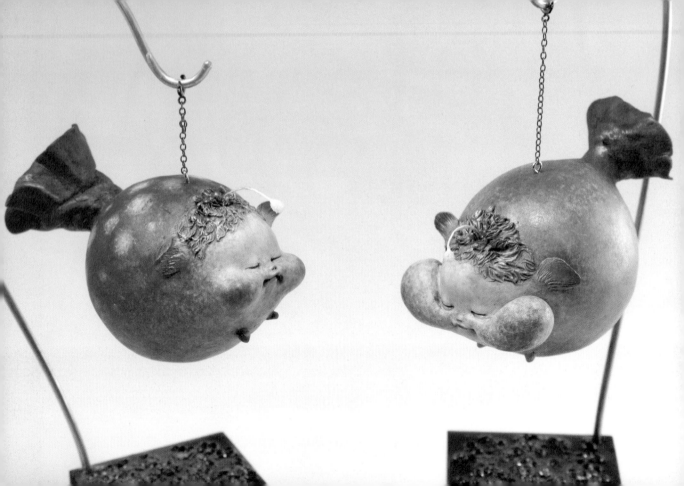

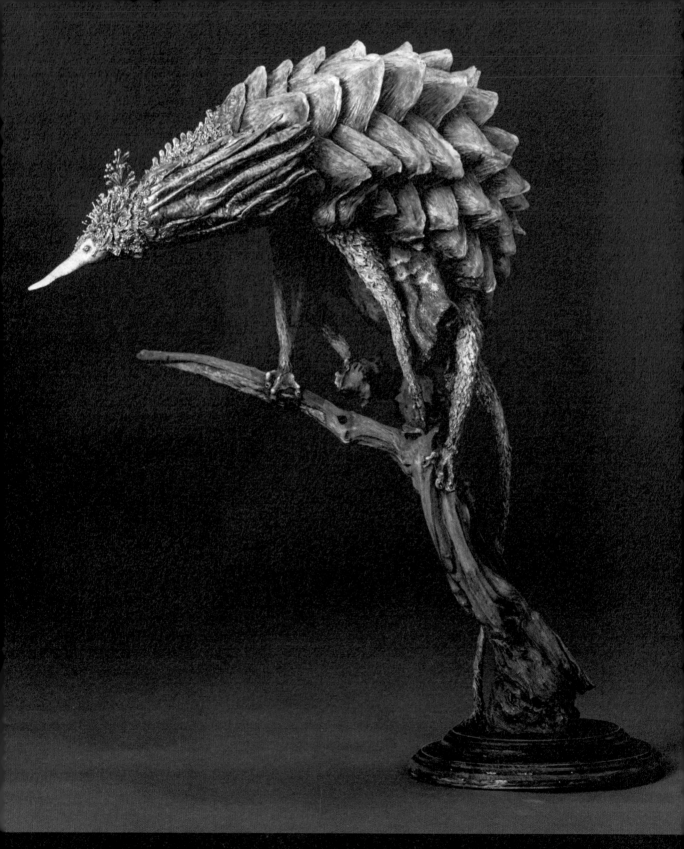

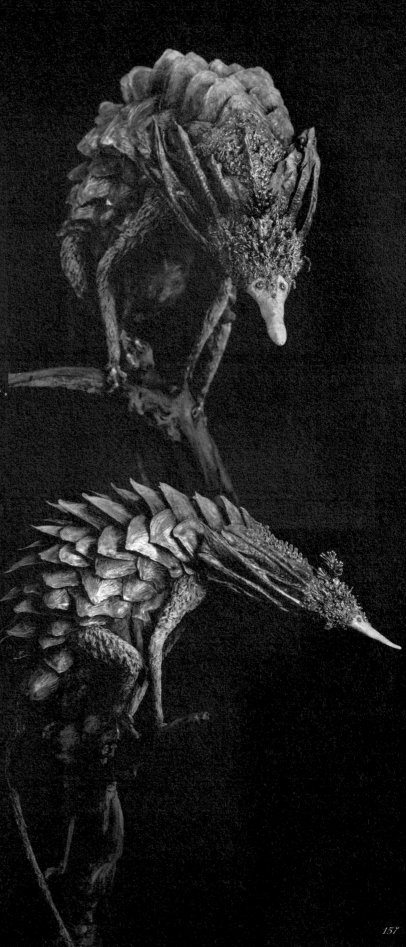

　　我一直在找尋星星。又看到流星殞落。不對。
　　那不是我的星星。
　　那些事至今已反覆多少次了。

　　我第一次看到流星是剛進大學的冬天。
冰凍的夜晚就像剛擦亮的啤酒杯般剔透，
忍受著刺骨寒冬。
鑽進圍巾裡的那些碎片，
變成冰形成的小鳥，啄著我的脖子。

　　忽然仰望夜空，
　　夏天煙火像變成化石般，火光四散，
　　獵戶座怪的腰帶驕傲閃耀，像在展示自己的榮耀。

我在其中第一次見到流星。
巨大怪獸從遠處的行星線吐出光線般發出紅光。
紅色接著染成夜晚的深藍色，
當我以為要開始散發琺瑯綠光時，
　　小小的碎片紛紛散落，在我的上空直線奔跑。

　　我凝視那些軌跡。小鳥忍受不了我默默上升的體溫，
不知何時慢慢融化。

後來我不曾看流星，也不想看。
其實因為就職和打工已占據我的時間，連小鳥也沒看到了。

我還在想像那些光，我今天也抬頭望向夜空。
　　但是星星並未殞落。
　　下個月我打算在新的地方重新生活。

　　那一夜我久遠地做了一場夢。
　　我站在高不見底的樹上，等待風。
　　最舒服的是春天輕拂的風。
　　是充滿藍色夢想氣味，清新的風。

　　我身體無法動彈，靜靜等待時間。

　　然後，終於，風起。
　　我展開自己的褶傘，發出炫目光芒。
　　突然我飛進漆黑暗夜中。
四肢伸展到極限，展開乘風飛起所需的皮膜，
繃緊長長的尾巴。
我不知要以何處為目的地。
一定不是那個地方。

　　我很開心自己變成流星。
　　我的確一邊發光，一邊飛向無盡天空。

　　忽然往下一看，
看到一個圍著圍巾的青年抬頭望著我。

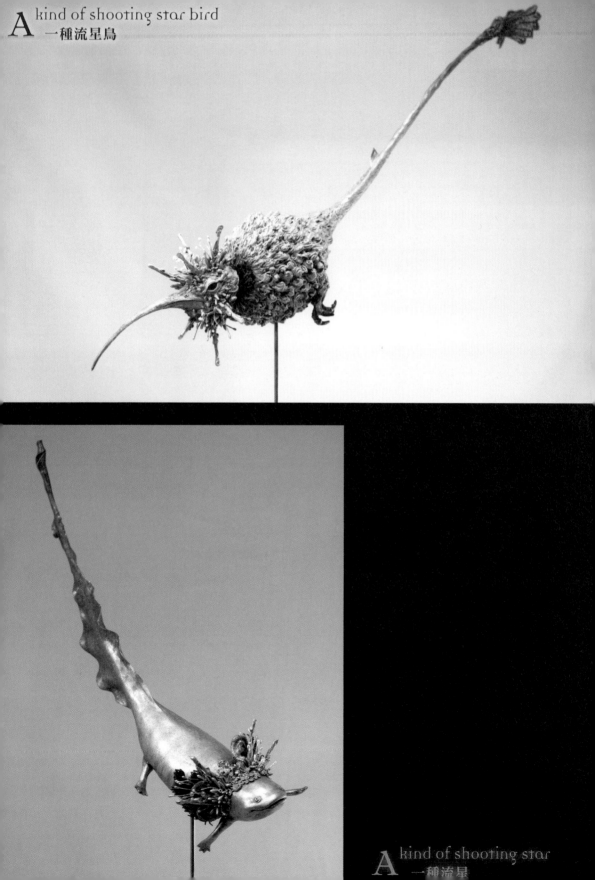

NATIVE CHILDREN

2020

　　這次展覽和過去截然不同，走可愛的普普風路線。這時的活動已拓展至歐美圈，讓我覺得一切都很新鮮。在國外直接接觸到所謂的「普普超現實主義」藝術風格。在日本大多數人尚不熟悉這種藝術類型，然而在國外大家對此已有普遍的認知，有很多藝廊都只收藏普普超現實主義的作品。

　　實際走訪紐約的藝廊我才發現，自己創作的作品也屬於這一類型，讓我恍然大悟。我的作品風格既非概念藝術，亦非人物模型，有些強烈沉重，有些輕鬆柔和，至今為了尋找作品發表會場都很煩惱，如今煩惱一掃而空。

　　在深受影響之後，我這次創作的系列作品「NATIVE CHILDREN」呈現既普普又超現實的樣貌，刻意做成藝術玩具的質感。這次最想創作出「普普」風格。而且正因為普普風更突顯了暗黑元素。老實說這是逆向思考，因為我想創作暗黑作品，而刻意透過普普風的手法來表現。有人擬態成星星捕食流星。有人住在天使骨骸漂流聚集的海岸。他們外表可愛，實則擁有銳利的毒爪。這些相反的元素相互衝突，讓人看得膽戰心驚。雖然如此卻充滿魅力，讓人無法移開視線。只創作甜美可愛的樣貌不但無趣，更重要的是，以我而言若缺少痛苦的元素，就好像在說謊。至少作品代表的是我，由作品代替我自我介紹。然而若表現直白，又過於坦率令人害羞。因此以甜美的包裝，隱藏躁動的靈魂。

　　我的內心有個如蝙蝠般害羞的妖怪，我希望大家發現，且不經意地觸碰他。

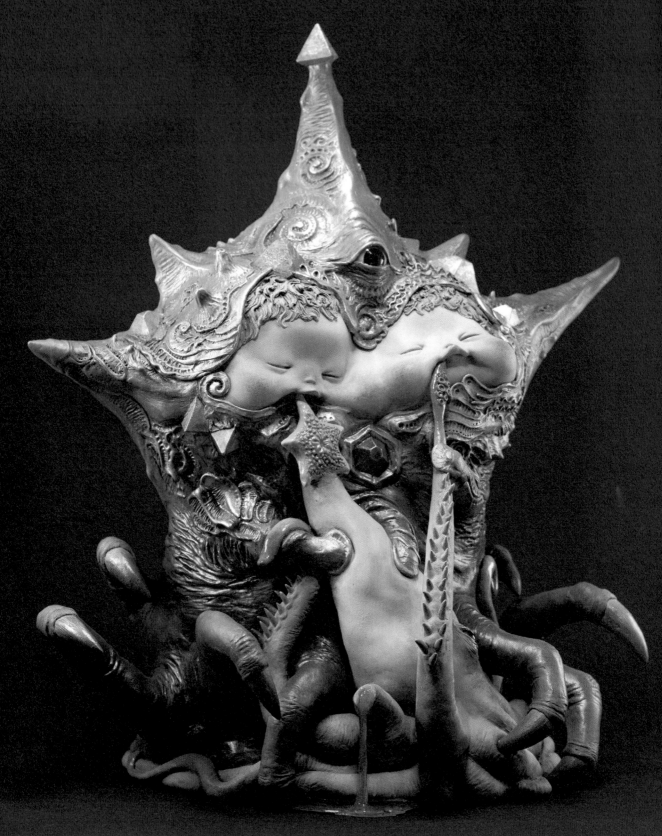

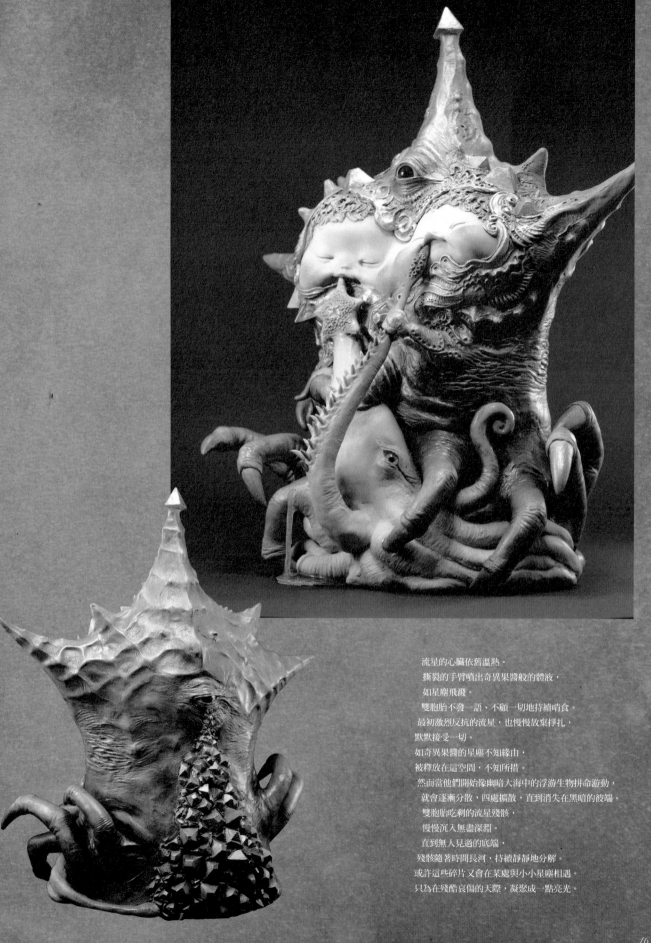

流星的心臟依舊溫熱。
　撕裂的手臂噴出奇異果醬般的體液，
　　如星塵飛濺。
　雙胞胎不發一語、不顧一切地持續啃食。
　最初激烈反抗的流星，也慢慢放棄掙扎，
默默接受一切。
　如奇異果醬的星塵不知緣由，
　被釋放在這空間，不知所措。
　然而當他們開始像幽暗大海中的浮游生物拚命游動，
　　就會逐漸分散，四處擴散，直到消失在黑暗的彼端。
　雙胞胎吃剩的流星殘骸，
　慢慢沉入無盡深淵。
　　直到無人見過的底端，
　殘骸隨著時間長河，持續靜靜地分解。
　或許這些碎片又會在某處與小小星塵相遇。
　只為在殘酷哀傷的天際，凝聚成一點亮光。

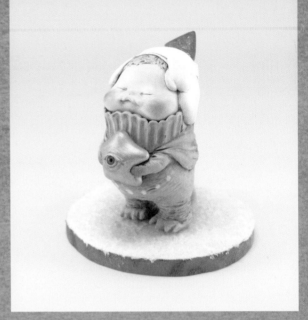

THE SERVANT WHO HOLDS STAR
抱著星星的僕人

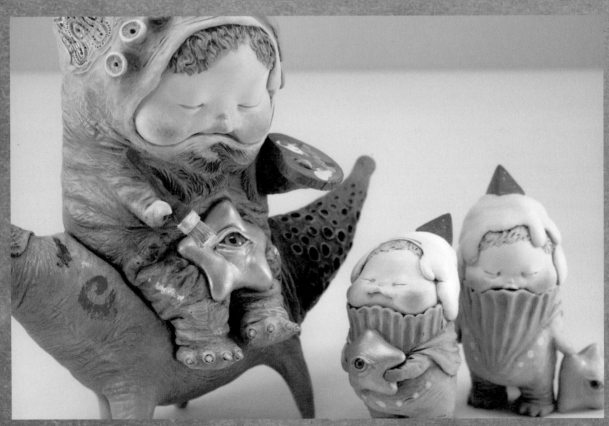

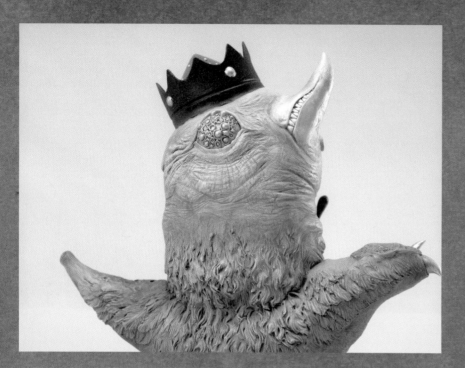

描繪難過。

過去的。現在的。遙遠未來的。

難過和悲傷不盡相同，

難過稍微溫柔一些。

難過不太讓人淚流。

依序等候的星星，

似乎想知道眼淚的溫柔。

聽說，

他們當中，

有人想帶著淚水化作流星。

THE KING WHO DRAWS TEARS
描繪眼淚的國王

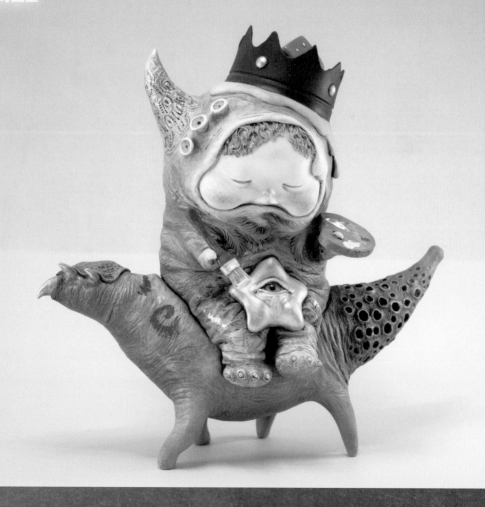

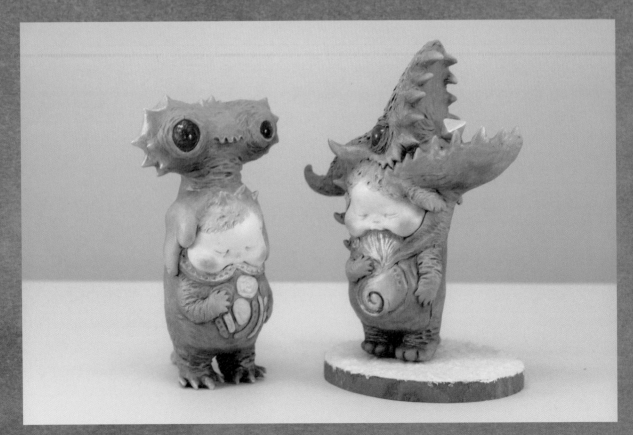

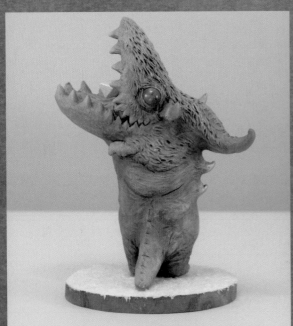

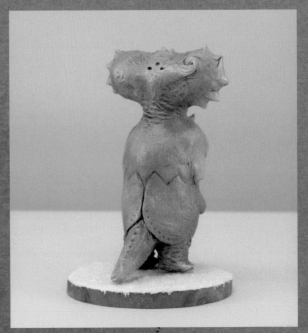

THE SMALL BROTHERS OF KAIJU (ELDER/YOUNGER)

小小怪獸之子（哥哥／弟弟）

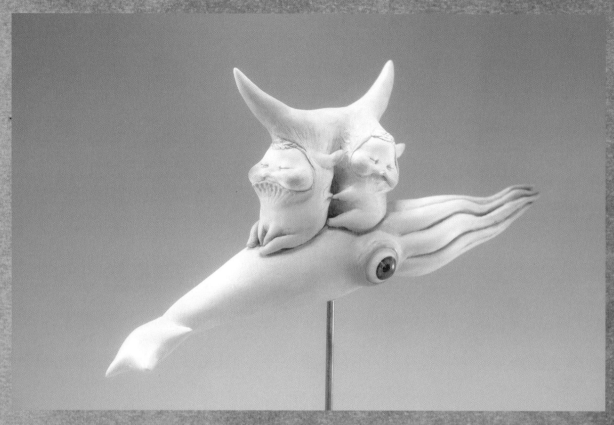

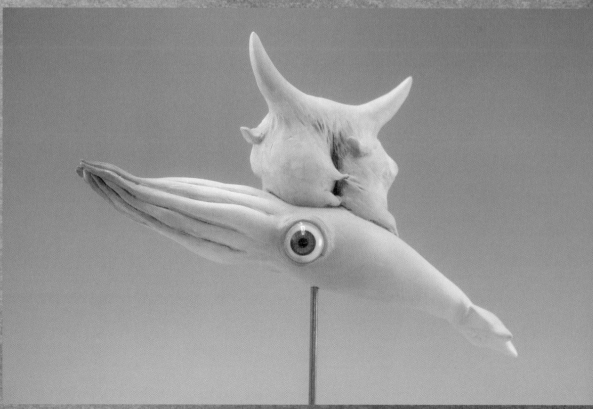

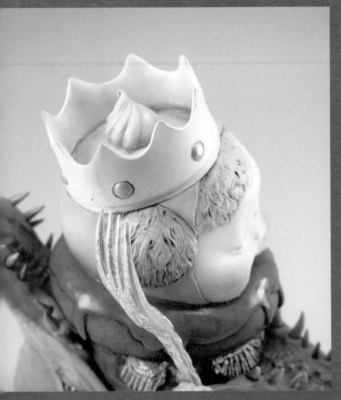

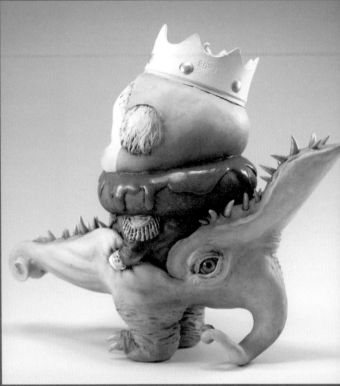

THE KING OF TRAUMEREI
夢幻曲國王

城市將於遙遠的未來毀滅，如今仍有天使飄浮。
心高氣傲的國王，獨自一人，見證這最終結局。
溫柔的淚滴化為泡沫，消失在浩瀚的悲傷汪洋。
或許有天流星再現，告訴我們點點亮光。
到時候我會大聲說出。
　若能再見，我會在這兒，直到再見。

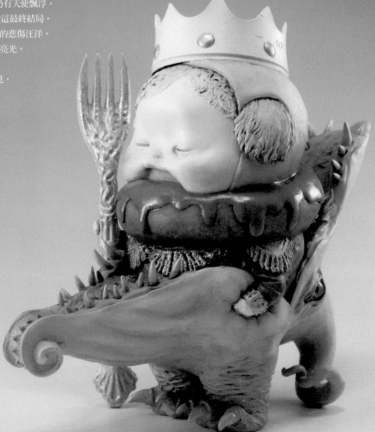

THE DREAMER
夢想飛行員

時間像某個被遺忘的夏天，
被冬天的風吹走消散。
老舊的雷達只是一味打轉，不再可信，
我甚至快忘記自己的形狀。
這個世界湛藍，又閃耀著殘酷，
不斷向我炫耀無理的事物。
我像剛出生的水母，
只能隨波逐流，
微光如雪無聲落下，
教會我時光的流逝。
沒關係，眼淚尚未流乾。
悲傷的盡頭會是甚麼？
眼淚漸漸被吸收，微微出聲響，
讓我的呼吸變得順暢許多。

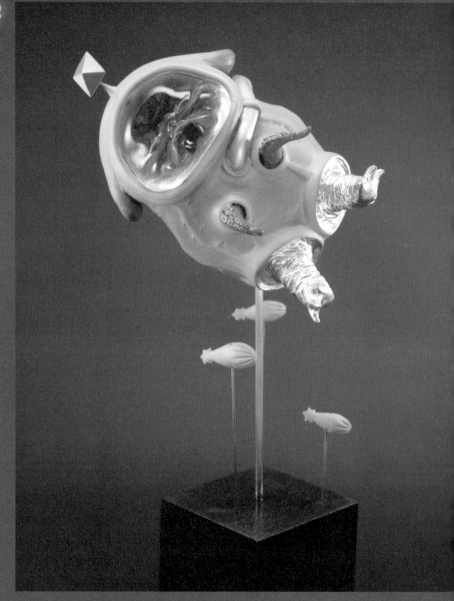

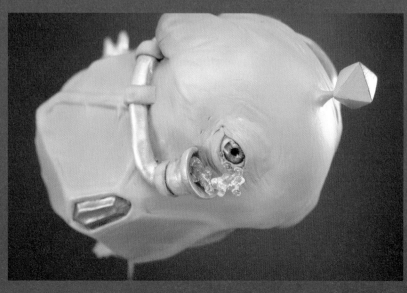

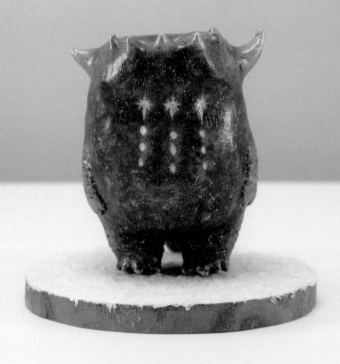

THE THING WHO WAS A STAR
他曾是星星

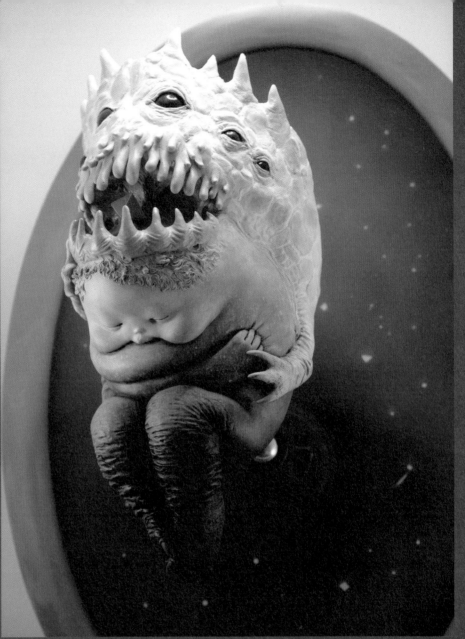

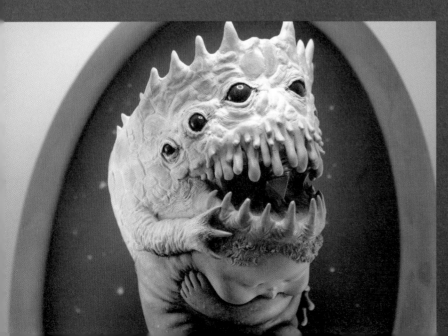

那兒終於開始發光，
如穿透窗簾的夕陽，
灼熱、痛苦地閃爍。
　光張大了嘴，無聲吶喊。
　　就這樣，緊緊蜷縮，
　　輕輕擁住影子。
　　為了不讓影子被利爪抓傷，
　　　為了不讓影子因自己的光消失，
　　　為了不讓顫抖的影子悲傷，
　　　光，輕輕安撫影子。

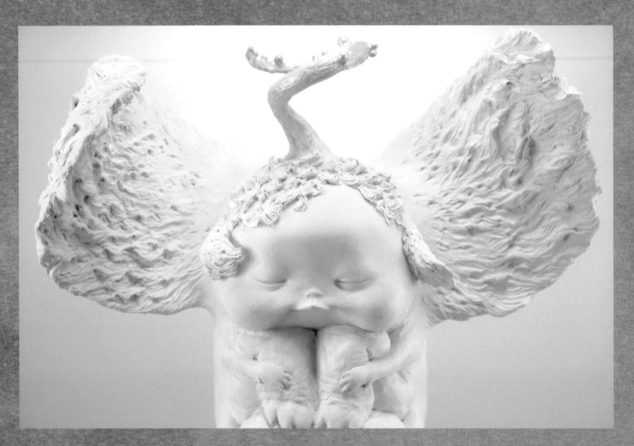

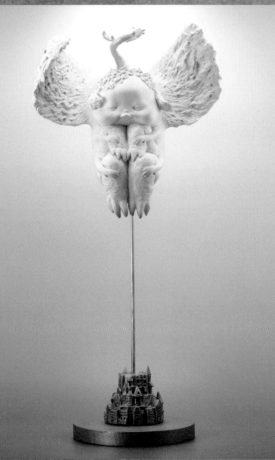

天使微微發出白光，棉絮般的翅膀隨風擺動，
　一如往常地閉上雙眼。
只有嘴巴偶爾微動，
讓人知道他還活著。
天使的正下方有座小小城市。
這座城市如一條已壞、沒有名字的人偶，寂靜無聲，
宣告了這座城市已不再活著。
我覺得只有僅存的幾面旗幟飄揚，
　看著城市的末日降臨。
　天使在這座城市悄然誕生。
　天使寒冷得將身體蜷縮，
　像擁抱自己一樣地飄浮。
這時好似聽到微弱的歌聲。
歌聲微弱，好像遙遠的婉轉鳥鳴，
又像孤單鯨魚的低聲吟唱。
原來天使從出生起一直在唱歌。
　似乎不難想像那是在向誰歌唱。
　這個旋律被持續催毀城市的風吹散。
　空無一人的巷弄，門窗敞開的房間，
　　如祈禱般，充滿歌聲。

THE ANGEL OF BROKEN CITY
廢墟天使

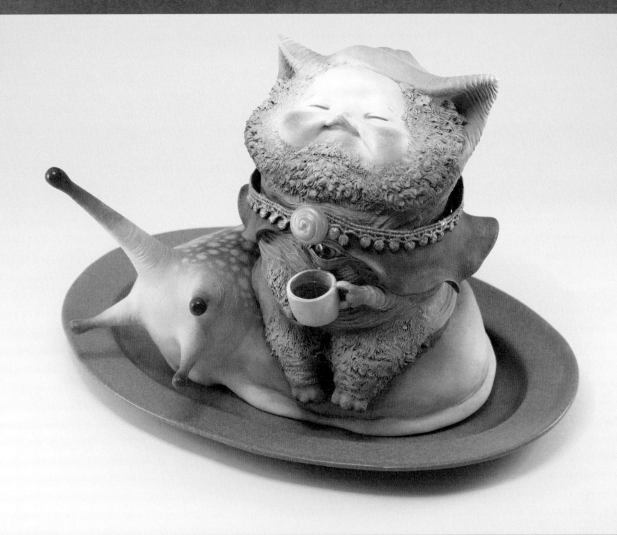

PANCAKE TSUMURI
THAT LOOKS UP TO THE NIGHT SKY
仰望夜空的鬆餅蝸牛

媽媽第一次為我烤鬆餅。

鬆餅像圓圓的月亮靜靜躺在白色盤中，

奶油像枕頭般隨意丟在中央，令人發笑。

裝有楓糖漿的瓶子，勉強有了葉片的形狀，頗為可愛。

楓糖漿比蜂蜜濃郁，彷彿黃昏將盡的色調，

在午後陽光之下，如宇宙閃耀。

在黃昏將盡之下，月亮發出呼嚕呼嚕的打呼聲，沉沉睡去。

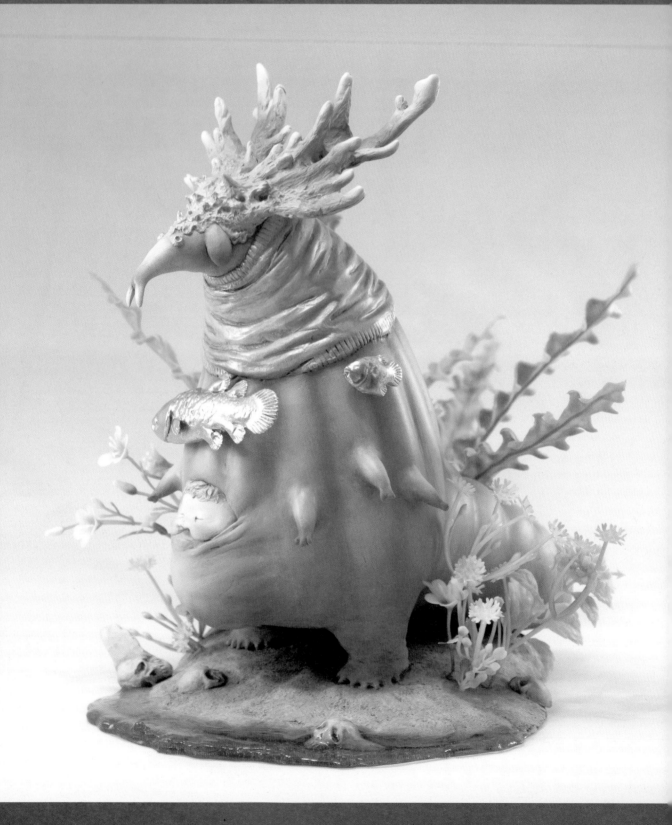

THE GARDENER WHO LIVES IN THE POISON SEA

毒海園丁

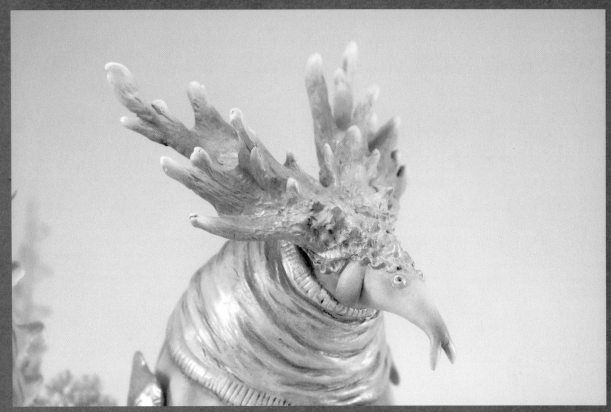

今天大概又有幾位天使死去。

但是與我無關喔，因為我只是個園丁。

死去的天使經過漫長時光分解成骨骸。

分解後的養分孕育這些花朵。

因此我的工作只是計算花朵的數量，

照顧新長出的花蕾。

這些花朵全都是獻禮，

都是為了向已逝的無數天使祈禱。

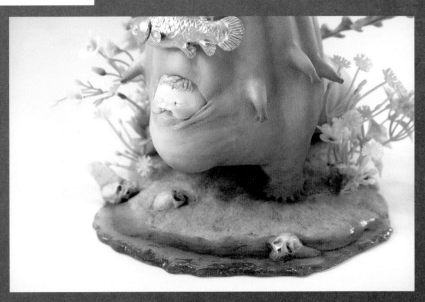

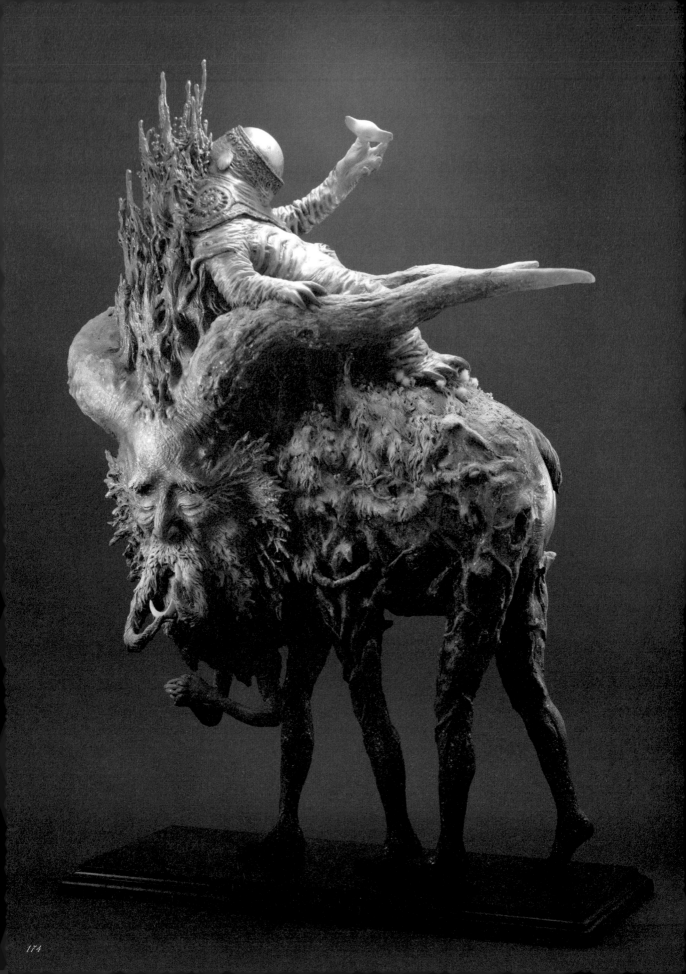

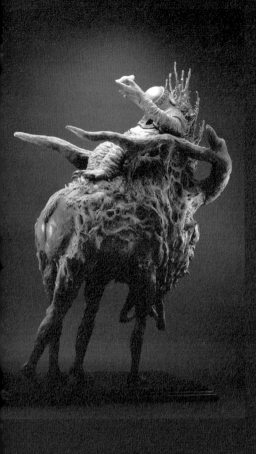

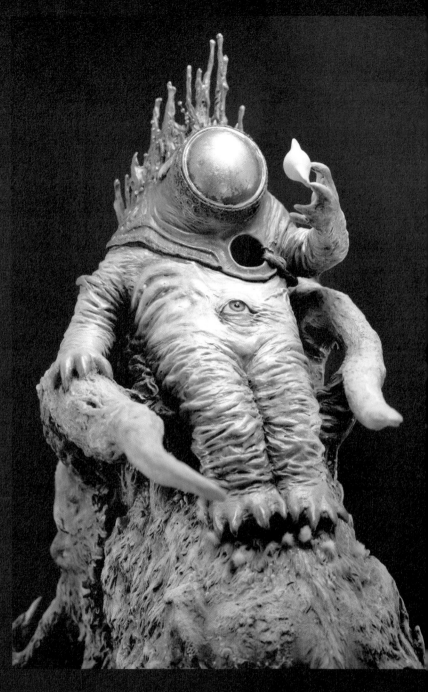

他終於釋放了天使。

月亮像戶外開始故障的燈，滋滋作響。

他的左胸有個黑色大洞，

裡面飛出一個滿臉擔憂的天使。

他用難以活動的左手輕輕觸碰。

微光之中，天使看似落寞地笑著。

像星星的祈禱，超越遙遠的時空，

彷彿也靠近我的心。

當天使悄然遠離他的手，

就慢慢消失在幽暗之中。

這就是這個故事的結局。

孩子們今天也會被黃昏的火焰燃燒而消失，

空無一人的攀登架上，

有個被捕獲的小天使。

夜晚的星星今天依然覷覥地閃爍發光。

THE END OF AN OLD DREAM
古老夢想的結局

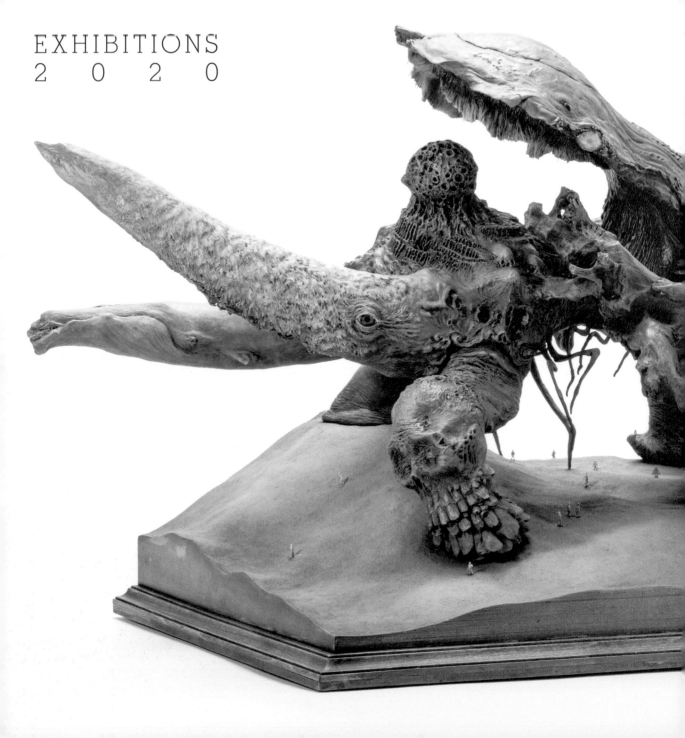

EXHIBITIONS
2020

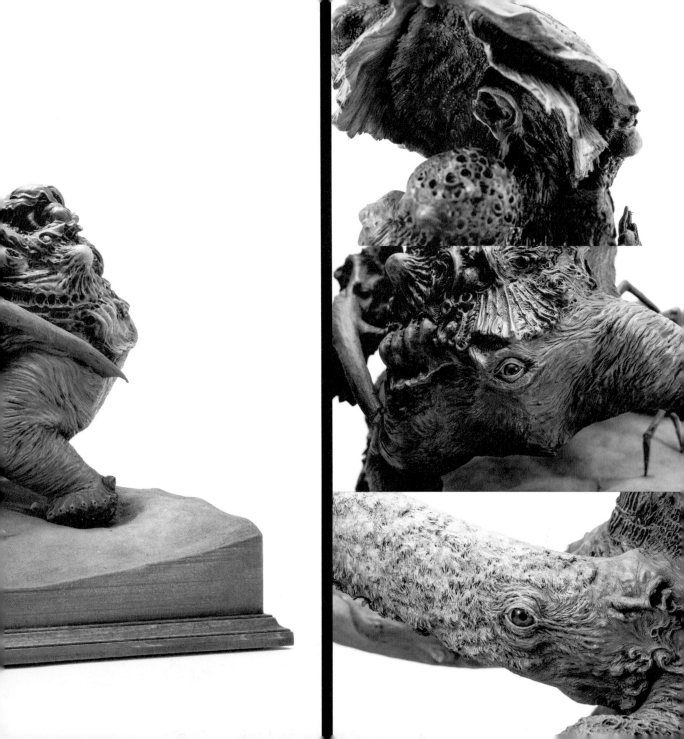

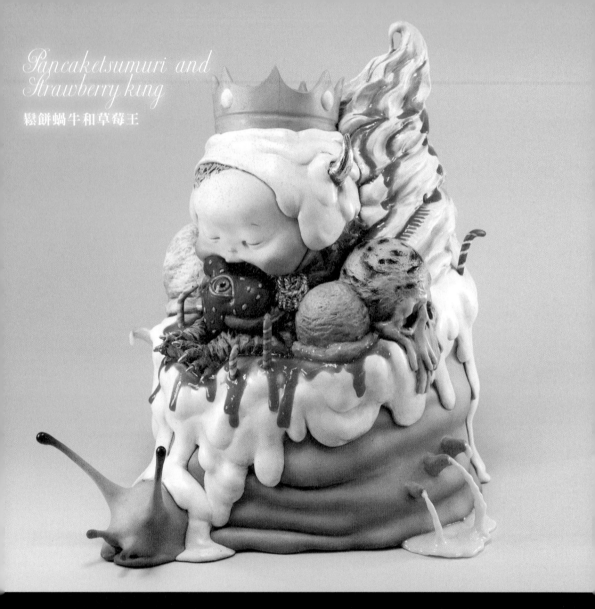

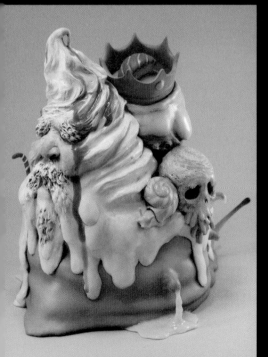

小時候　爸爸曾帶我去一家小小蛋糕店。
大概是我某一年的生日。
記憶中　雨淅瀝淅瀝地落下
大大的雨傘之間　可看到藍色繡球花。

大門有個小窗　透出黃色微光　我和父親推開大門
眼前出現如水族館大小的玻璃櫃　珊瑚般色彩繽紛的蛋糕　看似害羞
但是　模樣十豪地列隊並排。
門外的雨天氣味　禁止入內　不停從窗外往內窺探。

巧克力蛋糕在水箱中　讓我想到　他還是果實的時候
用大量水果裝飾的蛋糕　希望有一天　人們看到真正的自己。

我看到　有一塊小蛋糕　靜靜待在他們身旁。
他是一塊黃色海綿蛋糕　身穿白色奶油　抱著一顆如心臟鮮紅的草莓。
心臟裏了一層糖漿　哭泣似地　閃閃發光。
仔細一瞧　雪地般的奶油地面　微微滲出血紅果醬。

忽然爸爸的大手舉起　指向他時　他一聲驚叫　害羞地低下頭。

當我看向窗外　雨天的氣味　早已不知去向。

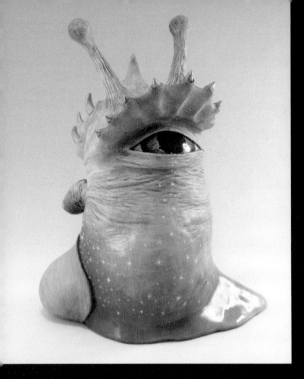

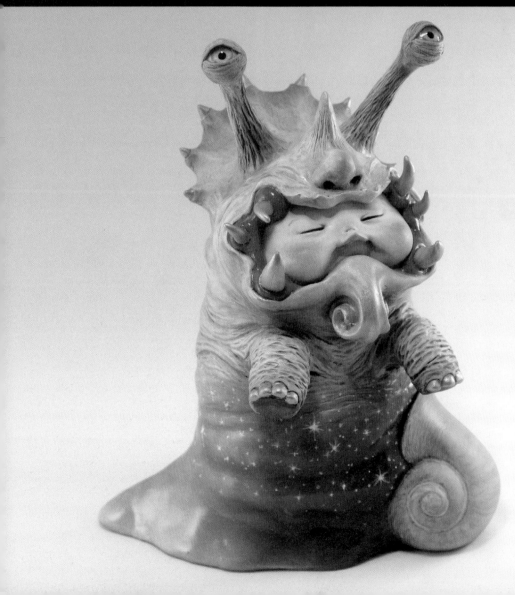

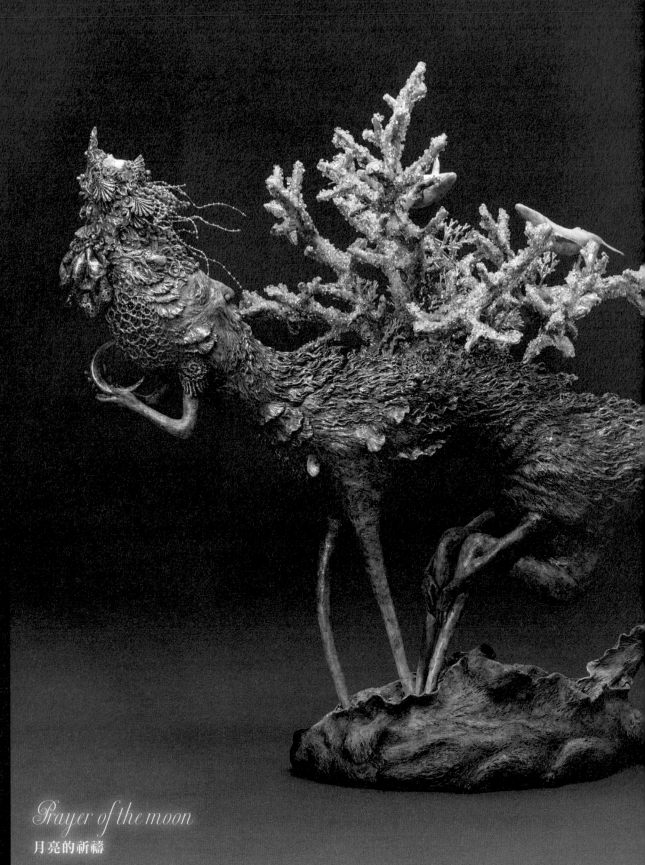

Prayer of the moon
月亮的祈禱

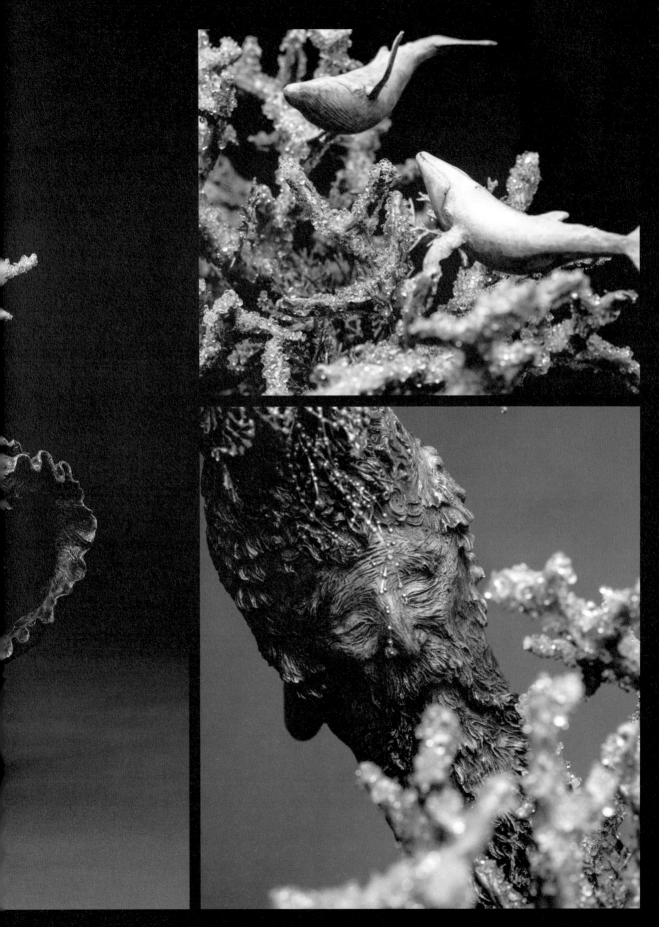

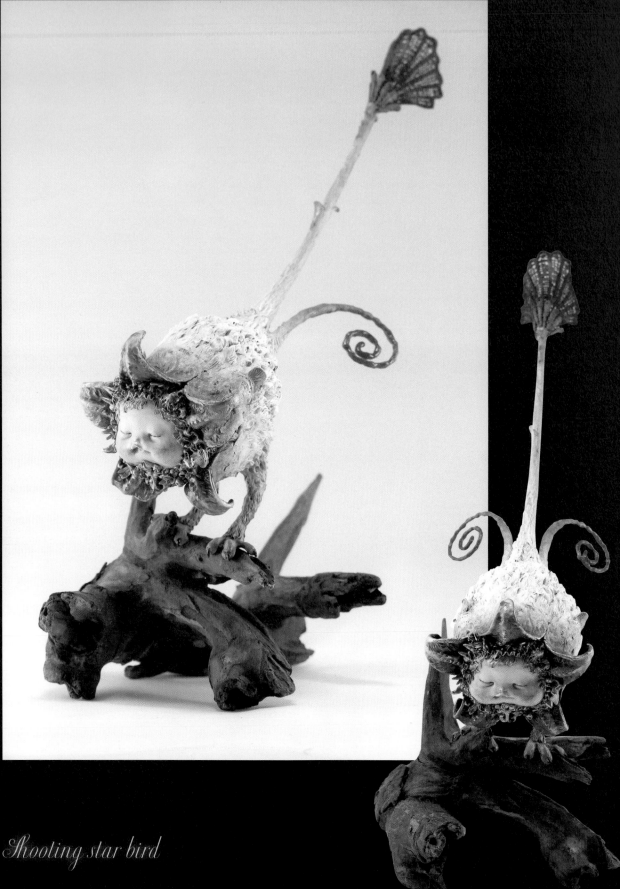

Shooting star bird

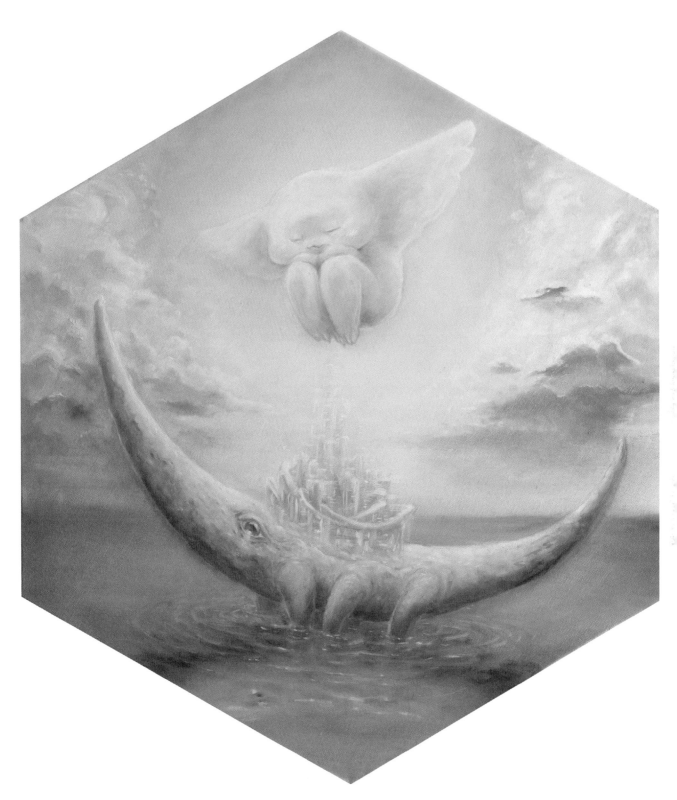

The angel of moon city

月城天使

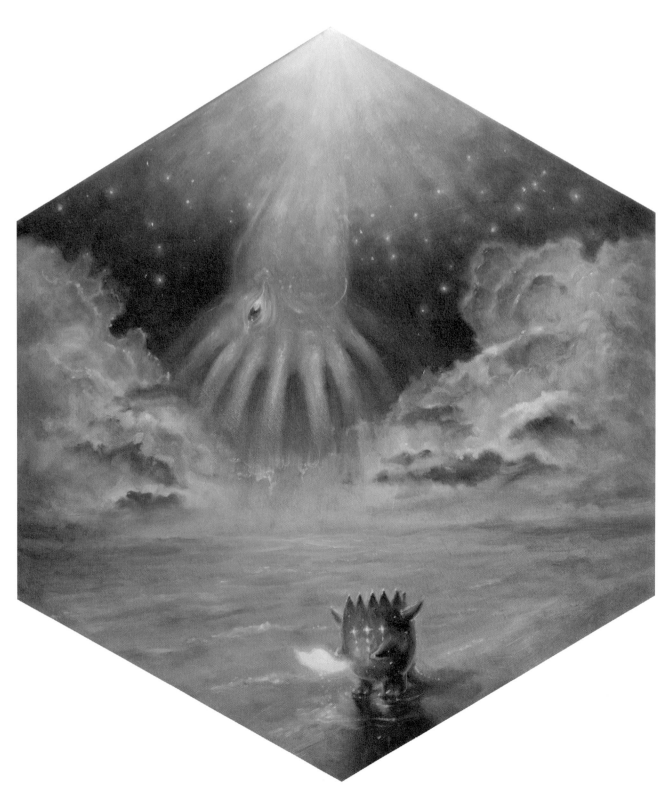

Reunion under stars
星星下的重逢

DESCRIPTION
作品解說

標題
刊登頁數／製作年份／尺寸／材料／照片授權
創作者本人的解說

藍色夜空的渴望
4-7p／2020年／H41×W45×D27 cm（關閉的狀態）／石粉黏土、娃娃眼珠、透明樹脂、壓克力板、補土、LED燈泡、壓克力顏料、其他
Photo：森田直樹

這是我腦溢血前的最後一個作品，創作主題是「立體繪本」，本體如同書本一樣可以打開，各處可打開翻起，又像隱藏的寶藏。名為「起源」的造型物坐在其中，手拿杯子蛋糕，他是我作品中少數較無法理解的創作。我希望在主題上帶給大家各種驚喜，所以做出宛如封面的金色「外殼」，內部則呈現截然不同的風格。我利用遠近法，越往內深入題材做得越小，讓內部顯得更加開闊。為了讓起源呈現宇宙般的身體，閃爍出點點星光，我請專業模型師ANI裝設電燈。因為覺得讓角發光會更酷，所以將角的材質體換成透明樹脂，而且同樣委託專業模型師Taka裝設。攝影則委託攝影師森田直樹，他總是能拍出情緒最濃烈的氛圍。既可打開，又會發光，成了我至今創作中最酷的作品。

痛苦的魔王
8-9p／2021年／H43×W35×D30 cm／石粉黏土、娃娃眼珠、透明樹脂、壓克力顏料、油畫顏料
Photo：Keiichiro Natsume【SPINFROG】

這是我腦溢血後的第一個作品，核心概念是住院時的「疼痛」。我思忖著將感覺負面的疼痛，和充滿正向的繽紛普普風結合會產生甚麼樣的火花？截然不同的元素組合讓人感到既衝突又有趣。老實說，在造型中添加內臟般詭異怪誕的元素我覺得充滿趣味。果然必須將藏在深處的自己化為造型，才能獲得令人滿意的作品，因為一味追求美會過於乏味。攝影則請擅長酷炫普普風的攝影師SPINFROG拍攝。

遠到天邊的遊行

奇幻之車
12-13p／2014年／H38×W57×D22 cm／石粉黏土、木材、玻璃、輔助劑、錫箔、壓克力半圓罩等物件、壓克力顏料
Photo：Takato Ishikawa

創作的核心主題是熱情，由於自己太沉溺其中，以至於不論投注了多少心力，總覺得是個未竟之作，讓我印象深刻。太空衣造型的老人身上有一層藍色結晶，那正是「記憶的結晶」。如鯨魚般行走的生物頭部有個時鐘造型，後面的尾巴則做成一把劍柄。攝影請身兼美術創作者的攝影師Takato Ishikawa拍攝。

受到白色星星搖晃
14-15p／2014年／H13×W15×D6 cm／石粉黏土、壓克力顏料、蕾絲
Photo：Takato Ishikawa

坐在背上的兩人名為「Taytay」。Taytay會化為各種樣貌出現在我的作品中，而這個作品中的Taytay則化身為遊戲操控器的按鈕。怪獸的腳如木馬般真的可以晃動，相當可愛。

星星旋轉木馬
16p／2014年／H24.5×W17.5×D5 cm／石粉黏土、木材、黃銅線、蕾絲、壓克力顏料
Photo：Takato Ishikawa

構思來自兒時在遊樂園看過的旋轉木馬。

羽毛小姐
17p／2014年／H57×W46×D40 cm／石粉黏土、黃銅線、木材、壓克力顏料
Photo：Takato Ishikawa

這和下一頁的「白色城市的機器人」為成對的作品，也是我第一次以成對的手法創作。這個作品表現的是女人。

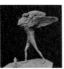

白色城市的機器人
18-19p／2014年／H50×W46×D25 cm／石粉黏土、木材、壓克力顏料
Photo：Takato Ishikawa

這和「羽毛小姐」為成對的作品。這個作品表現的是男人，巨大的他身上寄宿了一座城市，胸前的蓋子打開，有個凹洞，顯得清冷空蕩。

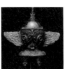

旅行者
20p左／2014年／H28×W16.5×D12 cm／石粉黏土、黃銅棒、鍊子、壓克力半圓罩、壓克力顏料
Photo：Takato Ishikawa

「旅行者」在核心主題「奇幻之車」周圍優游飛行。當時在展示會深受大家喜愛，還暱稱為旅行寶寶。

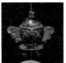

友誼
20p右／2014年／H28×W16.5×D12 cm／石粉黏土、黃銅棒、鍊子、壓克力半圓罩、壓克力顏料
Photo：Takato Ishikawa

在故事中是個跟著旅行寶寶一同旅遊的活潑角色，兩人瞬間成為好友，來了一趟記憶之旅。

怪獸少年
21p／2014年／H16×W12×D7 cm／石粉黏土、壓克力顏料、蕾絲
Photo：Takato Ishikawa

作品中少年在難以入眠的可怕夜晚和怪獸相遇。脖子有「風之圍巾」的造型。這種對於風的詮釋表現了「時間的流逝」。

雙子星之歌
22-23p／2014年／H30×W18×D14 cm／石粉黏土、壓克力顏料
Photo：Takato Ishikawa

作品的主題發想為宇宙源自於蛋，從蛋中遷孕育出日後的作品「初始之子」的雙胞胎。

月人
24p／2014年／H22×W32×D20 cm／石粉黏土、透明樹脂、壓克力顏料
Photo：Takato Ishikawa

他屬於一種名為「山人」的存在。小時候的我為了捕抓獨角仙而跑進深山裡，曾有一種奇妙的感受。由此讓我聯想到森林的精靈，而創作了這個作品。

小型月之車
25p月／2014年／H15×W17×D10 cm／石粉黏土、壓克力顏料
Photo：Takato Ishikawa

其實窗戶裡有個Taytay正在彈琴，車子隨著他拙劣的琴聲顛簸移動。這是個展遊行中排在最後的遊行者。

花束
26-27p／2014年／H48×W53×D21cm／石粉黏土、軟黏土、壓克力顏料
Photo：Takato Ishikawa

製作花朵時，我還特地買了一束花，一邊仔細觀察，一邊創作塑形。雖然耗費許多時間，但是我記得在花朵完全枯萎時就完成了這個作品。

小型遊行
28p／2014年／H7×W5×D5 cm（平均）／石粉黏土、壓克力顏料
Photo：Takato Ishikawa

這些小小遊行者讓這次遊行顯得更熱鬧喧騰。

乘坐流星
29p／2014年／H17×W25×D50 cm／石粉黏土、壓克力顏料、蕾絲
Photo：Takato Ishikawa
這也是Taytay。在我的作品中經常出現這個造型的Taytay，乘坐在有翅膀的流星，徜徉於宇宙之中。

幻夜貓
30p／2014年／H14.5×W15×D7 cm／石粉黏土、壓克力顏料
Photo：Takato Ishikawa
黃昏將盡之時會探出頭來，待夜晚降臨就會成群現身。

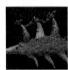

黃昏犬之夢
31p／2014年／H28×W40×D13 cm／石粉黏土、壓克力顏料
Photo：Takato Ishikawa
黃昏犬的原型是我飼養的狗，但牠已經去了天堂了。

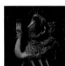

今夜將盡之時
32-33p／2014年／H59×W38×D20 cm／石粉黏土、木材、黃銅線、壓克力顏料
Photo：Takato Ishikawa
作品想表現時間終將流逝。夜之怪獸流淚吞食黃昏犬。黃昏犬欣然接受其命運。這個作品成了之後創作的指標，讓我印象深刻。

EXHIBITIONS
2013 - 2017

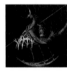

ray
34p／2015年／H68×W68×D17 cm／石粉黏土、壓克力顏料、黃銅線、木材
Photo：植田明志
作品主題為聯繫過去到未來的光線（ray）。

Stay by me
35p／2015年／H63×W40×D14 cm／石粉黏土、輔助劑、壓克力顏料、油畫顏料
Photo：植田明志
邁向未來的同時，懷念過往。

Stay with me
36-37p／2015年／H47×W64×D27 cm／石粉黏土、壓克力顏料
Photo：植田明志
作品想表現當你沉入深海之時，有人輕輕將你撈起放回原路示意：「不是那兒喔！」

循聲船隻
38-39p／2015年／H48×W74×D30 cm／石粉黏土、木材、壓克力顏料
Photo：植田明志
船隻仰仗串聯過去以及未來的聲音划行。題材多和音樂相關的物件，例如：大提琴、民謠吉他的指板等。

REM
40-41p／2015年／H49×W75×D27 cm／石粉黏土、壓克力顏料
Photo：植田明志
象徵走入心底深處的作品，並且還衍生了許多相關創作，是令人印象極為深刻的作品。

太空原住民　500歲的POTE／800歲的CHOMO
42p／2017年／H11×W6 cm／石粉黏土、花蕊、黃銅
Photo：植田明志
在宇宙旅行的太空原住民家族。兩人雖然年紀很大，但其實還只是孩子。從宇宙的視角來看500歲不過須臾之間。

貓石神
43p上／2015年／H16×W19×D5 cm／石粉黏土、壓克力顏料
Photo：植田明志
不好意思，關於這個作品自己也不是很了解，但是我很喜歡脫下面具的樣子，很可愛。

星塵POM
43p下／2015年／H10.5×W12.5×D5.5 cm／石粉黏土、壓克力顏料
Photo：植田明志
飄盪在宇宙間的星塵。網狀腹部的深處其實是一位老人的面容。

夢幻曲之車
44-45p／2013年／H35×W45×D23 cm／石粉黏土、黃銅線、黃銅板、透明黏土、夜光黏土等
Photo：植田明志
這是書中最久遠的作品，大概是大學時期的創作。雖然這個作品獲得不錯的好評，卻是我創作中一次艱難的挑戰，自己也相當滿意。
Tyatay坐鎮於作品中央，是Taytay第一次現身在我的作品中。由於Taytay的腳一落地就會死去，所以總是在移動工具中（即便是在遠到天邊的遊行中，「雙子星之歌」的Taytay也穿上了溜冰鞋）。角是夜光材質，夜晚會散發微光相當酷炫。

初始之子（月）
46p上／2015年／H29×W9×D17 cm／石粉黏土、壓克力顏料
Photo：Takato Ishikawa
為了企劃展創作的作品，是誕生自前述「雙子星之歌」的小孩。主題與其說是現代的月亮，倒不如說是原始的月亮更為貼切。這時的我很沉迷繩文土偶，而在設計中融入相關意象。

Taytay祖先
46p下／2015年／H8.2×W22×D8 cm／石粉黏土、陶土、壓克力顏料、
Photo：Takato Ishikawa
初始之子的寵物。Taytay的祖先一身雪白，穿著土偶般的服飾。

初始之子（太陽）
47p／2015年／H32×W16.5×D10 cm／石粉黏土、壓克力顏料
Photo：Takato Ishikawa
主題為原始的太陽，與「初始之子（月）」為成對的作品。雙手牽著口袋中小小的Taytay祖先。

想念星星的小孩
48p／2015年／H30×W40×D19 cm／石粉黏土、壓克力顏料
Photo：Takato Ishikawa
衣服上有大量的徽章。雙手在胸前交叉，擺出祈禱的姿勢。

跟隨月亮
49p／2015年／H48×W30×D21 cm／石粉黏土、壓克力顏料
山人系列作品之一，有4張老人的面容。雖然系列名稱為山人，不過許多作品名稱都與「月亮」有關，因為我覺得森林和月亮有著緊密相連的關係。

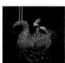

跟隨夢想
50-51p／2015年／H46×W42×D15 cm／石粉黏土、黃銅線、壓克力顏料
Photo：Takato Ishikawa
我改變了至今塑造小孩的手法，坐在背上的小孩明顯經過變形。主題為沉睡小孩的夢。

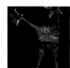

獵戶座怪
52p／2015年／H35×W21×D12 cm／石粉黏土、壓克力顏料
Photo：植田明志
獵戶座怪獸，獵戶座怪！

虹之跡

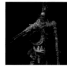

彩虹人
54-57p／2016年／H99×W53×D45 m／石粉黏土、壓克力顏料
Photo：森田直樹
我自認這是我的佳作之一。因為「古老」，所以造型宛若骨骸，彷彿一碰即灰飛煙滅。個展中的解說已道盡這個作品的一切。

化石小孩

58p左／2016年／H11×W6×D5 cm／石粉黏土、壓克力顏料

Photo：植田明志

守護「star mine」航行的其中一名孩子。

化石飛行員

58p右／2016年／H10.5×W6×D5 cm／石粉黏土、壓克力顏料

Photo：植田明志

守護「star mine」航行的其中一員，有可愛的小手手。

star mine

59p／2016年／H50×W58×D30 cm（含底座）／石粉黏土、壓克力顏料

Photo：植田明志

作品主題為飛艇，雖然照片無法呈現出來，但有個孩子沉睡在這頭藍色怪獸背上的網狀造型中。

召喚彩虹的弓

60-61p／2016年／H85×W65×D30 cm（含底座）／石粉黏土、壓克力顏料、黃銅線　Photo：森田直樹

我發現將主題關鍵字「彩虹」翻譯為英文，就是rainbow而且可以拆解為rain（雨）和bow（弓）兩個單字。由此獲得了靈感，在腦中浮現的意象為毀滅世界的弓召喚ने勢，光照耀殘破的世界，彩虹出現。

風之骨

62p／2016年／H81×W60×D37 cm（含底座）／石粉黏土、壓克力顏料、蕾絲

Photo：森田直樹

風化的記憶之骨，終會消逝。

震音鳥（♀／♂）

63p／2016年／H9×W8×D8 cm／石粉黏土、錫絲、壓克力顏料

Photo：植田明志

在巨大風之骨周圍盤旋的飛鳥。作品發想自吉他細膩的演奏技法——震音，雌雄一隊的鳥兒，用彼此的鳥啄互相在羽毛上細細琢出圖案。

進入夢鄉的公園

64p／2016年／H25.5×W39.5×D16 cm／石粉黏土、壓克力顏料

Photo：植田明志

我曾在夜晚看到公園溜滑梯時，覺得自己看到一頭恐龍化石。雖然有點難從照片看出，但是恐龍化石的背上坐著相視對望的小孩和小狗。

金魚糖果

65p／2016年／H17×W7×D12 cm（含底座）／石粉黏土、壓克力顏料

Photo：植田明志

這是後續之作品「夢想誕生之處」的流星幼魚。主題為包裝紙包裹的糖果，所以魚尾做成包裝紙多餘的部分。

這種尾巴的表現方式，從這個作品開始出現在各種創作中。

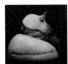

愛學人的小孩

66p／2016年／H8.5×W8×D10 cm／石粉黏土、壓克力顏料

Photo：植田明志

模仿PAWPAW的小孩。

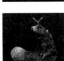

其他小孩

67p／2016年／H17.5×W14.5×D7 cm／石粉黏土、壓克力顏料

Photo：植田明志

變種PAWPAW，跨在自己的尾巴上行走。

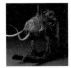

與星星連結的國王

68-69p／2016年／H46×W73×D22 cm／石粉黏土、樹脂黏土、壓克力顏料

Photo：森田直樹

聯想自大象的頭骨，身體是一雙交攝的手，他的背上一片金色沙地，小孩在這裡遊玩，用金沙堆出一座座又高又尖的沙丘。看起來就像這個國王的皇冠。

月殼船

70p／2016年／H27×W24×D7 cm／石粉黏土、壓克力顏料

Photo：植田明志

發想自在一片漆黑的夜晚，懸空漂浮的月牙，看似某一種蛹。

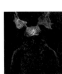

其他怪獸

71p／2016年／H22×W20×D11 cm／石粉黏土、壓克力顏料

Photo：植田明志

無法提起勇氣的怪獸。雖然無法從照片中看出，不過怪獸有尾巴，而且依附著一張老人的面容，怪獸拖著這張面容走。

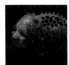

不再走動的夜晚

72p／2016年／H12×W24×D12 cm／石粉黏土、壓克力顏料

Photo：植田明志

一個夜晚將盡的故事。

喜歡夜晚的小孩

73p／2016年／H8.5×W9×D6 cm／石粉黏土、壓克力顏料

Photo：植田明志

個性溫柔的角色，引領「不再走動的夜晚」。

我很喜歡他們的故事。

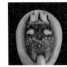

棉被PAWPAW

74p／2016年／H7×W11×D9 cm／石粉黏土、壓克力顏料

Photo：植田明志

一種PAWPAW，個性慵懶。不論哪一種PAWPAW都坐在自己的尾巴上，無一例外。

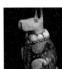

賞夜PAWPAW

75p／2016年／H16×W11×D9 cm／石粉黏土、壓克力顏料

Photo：植田明志

一種PAWPAW，平凡的小孩。

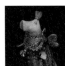

翅膀PAWPAW

76p／2016年／H17×W10×D9 cm／石粉黏土、壓克力顏料

Photo：植田明志

想飛卻飛不起來的PAWPAW。

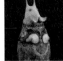

PAWPAW將軍

77p／2016年／H16×W10×D9 cm／石粉黏土、壓克力顏料

Photo：植田明志

PAWPAW中的偉大人物。

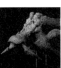

暴風之歌

78-80p／2016年／H82×W120×D37 cm（含底座）／石粉黏土、棉、壓克力顏料　Photo：森田直樹

這是我創作迄今最大的作品。我初次個展的「行星少年」並未收錄在這本作品集中，我希望作品的故事有個美好結局。暴風之歌的背上有張老人的面容，鬍鬚則化為陣陣煙霧。

夢想誕生之處

81p／2016年／H36.5×W38×D12 cm（含底座）／石粉黏土、木材、圓珠、壓克力顏料

Photo：植田明志

本次個展的最後一個作品，和前次個展「遠到天邊的遊行」也有相關。若解開「糖果金魚」成魚的袋狀尾巴，就會幻化成這顆流星。

風之祭

拾星盛會

83p／2018年／H24×W28×D28 cm／石粉黏土、樹脂黏土、壓克力顏料

Photo：森田直樹

這是「星星原著民」的宴會而非太空原住民。火焰為半透明材質，可將閃爍的LED蠟燭安裝其中，讓焚燒的火焰散發熊熊火光。作品的場景為星星原住民獻上燃燒殆盡、只剩白骨的流星並且齊聲歡騰。希望作品彷彿洋溢著歌唱喧囂之聲。

風的起源／月的起源
84-85p／2018年／風的起源：H70×W25×D18 cm、月的起源：
H82×W25×D18 cm／石粉黏土、蕾絲、黃銅、壓克力顏料
Photo：森田直樹
這些創造Taytay的起源是以宇宙初始為主題。我特意設計出讓人聯想到塑像的姿態樣貌，表現出「始祖」的形象。

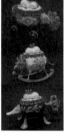

星星蛋（貓頭鷹／三角龍／發條）
86-87p／2018年／H11.5×W15×D8 cm／石粉黏土、壓克力顏料
Photo：植田明志
星星蛋是我想創作可愛造型時的作品，共通的形象是珠寶盒。

唱著風之歌的雙胞胎
88p／2018年／H52×W40×D20 cm（含底座）／石粉黏土、木材、壓克力顏料
Photo：森田直樹
運用漂流木，希望做出他們在眼前靈動歌唱的樣子。

star traveler
89p／2018年／H57×W40 cm（含底座）／石粉黏土、玻璃珠、木材、壓克力顏料
Photo：森田直樹
以海馬和小提琴為靈感，創作出全新樣貌的旅行者，水藍色的腳為造型亮點。

望鳥
90-91p／2018年／H72×W54 cm（含底座）／石粉黏土、木材
Photo：森田直樹
創作發想來自倉鴞的心型面容。鳥臉上的流星連結自外側的角。作品的關鍵字為「流星劃過心尖」。

星星原住民
200歲的Yonyon和150歲的Mee
92p上／2018年／H16×W11×D6 cm／石粉黏土、壓克力顏料
Photo：植田明志
兄弟間總是吵吵鬧鬧，但其實兩人感情甚篤。

星星原住民
300歲的Doc
92p下／2018年／H10×W6.5×D6 cm／石粉黏土、壓克力顏料
Photo：植田明志
他是一位溫柔的哥哥，因為憐惜弟弟Monjo，選擇和弟弟一起玩仙女棒而沒有參加宴會。

星星原住民
200歲的Monjo
92p右下／2018年／H10×W6.5×D6 cm／石粉黏土、壓克力顏料
Photo：植田明志
Doc的弟弟，沒有人邀請他參加拾星盛會。

星星原住民
500歲的Potela
93p右上／2018年／H19×W8×D6 cm／石粉黏土、壓克力顏料
Photo：植田明志
個性穩重大方。

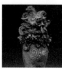

星星原住民
800歲的Toromo
93p右下／2018年／H17.5×W9×D6 cm／石粉黏土、壓克力顏料
Photo：植田明志
當中較年長的星星原住民，但還只是孩子。

星星原住民
1200歲的Guri
93p左／2018年／H18×W8×D6 cm／石粉黏土、壓克力顏料
Photo：植田明志
大家的隊長，總是很沉穩的樣子。

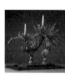

星之骨
94-95p／2018年／H58×W65×D30 cm／石粉黏土、壓克力顏料
Photo：森田直樹
作品結合了各種元素，包括葉海龍或海龜般的星狀骨頭和西洋棋，軀幹的骨狀籠中可看到海牛。

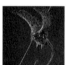

太空原住民英雄
96-97p／2018年／H79×W39 cm／石粉黏土、壓克力顏料
Photo：森田直樹
太空原住民的靈感為印度神話的迦樓羅。太空原住民身上的流星骨骸會隨著個性變換形狀。這個太空原住民身上的形狀變成華麗強壯的翅膀，由此可知他非常勇敢。

EXHIBITIONS
2018

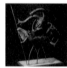

星星和月亮的遊行
98-99p／2018年／H55×W42 cm／石粉黏土、樹脂黏土、黃銅棒、壓克力顏料、蕾絲
Photo：森田直樹
星星龍和月亮龍乘坐在手持長槍、四肢步行的鯨魚身上。我很喜歡這種無法言喻的奇妙氛圍。

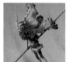

Star gazer
100p／2018年／H39×W21×D15 cm／石粉黏土、黃銅線、蕾絲、壓克力顏料
Photo：植田明志
Star gazer是凝視星星的人。然而他的臉幾乎被金色的雙手覆蓋住。另外，失去左手和狩獵的前傾姿勢宛如獵人。我希望作品呈現強風吹拂的感覺。

年輕的太空原住民
101p／2018年／H28×W34×D16 cm（含底座）／石粉黏土、黃銅線、蕾絲、玻璃珠　Photo：植田明志
這本作品集是透過群眾募資出版，而這個作品就是回饋募資的創作。他身上的流星骨骸也變得又巨大又強壯，由此可想像出他是一位勇敢的青年。他拉著太空原住民小孩不知要前往何處。

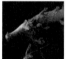

落塵之城的夢
102-103p／2018年／H48×W57×D25 cm／石粉黏土、輔助劑、樹脂黏土、壓克力顏料
Photo：森田直樹
創作靈感來自羽化的蟬，關鍵字為「羽化的古老夢想」。
雖然有點不顯眼，不知大家是否有看到腳邊正在步行的小小人？

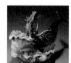

牛鬼
104-105p／2018年／H27×W30×D25 cm／石粉黏土、樹脂黏土、空氣鳳梨、桶子、輔助劑、壓克力顏料
Photo：森田直樹
這是為了妖怪造型比賽的作品。牛鬼一旦開始作祟，就會窮追不捨直到天涯海角，於是人類乘著小船逃到海上，就在鬆了一口氣的瞬間，牛鬼又化身為巨大的鯨魚追趕而來。在波濤洶湧之間，人類被牛鬼的一雙眼睛凝視，並吸入巨大漆黑的口中……。我在製作時不斷想像著乘船者的恐懼與絕望。包括海浪湧出桶子的景象、海水滴落等翩翩如生的場景造型到日本雕刻的圖案等，從開始創作到最後完成，我第一次在創作中如此酣暢淋漓，內心充滿感激。

祈跡 - for praying -

光之龍
108-109p／2019年／H65×W47×D42 cm／石粉黏土、木材、金箔、壓克力顏料
Photo：森田直樹
家人在變暗的屋內圍成一圈，吹熄蛋糕上的燭火。作品靈感汲取自這樣的許願場景。一如作品故事所述，他最後被火焰吞噬。搭配了白塔，最終化為巨大蠟燭。這模樣顯然如同許願一般的場景。我很滿意如此具象徵性的作品。造型亮點是翅膀宛若裙褶優雅提起。

光之龍子
110p上／2019年／H9×W6×D6 cm／石粉黏土、壓克力顏料
Photo：植田明志
光之龍的孩子，像企鵝般的龍。大小只有光之龍的爪子。

成群的光之龍子
110p下／2019年／H7×W4×D4 cm／樹脂、壓克力顏料
Photo：植田明志
軟膠模型作品。我相當大的數量做出成群的光之龍子。剛出生的孩子留有白色鬍子，再大一些的孩子則為藍色鬍子。

太空原住民們
111p／2019年／H12×W6×D6 cm／石粉黏土、樹脂、壓克力顏料
Photo：植田明志
這次做了大量的太空原住民，其中有幾人還在跳舞。身體請Taka複製，再由我一一設計臉部。

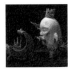

月城出遊去
112-113p／2019年／H27×W60×D25 cm（含底座）／石粉黏土、壓克力顏料、補土
Photo：森田直樹
月牙型三輪車上種植了大大小小的「月城」，國王一行人正推著車出發前往某處種植。月城種植後會長成多大的城市呢？由於國王的手無法碰到三輪車，所以用鬍子拉車成了造型亮點。

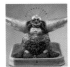

月之龍（眉月）
114p上／2019年／H26×W28×D28 cm／石粉黏土、金箔、壓克力顏料
Photo：植田明志
月之龍三兄弟的長男，樣子很有威嚴，但是個性沉穩大方，大大的角呈月牙狀。

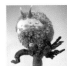

月之龍（滿月）
114p下／2019年／H44×W30×D18 cm（含底座）／石粉黏土、木材、壓克力顏料
Photo：植田明志
月之龍三兄弟的次男，有滿月般的渾圓體型。因為有兩張嘴所以很愛說話。肚子有鬍子長出的小月之龍。

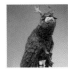

月之龍（新月）
115p／2019年／H28×W12×D11 cm（含底座）／石粉黏土、壓克力顏料
Photo：植田明志
月之龍三兄弟的三男，個性超級害羞。

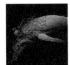

底之王
116-117p／2019年／H50×W70×D38 cm（含底座）／花蕊、蕾絲、圓珠、石粉黏土、壓克力顏料
Photo：森田直樹
國王坐在王位般的鯨魚頭部，隱約發光地優游在幽暗的深底世界，手上還小心捧著遠古的夢想化石，暗暗祈禱。

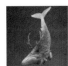

底之歌
118-119p／2019年／H38×W15×D12 cm（含底座）／石粉黏土、壓克力顏料
Photo：植田明志
龍和鯨魚的合體，腹部有一個小嬰兒，在幽暗的深底世界，輕輕吟唱搖籃曲。

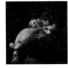

桃花源金魚
120-121p／2019年／H64×W52×D20 cm（含底座）／石粉黏土、黃銅線、圓珠、蕾絲、壓克力顏料　Photo：森田直樹
靈based來自名為水泡眼的金魚，特有的鰓蓋宛如氣球，所以我想讓國王乘著金魚來趟漂泊之旅。金魚的下方設計如在水中，實則應該身在宇宙的某處。

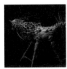

隨風吟唱的獅子
122-123p／2019年／H43×W60×D25 cm（含底座）／石粉黏土、黃銅線、補土、蕾絲、圓珠、透明樹脂、壓克力顏料
Photo：森田直樹
靈魂雖然是獅子，卻又融合了魚類，而且不同於身體生物般的質感，腳的質感堅硬，諸如此類的相反元素充斥其中，使作品充滿趣味，包括故事在內都讓我非常滿意。另外，踩高蹺般的腳邊還有3個漂浮的太空人，底座的設計則建構出奔跑於水面的畫面。

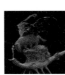

黃昏犬的祈禱
124-125p／2019年／H54×W63×D25／石粉黏土、補土、乾燥花、透明樹脂、壓克力顏料
Photo：森田直樹
故事的內容已道盡了一切。我們在漂浮水面的小船目睹這番光景。

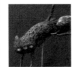

成群的幻夜貓
126p／2019年／H19×W13×D5 cm（含底座）／石粉黏土、壓克力顏料
Photo：植田明志
貓群看到黃昏犬羽化後，幻化為黑夜聚集，下方的貓群於黑夜中宛如在水面奔跑。

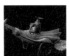

乘坐流星 II
127p／2019年／H35×W42 cm／石粉黏土、樹脂、金屬箔、鋁線、壓克力顏料
Photo：森田直樹
Taytay坐在酷炫的流星，造型像錫製的玩具車。因為自己不擅長製作硬質造型，所以請3D原型師nun製作星星和車輪的部分。

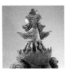

雙子座
128p／2019年／H26×W18×D17 cm／石粉黏土、補土、壓克力顏料
Photo：植田明志
人偶造型作品的星星系列，重點在於要如何將一般的星座主題創作出新的造型。這個雙子座的身後有個太空原住民幫忙推動。

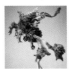

獅子座
129p上／2019年／H33×W24×D16 cm／石粉黏土、補土、壓克力顏料
Photo：植田明志
場景是一位戴著獅子頭骨的少年，牽著太空原住民的手，從這顆星星飛往另一顆星星。太空原住民似乎不太情願。

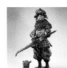

巨蟹座
129p下／2019年／H25×W19×D8 cm／石粉黏土、補土、壓克力顏料
Photo：植田明志
拔劍武士的造型是從蟹殼抽出蟹肉時聯想到的，設計上營造和洋相融的衝突感。端坐在下方的太空原住民是他的師傅。

星之祭（鯨龍）
130p／2019年／H29×W35×D10 cm／石粉黏土、黃銅線、壓克力顏料
Photo：植田明志
本次個展中的焦點是星之祭系列，融合了日本主義的元素，由4個作品建構而成。星之祭的主角是太空原住民們，大家都很歡樂的樣子。

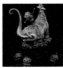

星之祭（虎象）
131p／2019年／H37×W25×D15 cm／石粉黏土、木材、壓克力顏料
Photo：森田直樹
這是和鯨龍相對的虎象。鯨魚和龍、老虎和大象，異種結合的創作充滿樂趣。大家一起抬著神轎，充滿幹勁。

星神
132p／2019年／H39×W42×D16 cm／石粉黏土、黃銅線、玻璃珠、圓珠、壓克力顏料／〈屏風〉面板、壓克力顏料
Photo：森田直樹
星之祭的主舞台，太空原住民的首領們在星雲上互相睥睨。作品以風神為主題，融合了章魚的元素。太空原住民們在星雲中熱情加油。

月神
133p／2019年／H45×W42×D15 cm／石粉黏土、黃銅線、玻璃珠、圓珠、壓克力顏料／〈屏風〉面板、壓克力顏料
Photo：森田直樹
這個首領的主題為雷神，和星神互相睥睨，融合了恐龍元素，是一種三角龍屬的刺盾角龍。究竟誰勝誰負？！

EXHIBITIONS
2019

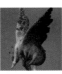

moon child
134p／2017年／H60×W48×D40 cm／石粉黏土、樹脂黏土、壓克力顏料
Photo：森田直樹
這個moon child想要「沉浸夜晚的城市」。作品的主題為月亮，造型的前面有張嬰兒的臉龐，而在光線無法照射到的後面則有張老人的面容。

189

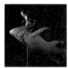

風之君
135p／2019年／H52×W55×D26 cm／石粉黏土、壓克力顏料
Photo：森田直樹
小孩坐在鯨魚身上，想用雙手守護著重要的東西。我希望作品表達出一種光的象徵。鯨魚造型的前面有張老人的面容。

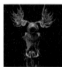

角之城
136-137p／2018年／H50×W29×D26 cm／石粉黏土、蕾絲、補土、透明樹脂、壓克力顏料　Photo：森田直樹
製作概念為介於有生命和無機物之間的機器人。雖然無法從照片看出，但造型宛如身穿太空衣的神像，臉上還有一座城市。他誕生自藍色巨蛋，絕不會離開這裡一步。

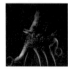

沉浸夜晚的城市
138-139p／2018年／H58×W65×D30 cm／石粉黏土、蕾絲、樹脂黏土
Photo：森田直樹
作品具體表現出黑夜壟罩世界的樣子，有點接續了「遠到天邊的遊行」中，「今夜將盡之時」這部作品的意味。黑夜怪獸吃下了黃昏犬後變得更加巨大，吞噬了城市。另外，月亮的頭越來越往下延伸，然而一旦夜越深，月亮的頭越往上抬高。我的作品有很多「具象化的風景」。以無形為主題的作品相當挑戰想像力，帶來很多刺激。雖然作品得花兩倍的時間，相當耗費心神，但是我認為會成為自己的佳作之一。長出腳的城市腳邊有小小的人，大家是否有看到？

ISLAND

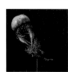

照耀彼此的月亮
142-143p／2020年／H54×W44×D23 cm／石粉黏土、黃銅線、蕾絲、圓珠、壓克力顏料
Photo：Keiichiro Natsume【SPINFROG】
水母一直是我很想嘗試的一個主題，但總是苦無機會而遲遲未動手去創作。我就是不想侷限這個題材的可塑性。這次依舊利用人型和鯨魚等不同元素，結合成水母的樣貌。我畫了數十張的圖稿才呈現如今的作品，畢竟有衝突的組合終究會著著一絲的不協調，然而在某個瞬間卻可能化為妙不可言的完美組合，而且絕無僅有。這是一種很神奇的感覺，或許在我無法理解的次元中，所有的主題彼此相連。

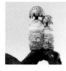

一種擁有宇宙的細菌
144p上／2020年／H23×W34×D12 cm／石粉黏土、漂流木、壓克力顏料
Photo：植田明志
細菌擁有小孩的面容，他們頭上的傘面有許多小洞。在天氣晴朗和滿月明亮的日子，抬頭望向傘中，就如同看到滿天星空。他們一直看著自己專屬的宇宙。

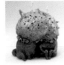

貝殼泡泡（悄悄話）
144p下／2020年／H12×W10×D5 cm／石粉黏土、玻璃珠、透明樹脂以及壓克力顏料
Photo：植田明志
兩人被貝殼覆蓋，在海底秘密說著悄悄話。這些話語發出咕嚕咕嚕地聲音，從貝殼裡冒出泡泡。

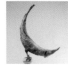

藍色月牙鳥
145p／2020年／H31×W14×D7 cm（含底座）／石粉黏土、燭台、壓克力顏料
Photo：植田明志
這種鳥會擬態成眉月微微發光。深夜裡若有多隻藍色月牙鳥佇立樹梢，就像枝枒黏滿了許多小小的月亮，幻化成一幅奇妙的景象。

起源的肖像
146-147p／2020年／H82×W44×D60 cm／石粉黏土、蕾絲、木材、壓克力顏料
Photo：Keiichiro Natsume【SPINFROG】
起源從連結時空的畫框探出頭來。角變成了和眼睛相連的流星。就我所知，起源代表宇宙、夢想、恐懼和自己。

Taytay的肖像
148-149p／2020年／H60×W40×D35 cm／石粉黏土、蕾絲、壓克力顏料
Photo：Keiichiro Natsume【SPINFROG】
Taytay同樣從連結時空的畫框探出頭來。通常在作品中都會呈現稍微變形的模樣，但是這次連瞳孔…等細節都有變形。另外，不論是起源還是Taytay，臉的主題都是鯨魚的魚尾。

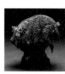

聆聽海聲的卡戒
150-151p／2020年／H47×W43×D39 cm／石粉黏土、壓克力顏料
Photo：Keiichiro Natsume
以樹懶為主題的創作，我想起孩提時代，將螺貝附耳聆聽海聲的往事。從造型背後的巨大裂縫可看到蜂蜜般的琥珀。

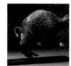

行星魚
152-153p／2020年／H39×W48×D25 cm／石粉黏土、蕾絲、壓克力顏料
Photo：Keiichiro Natsume【SPINFROG】
主題為燈籠鮟鱇魚，並且加入淡水魚巨骨舌魚的元素。燈籠的末端有隻蜂鳥，發著白色的亮光引誘。為了在痛苦又難以呼吸的世界喘息，行星魚擁有巨大有力的魚鰭。周圍優游的幼魚為「糖果之子」。燈籠鮟鱇魚雄魚的體型遠比雌魚小，而且在交配後雄魚會完全被吸收至雌魚體內。行星魚和糖果之子就類似這種關係。大家是否有看到行星魚的腹部有大量「糖果之子」的尾巴？

糖果之子
154p／2020年／H7×W11×D7 cm／石粉黏土、花蕊、黃銅線、木材
Photo：植田明志
「行星魚」的幼魚，和個展「虹之跡」的「糖果金魚」一樣，以包裝紙包裹的糖果為主題。

無人知曉的國王
155p／2020年／H26×W15×D15 cm／石粉黏土、壓克力顏料
Photo：植田明志
創作以海牛以及樹懶為主題，從頭上皇冠般的角就可以知道這是一位國王。誰都看得到他，卻都假裝相而不見。

等待風的流星
156-157p／2020年／H55×W42×D24 cm（含底座）／石粉黏土、漂流木、壓克力顏料　Photo：Keiichiro Natsume【SPINFROG】
創作元素有穿山甲、褶傘蜥和鼯鼠等，主題為「流星的真面目」。照片中為褶傘收起的樣子。當流星於樹枝滑翔時，會打開褶傘、展開胸前的皮膜飛行，而褶傘受到日光照射則會閃閃發亮。

一種流星鳥
158p上／2020年／H34×W35×D7 cm（含底座）／石粉黏土、蕾絲、玻璃珠、壓克力顏料、乾燥花
Photo：森田直樹
主題和「等待風的流星」同為「流星的真面目」。這是一顆小流星。飛翔時，小小的腳輕輕擺動。

一種流星
158p下／2020年／H35×W18×D6 cm（含底座）／石粉黏土、花蕊、蕾絲、壓克力顏料
Photo：植田明志
這個作品也是相同的主題，屬於蟋蟀型的流星。我想像這顆小流星讓鰓像仙女棒一樣散發閃閃光芒。因為是流星，所以大家都有長尾巴。

NATIVE CHILDREN

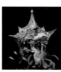

啃食流星的雙子星
160-161p／2020年／H33×W29×D19 cm／石粉黏土、補土、樹脂、娃娃眼珠、壓克力顏料
Photo：植田明志
雙子星會擬態成發光的星星，捕食受光吸引的流星，其弱點是胸前的紅色水晶。我很喜歡與可愛臉龐相反的設計，包括流星流出的體液和有巨大利爪的多隻腳。被捕捉的流星名為「流星烏賊」，是一種透過這本個展介紹給大家的流星，顏色以異色彩繽紛的蘑菇為主題。這次個展的關鍵字為「殘酷」。人要如何生活在殘酷無奈又不合理的世界？這一點可說貫穿了所有個展，但是我並不是想從中獲取答案，只是想透過表現認識自己。例如，甜甜圈的洞代表「自己」，這個洞之所以存在是因為周圍有可以吃的部分。對我來說，這個部分就代表了我的創作，我的表現。

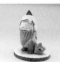

牽著星星的僕人
162p左上／2020年／H11×W8×D6 cm／石粉黏土、樹脂、娃娃眼珠、壓克力顏料
Photo：植田明志
這僕人隸屬於「描繪眼淚的國王」。他們急著請國王在星星上描繪眼淚。這個星星似乎有點害羞。另外，本次個展中每個孩子的臉，都是由我做出原型，再請Taka用樹脂複製才用於作品中。

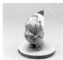

抱著星星的僕人
162p右上／2020年／H11×W5×D6 cm／石粉黏土、樹脂、娃娃眼珠、壓克力顏料
Photo：植田明志
僕人之一。這個僕人為了請國王描繪眼淚，排在隊伍的最前面，並且迫不及待地抱起星星了。

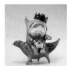

描繪眼淚的國王
163p／2020年／H24×W26×D13 cm／石粉黏土、補土、樹脂、娃娃眼珠、壓克力顏料
Photo：植田明志
在星星身上描繪眼淚的國王。國王似乎把乘坐的生物當成試塗紙。生物的背影看似一隻展翅的飛鳥。國王的主題則為巧克力蛋糕。

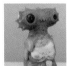

小小怪獸之子（哥哥）
164p／2020年／H14×W8×D6 cm／石粉黏土、樹脂、玻璃珠、壓克力顏料
Photo：植田明志
手觸碰胸前，覺得這裡有些溫暖。

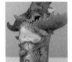

小小怪獸之子（弟弟）
164p／2020年／H15×W13×D6 cm／石粉黏土、樹脂、玻璃珠、壓克力顏料
Photo：植田明志
碰到口中的水晶就會暴怒。

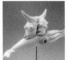

乘坐流星的月亮雙胞胎
165p／2020年／H28×W20×D6 cm／石粉黏土、樹脂、娃娃眼珠、壓克力顏料
Photo：植田明志
月亮雙胞胎坐在流星烏賊的幼體旅行。速度太快再加上重力加速度的關係，弟弟拉緊了哥哥的表皮。

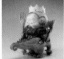

夢幻曲國王
166p／2020年／H19×W21×D11 cm／石粉黏土、樹脂、娃娃眼珠、叉子、金箔、壓克力顏料
Photo：植田明志
穿著怪獸褲子、得意洋洋的國王是「廢墟天使」中的市長，弟弟是「描繪眼淚的國王」。

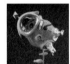

夢想飛行員
167p／2020年／H37×W20×D15 cm（含底座）／石粉黏土、樹脂、娃娃眼珠、壓克力顏料
Photo：植田明志
他飄盪在無重力的世界，背後有隻流淚的眼睛。這些淚水供給到前面的頭盔。小小的流星烏賊幼體經過他的身旁。

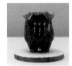

他曾是星星
168p／2020年／H9×W6×D6 cm／石粉黏土、壓克力顏料
Photo：植田明志
眼睛猶如星星，看起來似乎有淚水從中滑落，好像正在找尋東西。

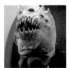

一束光
169p／2020年／H48×W35×D29 cm／石粉黏土、補土、樹脂、相框、雲台、壓克力顏料
Photo：植田明志
這是呈現光影的作品，光之怪獸誕生自影之子。

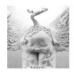

廢墟天使
170p／2020年／H42×W20×D11 cm（含底座）／石粉黏土、樹脂、壓克力顏料
Photo：植田明志
天使飛在人煙消失的城市上空，為城市獻上祈禱之歌。

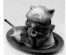

仰望夜空的鬆餅蝸牛
171p／2020年／H18×W20×D16 cm／石粉黏土、補土、樹脂、娃娃眼珠、壓克力顏料
Photo：植田明志
本體並非坐著的小孩而是鬆餅蝸牛，小孩只是軀殼，還沒有自我意識。小孩腹部的眼睛落下猶如楓糖漿的淚水，流進馬克杯中。

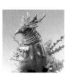

毒海園丁
172-173p／2020年／H24×W21×D21 cm／石粉黏土、透明樹脂、娃娃眼珠、人造植物、補土、壓克力顏料
Photo：植田明志
他在天使遺骸漂流匯聚的海岸，負責照顧植物的工作，身上的服裝宛如粉紅色的Taytay，本體其實是從腹中口袋探頭的小孩。

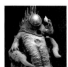

古老夢想的結局
174-175p／2020年／H45×W37×D20 cm／石粉黏土、補土、花蕊、圓珠、娃娃眼珠、壓克力顏料
Photo：植田明志
本次個展的壓軸作品。太空飛行員坐在角狀王位，試圖放開自己體內的天使。老人用麵麭捧著月亮，但是月光微弱得即將消失。我經常創作星星月亮等浪漫的主題，但是我想表現的是讓我想起這些時的情感，當中揉雜了夢想、恐懼、悲傷、懷舊等各種情緒。我就像受了詛咒般沉溺其中，無法自拔地持續創作。

EXHIBITIONS
2020

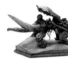

The Pop Future
176-177p／2020年／H45×W68 cm／石粉黏土、漂流木、娃娃眼珠、刷毛、壓克力顏料
Photo：Keiichiro Natsume【SPINFROG】
作品概念為「普普超現實主義的怪獸」，往前延伸的角象徵未來，臀部的眼睛則看著過去，而正中央的心臟代表現在的心。背上甲殼內的耳朵造型，聆聽著內心的聲音。在這融合了3個維度的空間中，有許多小小的人大步走動著。製作時相當陶醉其中。

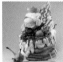

鬆餅蝸牛和草莓王
178p／2020年／H28×W22×D17 cm／石粉黏土、補土、透明樹脂、娃娃眼珠、金箔、壓克力顏料　Photo：植田明志
這是鬆餅蝸牛二號作，莓果醬宛若血流、器官噴出濃化般的卡士達醬、加上骷髏頭冰淇淋，強化了可愛和闇黑的衝突，而色彩繽紛的枴杖糖其實是花園鰻。

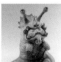

三角龍蝸牛
179p／2020年／H24×W20×D14 cm／石粉黏土、娃娃眼珠、壓克力顏料
Photo：植田明志
作品以三角龍和蝸牛為基礎，加入了日本主義的元素。色調充滿浮世繪的風格，背上偌大的眼睛為造型亮點。

月亮的祈禱
180-181p／2020年／H48×W51×D23 cm／石粉黏土、玻璃珠、蕾絲、圓珠、透明樹脂、壓克力顏料
Photo：Keiichiro Natsume【SPINFROG】
這是為了至國外展示活動的創作，作品類似「黃昏犬的祈禱」，主題為「黑夜的誕生」。底座看似壓扁的黃昏犬。背上形似珊瑚的部分有兩條鯨魚優游其中，我想透過這些鯨魚表現夜晚和黃昏。

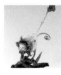

Shooting star bird
182p／2020年／H30×W20×D12 cm（含底座）／石粉黏土、蕾絲、漂流木、壓克力顏料
Photo：植田明志
一種小的流星。

月城天使
183p／2020年／長邊約60 cm／畫板、油畫顏料
Photo：植田明志
為了個展「NATIVE CHILDREN」創作的作品，類似立體作品「廢墟天使」。有圓形似月亮的生物揹著一座城市，由於這個世界有很多這樣的生物，所以也有很多座城市。

星星下的重逢
184p／2020年／長邊約60 cm／畫板、油畫顏料
Photo：植田明志
為了個展「NATIVE CHILDREN」創作的作品，中央畫有立體作品「他曾是星星」，彷彿在尋找東西一般，其身後有一個巨大的流星烏賊照亮著世界。

植田明志Akishi Ueda

1991年生。

創作主題為記憶和夢想，作品隱約流露哀傷的氛圍。自幼深
受美術、音樂和電影的薰陶，以普普超現實主義為主軸，透
過各種風格和元素，表現出可愛甚至奇幻的巨大生物。

主要在日本活動，然而在2019年於世界藝術競賽「Beautiful
Bizarre Art Prize」雕刻類獲得第一名後，正式進入歐美藝術
圈展開活動，還成功在亞洲的美術館舉辦個展「祈跡」（中
國北京）。

2021年因腦血管破裂住院，恢復後視力稍微受損。

COSMOS
AKISHI UEDA ART WORKS
植 田 明 志 造 形 作 品 集

作　　者　植田明志
翻　　譯　黃姿穎
發　　行　陳偉祥
出　　版　北星圖書事業股份有限公司
地　　址　234新北市永和區中正路462號B1
電　　話　886-2-29229000
傳　　真　886-2-29229041
網　　址　www.nsbooks.com.tw
E-MAIL　nsbook@nsbooks.com.tw
劃撥帳戶　北星文化事業有限公司
劃撥帳號　50042987
出 版 日　2022年11月
Ｉ Ｓ Ｂ Ｎ　978-626-7062-36-4
定　　價　680元

國家圖書館出版品預行編目(CIP)資料

植田明志造形作品集＝Cosmos Akishi Ueda art works／
玄光社作；黃姿穎翻譯. -- 新北市：北星圖書事業股份
有限公司，2022.11
192 面； 19.0×25.7公分
譯自：COSMOS 植田明志造形作品集
ISBN 978-626-7062-36-4（精裝）

1. CST：雕塑　2. CST：作品集

930　　　　　　　　　　　　　　111011556

如有缺頁或裝訂錯誤，請寄回更換。

Original Japanese Edition Staff

Art direction and design: Mitsugu Mizobata (ikaruga.)
Editing: Maya Iwakawa, Miu Matsukawa (Atelier Kochi)
English title: Shin Tanabe
Proof reading: Yuko Sasaki
Planning and editing: Sahoko Hyakutake (GENKOSHA CO., Ltd.)

官方網站

臉書粉絲專頁

LINE 官方帳號